普通高等院校"十四五"新工科·大美育新形态系列教材
国家级一流本科课程配套教材

人人都是艺术家
——美术造型基础

曲丹儿　著

清 华 大 学 出 版 社
北京交通大学出版社
·北京·

内 容 简 介

本书主要分为"线条的游戏""平面的秘密""色彩的魅力""创作的乐趣"4 章，遵循美术学习规律，从最基本的造型元素"线条"出发，经过平面和色彩的学习，最终到达艺术创作阶段。本书由浅入深、循序渐进，有步骤、分阶段地逐步提高学习者的美术技能和审美素养。本书既包含史论讲授，又包含实践训练。通过梳理讲解中外美术史、美术基本概念、造型原理和创作方法，使学习者获得美术基础知识，并重点介绍现当代美术现象和前沿思潮中蕴含的创新因素，建立创新意识；通过实践课题提高学习者的观察感知能力、美术造型能力、艺术表达能力、艺术创造能力 4 项基本实践能力，掌握创新思维、提高创新能力，并辅以大量优秀案例作为实践参考。同时，利用互联网和数字技术嵌入大量原创教学资源，满足学习者需求，丰富和拓展学习者在美术领域的知识面。

本书内容丰富多彩、浅显易懂、操作简单。主要帮助"零基础"学生和社会广大美术爱好者掌握基本的绘画能力、了解美术史和理论知识、体验艺术家的创作方法、尝试艺术创作，从而达到美术技能、审美能力、综合素养和创新能力的全面提高。

图书在版编目（CIP）数据

人人都是艺术家：美术造型基础 / 曲丹儿著. 北京 ： 北京交通大学出版社 ： 清华大学出版社，2024. 9. -- （普通高等院校"十四五"新工科·大美育新形态系列教材）.

ISBN 978-7-5121-5349-3

Ⅰ．J06

中国国家版本馆 CIP 数据核字第 2024QJ8315 号

人人都是艺术家——美术造型基础
RENREN DOUSHI YISHUJIA——MEISHU ZAOXING JICHU

责任编辑：韩素华

出版发行：	清 华 大 学 出 版 社	邮编：100084	电话：010-62776969	http://www.tup.com.cn
	北京交通大学出版社	邮编：100044	电话：010-51686414	http://www.bjtup.com.cn

印 刷 者：北京虎彩文化传播有限公司

经　　销：全国新华书店

开　　本：185 mm×260 mm　　印张：13.75　　字数：352 千字

版 印 次：2024 年 9 月第 1 版　　2024 年 9 月第 1 次印刷

印　　数：1—1 000 册　　定价：69.00 元

本书如有质量问题，请向北京交通大学出版社质监组反映。对您的意见和批评，我们表示欢迎和感谢。

投诉电话：010-51686043，51686008；传真：010-62225406；E-mail：press@bjtu.edu.cn。

前　言

　　本书的写作源于我校开设的一门名为"人人都是艺术家——美术造型基础"的大学美育通识选修课和线上慕课。这门课程集理论讲授与创作实践于一体，内容丰富、浅显易懂、操作简单，目前面向所有非美术专业大学本科生开设，尤其适合"零基础"的学习者用于美术入门。通过这门课的学习，可以了解美术史和理论知识、掌握美术基础能力、体验艺术家的创作方法、尝试美术创作，从而提升创造力、审美能力与艺术修养。

　　本书整体上分为讲授和实践两大部分。讲授部分由"线条的游戏""平面的秘密""色彩的魅力""创作的乐趣"4 章内容构成，与课程的 4 章内容一致。第一章从造型最基本的语言要素——"线条"出发，讲解线造型基本规律和线条语言在古今中外绘画中的种种作用，通过一系列课题体验线造型的趣味。第二章进一步探讨隐藏在绘画中的"图形"在画面形式构成中的重要作用，在画面的解构与重构中体验平面造型的秘密。第三章简单梳理绘画色彩的发展历史，通过独特的方式观察和感知色彩、学习基本色彩理论，通过对色彩的感知、分析和表述来体验色彩的魅力。第四章通过分析几个重要的现当代艺术案例来讨论艺术创作的角度、原则和方法，从而激发灵感。在该章中，学习者将综合运用全部所学尝试一次创作，体验作为一名艺术家的乐趣。实践部分包括 9 个实践课题，有针对性地穿插于每章所讲授的内容之中，将创作实践与理论讲授相结合，鼓励学习者通过实践来感知美、体验美、学习美、思考美和创造美。

　　本书是在课程教学实践和成果梳理基础之上的进一步凝练、深化，既可以作为大学生美术类美育通识课程的辅助教材（扫描分布在书中的二维码即可参与对应的线上课程学习），也可以作为美术爱好者自学美术的读物。本书强调理论与实践结合，写作目的之一就是建立一种"在做中学"的美术学习模式，因此打破了传统的美术教材模式，遵循美术学习和艺术创作规律来设计章节内容。为了达到较好的学习效果，不建议学习者将讲授内容与实践内容分开，而应在阅读完章节内容后，根据书中提示跳转

至相应段落开展课题实践，再继续下一部分内容的阅读与学习，如此循环往复。此外，由于本书内容设计由浅入深、从易到难，前后知识亦有很强的关联性，因此建议"零基础"的学习者按照章节顺序学习，便于轻松入门；而有基础的学习者则可以根据感兴趣的内容，选择从任何一章入手学习。

作　者

2024 年 8 月

目录
Contents

OO 导　论

01

第一章
线条的游戏

02

第二章
平面的秘密

03

第三章
色彩的魅力

04

第四章
创作的乐趣

导　　论 /

课程简介

一、人人都是艺术家？

"人人都是艺术家"这句话源于20世纪德国前卫艺术家约瑟夫·博伊斯的艺术观点，在当时的社会背景下带有一定的艺术变革目的。在博伊斯看来，艺术创作并非艺术家的专利，人人都有创造艺术的权利和潜能，一切人的感知力、创造力、想象力的产物都是艺术，因此，人人都有成为艺术家的可能。他让社会每个成员全面和自觉地参与艺术，让艺术变得自由平等，把艺术还给他觉得真正应该拥有的人，从而对当时的艺术体制提出了挑战。

然而人人都是艺术家吗？

事实上，在艺术市场被权威垄断和操纵的那个时代，恰恰需要一个"艺术领袖"来带领艺术走向新的秩序。博伊斯似乎将自己塑造成了一个艺术布道者的形象，企图创造一片艺术的理想田地。但是，他那些颇具争议的行为和演讲成为当时大批年轻艺术家追随的对象，从而又创造出了一个新的"权威"，即他自己。而他所说的"人人"也并不是真正意义上的所有人，因为成为艺术家的潜力是需要博伊斯的引导才能激发的。因此，那句"人人都是艺术家"变成了他与当时的艺术体制争夺话语权的口号，他所建立的恰恰是他曾宣扬应打倒的，也是今天的艺术家要打倒的。北大的朱青生教授曾指出：博伊斯的最大问题即不停地给人加以限制、规定和教导，而对博伊斯这一代人的反抗就成了今天的我们建造新艺术时的迫切任务。朱青生将博伊斯的口号修正为"没有人是艺术家，也没有人不是艺术家"，他认为艺术是属于每一个人的，艺术的定位是消除在审美与天赋之间人与人的不平等。而一件好的当代艺术作品一方面要有所贡献和突破，另一方面它不能奴役、诱惑和欺压他人或覆盖他人的理解力。

那么，本书为什么要引用这样一句颇具争议的话语来作为题目呢？至少有以下3点原因。

原因之一：提供给大家尤其是理工科学生一种科学认知以外的认知世界的方法，这正是博伊斯所宣扬的论点。在博伊斯看来，艺术是一种有别于科学理性的直觉的、感性的生产。例如，"什么是色彩？"这个问题是无法通过将其转换成物理性的描述而得到解答的，那只不过是一种测量单位或电磁效应，而应尝试将自己置身于色彩现象中去感受它。[①]除了测量这一种认识世界的方式之外，人类还有更丰富的感受。科学是理性的，但人性的完整包含理性和理性之外的部分。[②]我们往往习惯于理性的认知和思考方式，总是容易被已有的知识和思想牵制，导致了创造力的匮乏。感性的认知方法有别于科学的方法，却能够帮助每一个人成为更加独立的个体并具有更为完整的人性，从而产生更多的富有原创性的科学家与艺术家。

原因之二：鼓励大家，尤其是"零基础"的学生热爱艺术和创作，且能够进行艺术创作。很多人倾向于认为艺术只能由艺术家（那些具有独特天赋）的人来创作，是因为大众往往将艺术与生活割裂，误认为自己没有艺术的天赋。实际上，每个人都具有创造的潜能。尽管经过训练的技能与专业知识在创作中能起到很大的作用，但并不

① 哈兰.什么是艺术：博伊斯和学生的对话［M］.韩子仲，译.北京：商务印书馆，2017：6.

② 朱青生.如果不把当代艺术精神作为公民美育常识，我们的后代又怎么可能有原创性？［R/OL］.（2018-12-22）［2024-10-22］.https://www.163.com/dy/article/E3KLI9JT0514E6B7.html.

是艺术创作的必要条件。事实上，已有足够的案例证明未受过专业训练的人也具有惊人的创造力，也可以成为艺术家！尤其在科技高度发达的今天，科学技术已渗透到生活与艺术的各个领域，促使艺术家不得不采用艺术以外的方法，思考艺术以外的问题。即使在学院里接受过严格训练的艺术家，在日新月异的今天也需要不断学习新的知识和技术，不断更新学院的知识体系。更何况本书所讨论的当代艺术早已超过了艺术本身的范畴，它不再是一件东西（展览或用于交易的作品本身），而是能够提供一种新的思考、解决一个新的问题，探索一种新的可能或开启一个新的方向的创造性行为。因此，本书鼓励任何人从生活出发也好，从自己的专业出发也好，通过任何形式的创造来探讨和解决全人类所面临的各种各样、或大或小的问题，即使它们看起来不像是一件"作品"。相反，如果只是一味地抱残守缺，不愿尝试与突破，只是不断地重复已有的东西，即使每天都在工作也并非是在创造，其产出的作品也不能被称为"艺术"。

原因之三：帮助大家建立永远反思、不断追问的习惯。当人人都是艺术家的时候也就意味着人人都不是艺术家了，那么，艺术家到底是什么？艺术到底是什么？就成了值得人们不断追问的问题。而为了回答这些问题就需要人们不屈服于过去的规则和旧有的经验，不被已有的知识和任何一种思想奴役，就像博伊斯那样勇敢地向权威宣战，就像我们要反抗博伊斯[①]一样打倒一切对我们和他人的奴役与规定，从而成为更具贡献的艺术，而所谓贡献，就是在现有的全部艺术成就之上继续推进艺术的发展。当然，对于课上的学生来说，反思和追问的价值更多地在于将它们运用到自己的专业学习和科学研究当中去，真正地从自己的领域为人类的未来创造新的价值。

让同学们从人人都不是艺术家到人人都可能成为艺术家，再到重新思考这句话的深刻含义，从而对什么是艺术、什么是艺术家的问题有了自己的认识和判断，就达到了本课程的教学目标，这也是本书的写作初衷。因此，暂且不用在乎自己是否具有艺术天赋，或者是否具备美术的基础能力，只要心怀对艺术的热情，对生活的热爱，对创造的追求，就加入我们吧，您也可以成为艺术家！

二、什么是美术造型基础?

美术（fine art）被定义为创造出美好事物的艺术，日常所熟悉的绘画、雕塑等视觉艺术都属于美术。视觉艺术的学习首先需要动用眼睛，眼睛是观看的窗口，通过观看将信息传递到大脑，大脑对信息进行分析后会指导手的操作。因此，美术学习需要眼、脑、手的高度配合和综合运用，尤其基于眼睛的看和观察是贯穿于美术活动与美术学习整个过程的重要环节。人们用眼睛细致入微地观察世间百态，基于眼睛对自己的艺术实践过程进行一系列判断，基于眼睛对已有的作品进行欣赏与品鉴。因此，训练眼睛比训练手更为重要，这也是一些学生在接触本门课程一段时间后，发现并没有严格的素描或色彩"训练"而感到"失望"的原因。

造型指的是运用艺术手法来表现实体物质或塑造出一种新的物体形象，美术造型

[①] 对博伊斯或者沃霍尔这一代人的反抗就成了今天我们建造新艺术时的一个非常迫切的任务。它既是西方的任务也是我们的任务。朱青生. 中国当代艺术导论 [M]. 桂林：广西师范大学出版社，2010：1-4.

则聚焦于运用线条、光影、色彩、肌理、材料等一系列视觉语言元素来创造种种新形态或传达新观念。造型中的"造"强调的是"创造"而非"制造"。造型不是对已有的形态的模仿，而是需要运用眼、脑、手的联动来创造出一个新的形态，这个形态可能是对现实中已有形态的改造，也可能是对头脑中想象的形态的呈现。当然，在当代艺术的范畴里，造型的含义已并不局限于塑造一个实体的形态，作品所传达出的观念往往比作品的实体更重要，这也是在本课程里会产出大量看似不完整的、不美的，甚至是非视觉的、充满了实验性的成果的原因，但这些成果一定是凝结了同学们大量的观察、思考与劳动的创造性成果。

那么，什么是美术造型的基础呢？

一般地，基础包括一个"小基础"和一个"大基础"。

"小基础"指的是对美术基础实践能力的培养。美术实践能力至少包括"观察感知能力、美术造型能力、艺术表达能力和艺术创造能力"4项基本能力。因此，在本课程里，第一步是激发学习者对事物的感知力，训练和养成良好的观察习惯，这是基础中的基础，也是进行美术学习最关键的一步。第二步是训练基本的美术造型能力，其中更关注造型原理与方法的探究与传达而非训练纯熟的技法。然而要完成课题实践又确实需要一点技法，因此，希望学习者使用最方便、最熟悉的媒介进行美术实践，而技法可以因人而异，可以尝试创造属于自己的技法。当然，娴熟的技法需要孜孜不倦地通过日积月累的训练来达到，这是没有任何捷径可循的。第三步是鼓励学习者运用艺术的语言来表达情感、思想和观念。这是一个激活的过程，大多数学习者在生活中习惯用文字语言进行表述，而在本课程里，将进入另一套符号体系构成的世界，即图形、图像的世界，需要尝试运用线条、构成、色彩、光影、肌理、材质等一系列视觉艺术的语言来表达情感与思考，而这正是我们在孩童时期就早已谙熟却被逐渐丢弃的技能。第四步是启迪创造，与科学一样，艺术的本质在于创新。人的创造力是人类进步的根本动力，激发创造力也是我们开设这门课程的原动力。虽然课程和本书最后一章为大家专门设计了创作课题，但实际上从课程一开始就需要用到观察、联想、质疑、试验等一系列关于创造力的基本能力了，创造实际上贯穿于整个课程之中，而最后的创作课题则要求将此前学习的所有知识与经验进行整合与运用。完成以上4个步骤，就打下了美术的"小基础"。

"大基础"则指通过美术作品和现象的分析、美术史乃至艺术史的梳理、美术理论的讲解来拓展视野和思维，提高审美能力和艺术修养。欣赏美术作品就是与作品"对话"，线条、色彩、笔触……组合交织而成的形式之美会给观者带来情感的愉悦；作品的总体意境和艺术家天马行空的想象力会拓展人们的视觉经验、引发联想。美术作品和艺术家构成的美术史是不同文明的文化载体，赏析这些作品就是学习各个时期、各个民族的历史与文化，从而拓宽人们的视野。美术理论是人类思想的结晶，其研究方法又与文学、历史、哲学、人类学、社会学、语言学、符号学、心理学等众多学科紧密相关，学习美术理论就是站在不同角度，使用不同方法来解读生活在不同时期、地域的人们的不同思想与观念，从而拓展人们的思维。美术理论的形成建立在无数美术实践的基础之上，也只有通过实践才能够验证前人的理论，并对其产生批判和反思，从而进一步构建起新的理论。好的创作又通常需要美学、哲学、文学、科学、技术等

一切与艺术相关的理论知识的支撑。创作的前提是要知道前代的艺术家都做过些什么，还有什么道路没有探索过，还有哪些领域值得进一步开拓。任何一个有创造力的艺术家都应具备理论和实践两方面的修养。

近年来国家越发重视美育，而美术教育是美育的重要一环。美术学习绝不仅仅是训练美术技能，而是通过对美术的学习来感知美、认识美、建立美的谱系，从而懂得美、欣赏美、创造美。美术学习甚至还会影响一个人的思维方式、看待日常事物和世界的角度，培养一种认真踏实的工作方法，包括如何使用时间，如何与人沟通、合作，以及独立思考和解决问题的能力。最重要的是使人更加热爱生活、热爱生命，从而更加关怀自己、关心他人、关照所处的时代，变得更有情感、更有温度、更有精神生活、更加完整。

如果说"小基础"能力的培养是一个阶段性工程，那么"大基础"能力的培养则需要通过终身学习才能够完成。这也是为什么本课程和本书中除了重视造型方法、原则、手段的讲解外，还十分注重补充美术史知识的原因。希望本书能成为您终身学习艺术的启蒙。

三、开启美术造型大门的金钥匙——观察、理解和创造一系列"关系"

美术造型是用"视觉语言"来塑造形象或传达观念，就像口头和文字语言能够表达头脑中的所思所想一样。如果要做到清楚无误的表达就一定要遵循某种语法，放在合适的语境，否则就会"词不达意"；如果想要使表达更具有感染力，还需要使用到各种各样的修辞手法。无论是语法还是修辞，其实都是在处理字与字、词与词、句与句之间的"关系"。美术造型的过程实际上就是处理视觉语言的一系列关系的过程。

什么是视觉语言的关系呢？

一个事物不会形成关系，两个或两个以上事物之间必然存在关系。一杯水也不会形成关系，两杯不同温度的水就形成了冷与热的关系。一个人不会产生关系，两个或两个以上的人站在一起就形成了高矮胖瘦的关系。同样地，一根线条不会形成关系，再画上一根或几根线条就会形成平行、触碰、交叠等一系列关系。实际上，当一根线条落在纸上时就已经形成了关系——线与面的关系。从某种角度来说，"关系"是无处不在的，因为世间万物都不可能孤立地存在。

一个单独的音构不成一首曲子，一连串音符的排列组合就形成了节奏和旋律；一个字不能构成诗歌，只有字连缀成词，连接成短语，再形成语句，才能变成诗，而诗歌所表达的含义就是通过字与字、词与词、句与句的复杂而微妙的组合关系传达出来的。一切造型艺术无非也是线条与线条、块面与块面、色彩与色彩、笔触与笔触、体积与体积……这些视觉语言元素之间种种关系的总和的呈现。造型的大部分工作就是在摆弄视觉语言的种种关系，就像音乐家处理音乐语言、诗人处理文学语言一样。

当我们理解了造型艺术的关键实际上就是处理关系时，也就不难理解为什么我们学习造型艺术首先要从发现、理解和创造一系列关系入手了。因此，本书在每一章中都有意识地引导和帮助大家发现和分析线条、平面、色彩等基本视觉语言元素之间到

底发生了怎样的关系，从而提供一种美术学习、欣赏和创作的有效路径。

首先要发现关系，发现和观察关系的方法只有一个，就是"比较"，不同线条粗细长短、疏密急徐的变化，色彩与色彩之间的微妙差异，块面与块面之间大小宽窄或形状的不同都需要通过比较来判断。而理解关系就是分析和表述这些视觉语言元素之间产生了什么样的关系，它们是怎样形成这样或那样的关系的，这样的关系形成后给我们带来了哪些特定的视觉和心理感受。通过这样的学习，您就可以逐步根据自己的逻辑创造出一些新的关系，即"造型"，而所谓的自己的逻辑其实就是您自创的一套"视觉语言"。

大家将会在学习过程中观察到什么样的关系，又将创造出怎样的关系呢？让我们怀着共同的期待，踏上成为艺术家的旅程吧！

第一章

线条的游戏

线条是绘画中最基本的艺术语言，也是其他艺术形式中不可或缺的元素。当我们进入美术学习时，第一个要解决的问题就是线条问题。无论什么样的造型艺术都需要利用线条来确定形的基本位置、形状和结构。也有专门的线条造型艺术，如素描、速写、水墨画、线刻等。线条在造型艺术中的表现形式丰富多样，其本身就蕴含着美感，例如，直线看起来简洁、清晰，曲线则显得婉转、流畅；长线能够给人带来无限延展的空间的联想，而短线则给人以紧凑、干脆之感。许多艺术家都主动利用线条自身的语言及线条的不同组合关系，塑造变化万千的形象，表达内心情感，营造不同氛围。

在这一章中，我们将在讲解线条概念的基础上，分析世界上的经典艺术作品，探索从古至今艺术中线条的表达形式及它们所传达出的美感。然后通过3个有趣的实践课题来帮助大家掌握最基本的线造型方法，体会用线条创作的乐趣。

第一节　什么是线条

什么是线条

一、无处不在的线条

在几何学上，线条被看作是一个点的延伸，或者是运动的点的记录，即动作的路径。1949年，巴勃罗·毕加索受到摄影师在滑冰者的冰刀上装上光源，然后在其表演时抓拍其优美的动作轨迹的启发，开始实验性地创作了许多"光绘画"（见图1-1）。

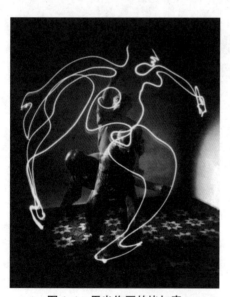

图1-1　用光作画的毕加索

几何学上的线条只是一个概念，即点在移动中留下的轨迹。但是在现实生活中，线条是能够被观察到的，而且无处不在。我们可以把在任何地方看见的物体的边界或轮廓看作线条，一个平面的结束也是线条，例如，建筑的轮廓、光影的边沿……这些线条被称为"直观线条"，是人们把握一切物体形象的标准。大自然中的许多现象也常常被我们看作是线条，例如，人的视线，运动着的物体的趋向线，房檐滴落的雨水串成了细细的直线，微风吹动湖面的涟漪像一圈圈弧线……这些线条被称为"虚像线条"，是几个处在一定关系中的物体相互联系所构成的假定的线条，虽然看不见、摸不着，但是在造型艺术中却客观地发挥着重要的作用[①]（见图1-2）。

① 高家明. 点线面的视觉心理效果 [J], 美术大观, 2007（9）:140.

找一找：在这幅摄影中，一共能找到多少种线条？

图 1-2　丹麦国家美术馆内部景观

　　除了建筑、雕塑、光影的轮廓这些直观线条以外，拍摄角度对观者视线的引导也是一种虚像的线条，你观察到了吗？

二、千变万化的线条

　　在康定斯基看来，线条是由破坏点最终的静止状态而产生的，外驱力使点转换为线，而外驱力本身又复杂多样，不同外驱力结合，就有不同的线态，[①]线条的各种变化和不同形态又给观者带来了不同的视觉体验和心理感受。都是直线，水平线造成视觉的延伸，而垂直线则中心下坠；同样是曲线，平缓而规则的曲线让人感到舒适，不规则的曲线则显得活泼而自由。不同方向的线条能够暗示趋势，围合的线条则形成包围感，偶然碰撞而迸发出的线条给人带来意想不到的惊奇与刺激。虽然几何上的线条没有粗细和质感之分，但生活和造型艺术中线条的粗细、质地、长短变化会带来不同的视觉心理感受。粗线看起来肯定而有力，细线则显得精致而灵动；光滑的线条清晰、明快，具有一种流畅的速度感，粗糙的线条则带来粗犷、涩滞和古朴感；连贯的长线带来舒展感，而短线往往显得局促不安。线条的运动速度和方向也会造成视觉体验的差异，急转的线表现出冰冷、尖锐感，而缓转的线则给人以轻松、慵懒之感……

　　正是由于线条千变万化的特性，在造型艺术中，它们不仅能够清晰地表述事物的特征和形态，还能够传达丰富的情感与性格，具有既单纯又强烈的表现力和生命力。

三、大有作为的线条

　　我们用线条书写、记录、设计、作画……线条是我们用来记录和表达头脑中想法

① 　康定斯基.点线面［M］.余敏玲，译.重庆：重庆大学出版社，2017：49.

的不可或缺的"工具",也是我们进行可视化交流的有效手段,这是因为线条具有许多不可替代的功能。

(1)线条可以用来指示方向。例如,用线条创造出的符号具有引导参观者行动路线的作用(见图1-3)。在摄影和绘画中,线条还有指引视线、强调画面中心的作用(见图1-4)。

(2)线条可以定义形状和空间的边界,最熟悉的例子就是地图,线条被用来框定区域的范围,表示道路、河流、山脉的走势,让看不全的庞大空间在平面上变得可视。

(3)线条可以暗示物象的容量和体积,例如,在马列维奇的建筑设计草图中,我们可以看到线条描绘的好几个错落有致的立方体的不同比例关系(见图1-5)。

(4)线条的组合常常被画家和设计师用来描绘光影、形成图案或纹理(见图1-6与图1-7)。

线条的这些作用赋予了它们记录、交流与表达的功能,这些功能将在造型艺术中发挥巨大的能量。

图1-3　中国国家博物馆大厅的导向标识

图1-4　画面中线条对观者视觉的引导

图1-5　马列维奇的建筑设计草图

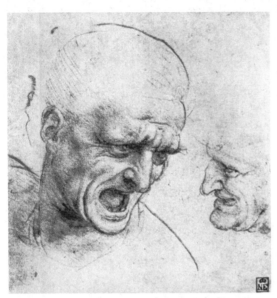

图1-6 对两个军人的头部研究（达·芬奇）

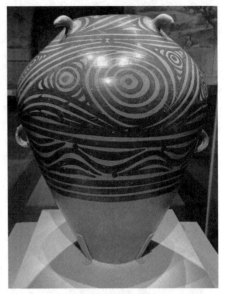

图1-7 马家窑文化漩涡纹四系罐

四、绘画艺术中的线条

线条往往是绘画艺术中最重要的元素，那么什么是绘画呢？简单来说，绘画就是使用某种方式（推或拉）移动工具，在物体表面留下痕迹。事实上，绘画和说话一样，属人类的表达天性，是人类与生俱来的能力，我们甚至早在学会读写之前就学会了绘画。甚至书写也是一种"绘画"，特别是初学写字或临习书法的时候。回想孩童时代，我们会将所看到的、感受到的和想象的一切用绘画的方式记录下来，我们正是通过这种后来被称为"儿童涂鸦"的方式来观察世界和认知自我。

绘画过程其实是一个学习、交流和表达的过程，而线条在其中起着很大的作用。这是因为绘画中的线条首先具有"描述性"。卡罗·费拉里奥的设计草图（见图1-8）用简单的线条清晰地描绘了舞台装置、布景与舞台空间、建筑空间的关系，让看不见的脑中构思得以呈现、被人理解。今天的设计师当然可以使用各种软件制作设计图纸，但在设计之初，往往还是用最简单、便捷的线稿来捕捉转瞬即逝的灵感或勾勒最初的设计想法，寥寥几笔便已表明设计概念的核心。设计师正是利用线条的描述性来进行交流。

真正从事艺术或设计创作的人不仅用线条描述事物，还把绘画当作一种思维的发散或视觉化的思考方式。与其说意大利文艺复兴巨匠列奥纳多·达·芬奇是一个画家，不如说他是一个将绘画作为科学研究工具的科学家。他的速写作品《两个军人的头部研究》（参见图1-6）呈现出他对不同角度的人做出不同表情时五官各部分的比例变化、肌肉流动、骨骼转折等细致入微地观察、分析与思考，当然，其结果呈现为一幅线条交织的绘画。

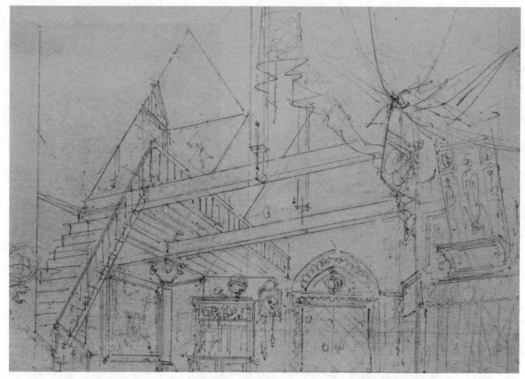

图 1-8 卡罗·费拉里奥为歌剧《La Lega》设计的舞台草图

　　线条除了能够客观描述事物样貌，其本身的千变万化还能给人带来美的感受，对人的视觉和心理产生影响。因此，绘画线条还具有"表现性"。画家笔下的线条就像是他们思绪和情感的延伸，好像拥有生命一般，这源于画家对线条的主观表达。亨利·马蒂斯的画里充满了连续、婉转、舞动、艳丽的线条，让观者的眼睛自然而然地跟随它们翩翩起舞，经历一场又一场优雅的曲线之旅（见图 1-9），这些线条正是马蒂斯所认为的"艺术即安乐椅"[①]的最佳表达。在极少主义艺术家弗兰克·斯特拉的《黑色绘画》（见图 1-10）中，单色线条紧密而有序地排列着，仿佛遵循某种神秘的秩序，犹如机械制作一般精确，与前者相比呈现出完全不同的视觉效果。斯特拉用这样的线条宣告他所认为的极少主义的美学。如果将笔画看作线条，一幅书法作品也可以看作一种"线条艺术"。我们常说"字如其人"，即每个生命个体都有各自独特的性情，书写出的文字也必然流露出不一样的品性，形成了不同的风格。唐代书法家怀素的《自叙帖》通篇为狂草，呈现出跳荡翻腾、连绵奔涌之势。其运笔忽左忽右，有疾有徐，有轻有重，变化多端（见图 1-11）。与之相比，颜真卿《颜勤礼碑》中的笔画就显得稳健雄厚、舒张刚劲。他的运笔圆头细尾，横细竖粗，直画如蓄势待发的弓箭，转钩均匀饱满，收笔余韵雄浑（见图 1-12）。

[①] 马蒂斯最有名的一个理论是"安乐椅理论"，他认为艺术像一个舒适的安乐椅，对心灵起着抚慰作用，使疲惫的身体得到休息。

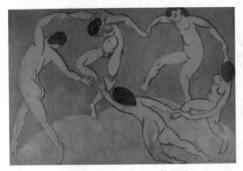

图 1-9　舞蹈（马蒂斯）

图 1-10　黑色绘画（斯特拉）

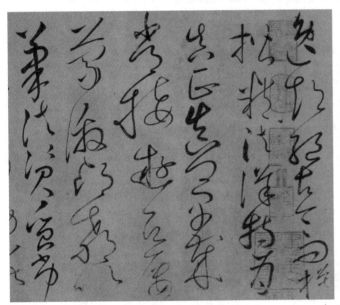

图 1-11　自叙帖·局部（怀素）

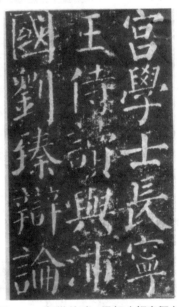

图 1-12　颜勤礼碑·局部（颜真卿）

　　造型艺术中的线条当然不仅仅存在于平面上。中国当代艺术家高伟刚就将线条带入了三维空间，创造了一个个"不真实"的形象。他的《不要只相信我们愿意相信的事情》（见图 1-13）是用金色的钢管"再现"了门、楼梯等许多日常生活中最为熟悉的形象的轮廓，这些只有轮廓的形象突然显得异常陌生，在空间中变得不再真实。借助光线的作用，这些金色的线条又在地面、墙壁上投射出线影，这些虚幻的、摸不着的线影与实体线条时而交相呼应，时而纠结缠绵，时而渐行渐远，错综复杂的关系再次加深了观者的疑惑，引发了观者对那些习以为常的事物和环境的真实性的怀疑和反思。

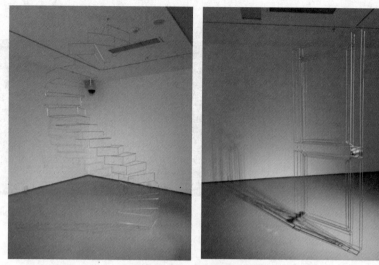

图1-13　不要只相信我们愿意相信的事情（高伟刚）

在绘画艺术中，除了构成形象、描绘光影或肌理的线条以外，还存在一种"看不见"的线条，却对画面关系起着十分重要的作用，这种常常被人们忽略的线条被称为"隐线"[①]。隐线相对于"实线"来说，虽然没有被清楚地描绘出来，却能够被我们辨识。这是因为我们的视觉天生就具有将可能存在相互联系的点自动连缀成线的本领，隐线其实就是视觉的连接点。在绘画中，隐线可以作为画面的潜在组织结构。例如，马克·夏加尔在《我和村庄》（见图1-15）的画面下部中心就有一个用隐线绘制的圆，圆的焦点既是对视着的羊与男人的视觉焦点，也是整个画面的中心点，它的周围是俄罗斯犹太村庄琐碎的生活场景。夏加尔利用隐线暗示的画面结构表达了他对故乡的深深依恋。其实，画家使用隐线的例子非常多，请大家在今后的作品赏析中注意观察。

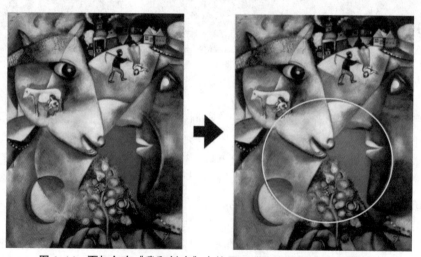

图1-14　夏加尔在《我和村庄》中使用了"隐线"来暗示画面结构

① 帕特里克.艺术形式［M］.俞鹰，张妗娣，译.北京：中国人民大学出版社，2016：55.

无处不在、千变万化、大有作为的线条是造型艺术中最简单、最直接、最便捷的表现手段，也是最有效、最生动、最丰富的视觉元素。想要快速学习绘画就先和线条"交朋友"吧！在这部分内容学习完之后，请大家留心观察生活环境中的"线条"，并且尝试把它们记录下来，或者试着用线条描绘任何自己感兴趣的形象或场景，现实的、想象的都可以。这是学习线条的第一步，也是学习造型的第一步。

第二节　线造型的历史——西方绘画中的线造型

艺术史上的大师从不同角度对线条在艺术表达中的可能性进行了诸多探索，构成了"线造型"的历史。通过对线造型历史的梳理，我们将更深入地认识到线条在造型艺术中不可忽视的作用，并且深刻体会艺术家创造出的各种线条的美感。请大家在这一过程中边观察边思考：艺术家们使用了什么样的方式描绘线条？这些线条呈现出怎样的特征？线与线之间产生了什么样的关系？之后再进一步思考：艺术家为什么选择这样的方式描绘和组织线条？这些线条使作品呈现出了怎样的视觉效果，带来了怎样的视觉感受？这些问题的答案既是本章学习的重点，也将为大家的创作提供启发和参考。

一、生命的张力——原始洞窟壁画中的线条

线造型的历史——从原始
艺术到文艺复兴绘画

最早的美术产生于旧石器时代晚期，通常被称为原始美术。其中最杰出的代表莫过于发现于法国南部和西班牙北部的几处洞窟壁画。位于法国的拉斯科洞窟是一个由不同的通道组成的巨大"画廊"，其中一个外形不规则的圆形山洞最为壮观，其顶部绘有65头两三米长的大型动物，包括野马、野牛、鹿和巨大的公牛等，最长的达5 m以上（见图1-15）。这些形象全部用粗犷的线条勾勒出外轮廓，寥寥几笔、生动流畅、气势磅礴、动态强烈。线条既准确地捕捉到了动物的形体、动态和表情，还体现出一种既简洁又厚重的美，与中国的"写意"绘画颇有相通之处。一些线条还出现了浓淡深浅的变化，神似中国画的笔墨在宣纸上留下的"飞白"痕迹，隐约表现出"立体"效果。洞穴"艺术家"们大多用手直接蘸取将泥土和石头研磨成粉状再加水调和制成的颜彩涂抹在石壁上，有的则用兽骨制作的管子把颜彩吹到石壁上，充满创意。在西班牙发现的阿尔塔米拉洞窟同样绘有许多大型动物，但多以写实手法描绘，神态更加逼真，栩栩如生。最具代表性的是一幅《受伤的野牛》（见图1-16），野牛的四肢紧紧地蜷缩在一起，把头深深埋进身体，后背则高高隆起，好像因为受伤而惊恐不安，这一切都是通过写实又略带夸张的外轮廓线凸显出来的。洞窟绘画展现了17 000年前的人类细致入微的观察和最初表达，他们已经能够活用大自然的工具和材料"作画"，画中的线条不仅具备描述和表达的功能，还呈现出令人惊叹的、来自原始生命的力量之美。

第一章　线条的游戏／

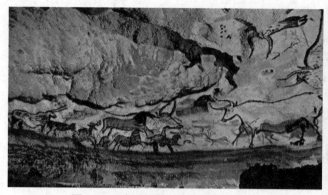

图 1-15　法国拉斯科洞窟壁画局部

图 1-16　西班牙阿尔塔米拉洞窟
壁画局部

二、从装饰图案到叙事图像——古希腊绘画中的线条

古希腊陶器因其独特的视觉美感和历史研究价值在古代艺术中有着极为特殊的地位。希腊人从公元前 6000 年左右开始制作陶器，在漫长的古希腊历史进程中，陶器扮演着重要的角色，它们既是生活中不可或缺的容器，也是具有象征意义的宗教器皿。古希腊工匠将自己对自然的观察、生活的片段、来世的想象和神话的理解倾注于陶器之上，创造出数不清的图画，而线条在其中发挥着至关重要的作用。

史前时期的希腊人就懂得用线条交织的图案装饰陶器。从青铜时代早期的古希腊陶器上可以看到线性装饰的一系列演变。阿吉欧斯·欧诺夫里欧斯水壶（见图 1-17）是在克里特岛上生产的最早的米诺斯陶器之一，浅黄色的陶器表面呈区块分布着整齐排列或对向交叉的赭红色线条，有细有粗，有密有疏，恰到好处地凸显出水壶圆鼓鼓的身躯。这些线性装饰可能是对编制器皿表面肌理或石器表面纹路的模仿，却形成了简洁、抽象的风格之美。抽象线条随后变得复杂起来，从模仿海浪的螺旋纹、模仿植物的卷纹等逐渐进化到对海洋生物的自然主义描绘。最令人印象深刻的莫属这件绘有大鱼和渔网的卡马雷斯水罐[①]（见图 1-18）。在卡马雷斯水罐表面的黑色底色上，画家用白色线条大胆概括出正在挣脱渔网的鱼的动态，用排列整齐的短线暗示鱼鳍坚硬的质感，渔网的材质则是用均匀交叉的对角线表现的。波纹、海浪和海平面也被画家用流畅的线条表现了出来，增添了海洋的气氛。在这个图像里虽然没有人的形象，却暗示出人的存在，因为它表现了人类最初的劳动和对海洋的征服。由于克里特岛四面环海，海洋是米诺斯人赖以生存的家园，也是他们永恒追求的艺术主题。在一件海洋风格[②]陶器（见图 1-19）上绘有一只畅游海底的章鱼，它正懒洋洋地张开触角，8 条触角弯弯曲曲地布满了整个瓶身。画家用粗粗的黑线耐心地描绘章鱼每条触角上的吸盘

① 在卡马雷斯洞窟里最初被发现被命名，是专门提供给宫殿统治阶层用于奢侈享乐的奢华陶器。

② "海洋风格"（marine style），在克诺索斯宫和克里特岛的其他宫殿发现的宫殿阶层所使用的陶器，其装饰以植物和海洋生物为主，被称为海洋风格陶器。

细节，让这个生物显得更加逼真。看来，史前时期的古希腊工匠早已深谙线条的魅力和使用"法则"。

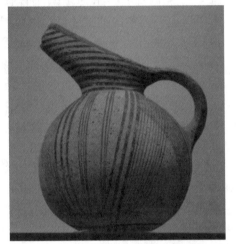

图 1-17　阿吉欧斯·欧诺夫里欧斯水壶

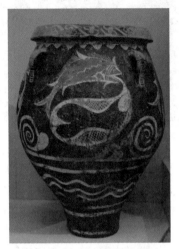

图 1-18　卡马雷斯水罐

图 1-19　米诺斯"海洋风格"细颈瓶

　　古希腊瓶画在古风、古典时期迎来高潮，先后发展出东方风格和黑绘、红绘等一系列风格和技术，画面题材遍及神话、日常生活、经济生产、宗教、政治、军事等方方面面。在小亚细亚、埃及等远东地区装饰风格的影响下，科林斯人最早创造出具有浓郁东方特色的东方风格陶器。著名的奇吉陶瓶（见图 1-20）就是这种风格的杰作。瓶身描绘了两队重装步兵遭遇，准备战斗的场面。画家分别对每个士兵的穿戴和身体的肌肉都进行了精雕细琢的描绘，就连他们手中盾牌上的图案装饰都几乎没有重复。这些丰富的变化与整齐划一的一致性动作形成了对比，让重复的形象变得生动有趣。队伍中间身着黑衣的吹笛手形象犹如绵延不断的前进旋律中的一个休止符，不但起到了分割平面空间的作用，还增添了画面的趣味。这种带有叙事意味的场景随后成为希腊瓶画的主流。为了表达更生动的形象、更丰富的场景和更为复杂的故

图 1-20　奇吉陶瓶

事，黑绘风格[①]被雅典人创造了出来。这件描绘了与奥林匹亚运动会主题相关的瓶画（见图 1-21）中出现了两个裸体的拳击手形象，白色的细腻线条在黑色背景上显得格外突出，把运动员身上的每一块肌肉都真实、精确地勾勒出来，高超的写实技巧不禁令人怀疑当时的希腊工匠是否已经掌握了解剖学知识。这种技术后来不能满足日益强盛的希腊人对新的世界和精神的全部表达，为此红绘风格[②]被创造出来，高难度的刻线技法被抛弃，取而代之的是用笔触描绘细节，笔触更加自由，还可以添加各种色彩，使希腊瓶画达到了无与伦比的华丽和精美。在这件红绘陶罐（见图 1-22）的一面，画家描绘了姿态各异的 8 个神的形象。被一条蛇缠住的是珀琉斯，画家用快速的折线描绘了他身上斗篷的褶皱，与他身后裹在女神身上的长衫上的稠密曲线形成对比，展现出新式布料的质感，与同时期的雕塑异曲同工。两个裸体的女神中，半蹲在地上的是忒提斯，另一个是正在逃跑的涅瑞伊德，两人动态都非常大胆，显现出超乎寻常的准确和生动。不同的动态和躯干的扭转在小小的平面空间里仿佛创造出了三维立体的空间。

图 1-21　雅典黑绘陶瓶

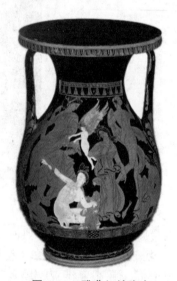

图 1-22　雅典红绘陶壶

古希腊瓶画是世界线造型艺术中的典范，瓶画家利用线条对人体解剖、三维空间、图像叙事的探索与尝试，不但奠定了西方绘画造型的基础，还建立了一种优美典雅的

① 黑绘风格指的是一种将形象全部涂黑，背景保留陶土的赭红色，然后用"刻线"的方式描绘人物细节的烧制技术和绘画技法。

② 与黑绘风格相反，红绘风格是将背景涂黑，人物保留陶土的赭红色。

审美理念。那些表现了各种日常生活和经久不衰的题材的丰富图像不仅让生活在今天的我们得以窥见古代希腊人的历史和精神世界，更成为整个西方图像史的源头。

三、科学与艺术的合谋——文艺复兴时期绘画中的线条

后来的罗马人在很大程度上继承和发扬了希腊人在政治制度和精神文化方面的创造。希腊罗马文明、基督教文明和日耳曼元素又共同构成了中世纪的封建社会基础。到了中世纪后期，随着资本主义萌芽，新兴资产阶级需要建立一种新的资产阶级文化作为武器，便开始重新对古代文化进行发掘，他们利用复兴希腊、罗马文化表达自己对社会发展的主张和观点，从而引发了"文艺复兴"运动。文艺复兴发生于14—16世纪的欧洲，原意指"在古典范围的影响下，艺术和文学的复兴"。文艺复兴运动驱散了中世纪的黑暗，发现了人的巨大潜能与价值，在这个时期的艺术作品中到处体现出对"人性"的肯定。

为了更为真实地表现人体和空间，画家开始对解剖学、透视学产生兴趣，将科学运用到绘画中去。意大利文艺复兴艺术的重要特征就是科学与艺术的结合。佛罗伦萨画派画家马萨乔最先利用解剖学精确描绘了运动中的人体结构，还较为准确地使用透视学来处理人物与建筑和风景的空间关系，标志着文艺复兴绘画繁荣期的到来（见图1-23）。而最能体现出线条美感的作品出自另一位早期文艺复兴大师——桑德罗·波提切利之手，他非常擅于运用各种曲线的变化来形成画面节奏。他的代表作《维纳斯的诞生》（见图1-24）没有强调形象的厚度，却并不显得平板单调，其秘密

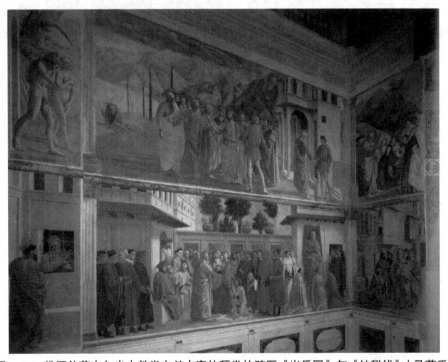

图1-23　佛罗伦萨卡尔米内教堂布兰卡奇礼拜堂的壁画《出乐园》与《纳税钱》（马萨乔）

就在于线条的使用。他用流畅、圆润的线条勾勒出美神曼妙的身姿，形成优美的 S 形曲线，又用富有变化的弧线来描绘风神、花神身上衣裙的褶皱和头发，营造出轻盈动感。而这又与人物身后垂直的树干和远处的海平面形成了有趣的节奏变化，创造出一场美轮美奂的视觉盛宴。这幅画不仅表现了美神维纳斯诞生瞬间的奇景，也暗指艺术的"美"的诞生。虽然这些作品不光是用线条描绘的，但它们所体现出的美的原则和对造型理念的追求对后世艺术产生了深远影响。

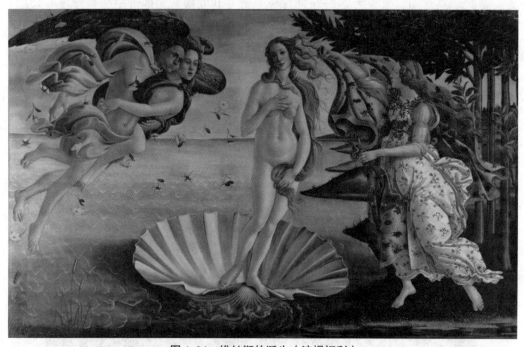

图 1-24　维纳斯的诞生（波提切利）

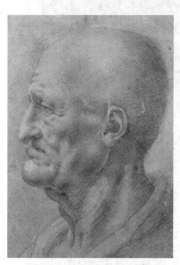

图 1-25　老人的侧面像
（达·芬奇）

15 世纪至 16 世纪中叶是意大利文艺复兴的全盛时期，文艺复兴三杰将绘画和雕塑艺术推向了高潮。我们熟悉的达·芬奇是一位天才画家，当然，他的才华不仅限于艺术，他还精通数学、机械、医学和地质学。他的许多绘画手稿堪称科学与艺术完美结合的典范。《老人的侧面像》（见图 1-25）是对人物头部比例和形象特征的研究，《坐着的老人》（见图 1-26）是对着衣的坐姿人物的研究，还有对人和马的腿部肌肉和骨骼结构的对比研究（见图 1-27）。《五个荒诞人物的头部研究》（见图 1-28）则体现出他对人物表情、个性与特征的细致观察。在没有照相机和计算机制图软件的时代，达·芬奇的线条不仅如科学绘图一般精确，还表现出光影变化之美，展现出以科学的严谨态度探索艺术的真与美的精神。

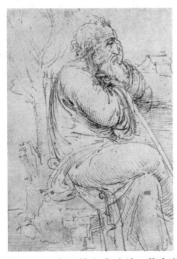

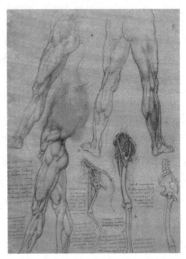

图 1-26　坐着的老人（达·芬奇）　　　图 1-27　对人和马腿部肌肉和骨骼结构的对比研究（达·芬奇）

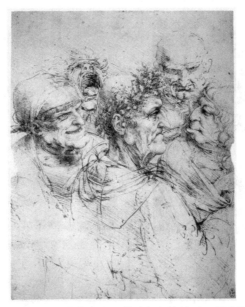

图 1-28　五个荒诞人物的头部研究（达·芬奇）

四、感性与理性的碰撞——17—19 世纪绘画中的线条

自文艺复兴起，西方社会经历了资产阶级革命、启蒙运动等重要历史节点，逐渐形成了现代西方文明。这段时间是西方绘画艺术发展的"黄金时期"，产生了大批艺术家，形成了诸多流派。其中既有对文艺复兴建立的科学、理性和现实主义等伟大成就的承袭和继续发展，又有对主观、感性表达

线造型的历史——
17—19 世纪西方绘画

的积极探索。

在 17 世纪的荷兰，以巨匠伦勃朗为代表的绘画艺术大放异彩。伦勃朗不仅是一位油画家，还是一位版画大师，用线条编织光影是他的蚀刻版画的重要特点。在其作品《三个十字架》（见图 1-29）中，位于画面中心的十字架被来自顶部的一束光照亮，吸引了画中所有人和观者的目光，周围的人群笼罩在黑暗之中。伦勃朗利用光线塑造了一个戏剧性的场景，黑与白的对比使画面形成张力，突出了基督所遭受的深深苦难。这里，线条本身的变化让步于光影的变化，对形象细节的描绘让步于整体氛围的烘托，但人物的基本轮廓和动态还是依托线条来捕捉的。伦勃朗的素描作品尺幅不大却非常精彩，他仅用寥寥几笔就能生动捕捉每个人物的形象、表情与动态，他也对组合人物造型做了大量研究，为自己的油画创作积累素材。他的素描不仅能够准确描绘比例、结构等关系，其线条本身还具有洗练、概括、奔放的美感。虽然省去了细节却丝毫没有减损画面的美感，这是因为他抓住了人物的主要特征和动态，描绘出他们最与众不同、最打动人心的瞬间，而细节则留给观者去想象和填充。这种概括和省略的手法与中国画中的"留白"与"写意"有异曲同工之妙，在"似与不似之间"给人留下难以磨灭的印象（见图 1-30 ~ 图 1-32）。

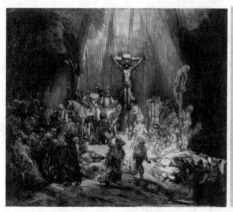

图 1-29 三个十字架（伦勃朗）

图 1-30 伦勃朗的人物素描 1

图 1-31 伦勃朗的人物素描 2

图 1-32 注意观察伦勃朗人物素描中的"隐线"，这些隐线概括了人物的基本形，突出了人物的动态

与伦勃朗同时期的弗兰德斯画家鲁本斯也有类似的表达倾向，他也善于运用少量光影变化来突出人物的体积，烘托出画面的气氛。相较于伦勃朗，他笔下的人物形象更具一种肉体的分量感，有着雕塑般的触感。他尤其善于表现运动中的形体，故意采用夸张、变形的手法加强肢体的扭动，使形象更鲜活，画面更具视觉冲击力和感染力（见图1-33与图1-34）。鲁本斯的素描肖像画尤为传神（见图1-35与图1-36），总是将重点放在人物面部，用五官的细致刻画来突出表情和神态。头发、脖子和衣领虽用流畅、准确、单纯的线条带过，却也体现出毛发、布料的质感。这种虚实相间的手法让画面主次分明、充满节奏。

图1-33　鲁本斯的素描1

图1-34　鲁本斯的素描2

图1-35　鲁本斯的素描3

图1-36　鲁本斯的素描4

在 19 世纪，法国绘画获得了飞跃发展，艺术中心从意大利转到法国。这个时期科学技术的飞速发展使人们既渴望发明创新又不断对其产生厌恶，造成了人们在欣赏趣味上的巨大差异，绘画艺术也形成了百花齐放、百舸争流的繁荣局面。在法国先后产生了新古典主义、浪漫主义和批判现实主义 3 个主要流派，呈现出独具特色的造型和线条语言。

新古典主义的代表人物安格尔以其细腻的画风而闻名，他延续了古典主义的理性、和谐和稳定，营造出平和而安逸的画面氛围。他的素描作品显现出他对线造型可能性的诸多探索，将线条的作用发挥到了极致。他的线条不仅像照相机一般精确表现结构、体积、质感、样貌、神情，其本身还有着疏密、急徐、粗细、曲折、虚实等节奏与韵律，在带来一种轻松愉悦的视觉享受的同时，耐人寻味、经久不衰。他以敏锐的观察和精湛的技法描绘了许多上流阶层的艺术家、大人物和妇女形象，让我们凑近一些仔细品味一下他的两幅作品吧。在《让·奥古斯特·多米尼克·安格尔夫人》里（见图 1-37），安格尔巧妙地运用了线条粗与细、深与浅和虚与实的关系来表现当手臂发生弯折时骨骼与肌肉的复杂形体和光影变化。这无疑是大胆的，因为只有对人体结构有足够深入的研究，对人物动态有极为缜密的观察才能做到如此胸有成竹，仅用一根线条来描绘形体的一系列复杂变化。在描绘外轮廓时，他使用肯定而富有张力的长弧线突出肌肉的弹性，强调人物的动势。相对地，在表现松垮的衣纹时则使用轻松而自由的短线和折线。当表现衣服下面的形体时，他又转而采用强烈而充满转折的线条。为了烘托空间的远近层次，他在《查理斯·巴达姆小姐》（见图 1-38）中用比描绘前景更浅更虚的线条来处理远处的建筑，使人与环境之间产生空间的远近关系。这些线条的万千变化实际上就是线条的关系，任何复杂形体和空间都可以通过处理线条的关系来实现。当然，我们不可能立刻像安格尔那样将这些关系处理得那么轻松自如，这是一个需要通过长期训练才能解决的问题。但是，我们可以把安格尔的素描作品当作好的标准，首先建立起处理线条关系的意识，然后在临摹或写生的过程中注意观察、反复试验，经过一段时间的积累，一定能向大师一步步靠近。

图 1-37　让·奥古斯特·多米尼克·　　　图 1-38　查理斯·巴达姆小姐
　　　　　安格尔夫人（安格尔）　　　　　　　　　　（安格尔）

与新古典主义理性、客观地描绘实在之物相反，浪漫主义绘画的典型特征是用主观、夸张的手法表现看不见的动感、张力和气氛。欧仁·德拉克洛瓦被称为"浪漫主义的狮子"，在他的《阿波罗杀死巨蟒》（见图1-39）中，用来衬托气氛的云朵是用轻松自由、断断续续的笔调描绘出来的，造成了空气的升腾、流动之感；太阳的光辉也用放射状线条夸张地表现了出来，这个仿佛散发着金色光芒的大火球衬托出太阳神的神勇。虽然没有一个形象是完整、具体的，但画面的整体气氛已展露无遗——阿波罗正乘坐着金色的四马战车，在众神的簇拥之下向我们飞奔而来。德拉克洛瓦似乎对马这种集速度与力量于一身的动物尤为着迷，在《歌德的浮士德的插图》和《玛捷帕绑住身后的一匹野马》（见图1-40与图1-41）中都有对马匹的精湛描绘。在前者中，画家同样没有把重点放在表现马匹的身形结构和毛发质感上，而是用概括的线条勾勒出马的动势。骑手胯下的马像一张蓄势待发的弓，四蹄紧缩，仿佛下一秒就要使尽全身力量以最快的速度飞奔出去。饱满的肌肉和夸张的动态为画面增添了一丝紧张气氛。在后者中，画家也没有画出马的完整形象，仅用高昂的头部和伸出的一只前蹄就表现出它拼命挣脱众人的巨大爆发力，周围的驯马师也因为这匹难以驯服的动物而呈现出夸张的扭动姿态。德拉克洛瓦以一种以少胜多的高超技法将画面的戏剧与冲突烘托到了极致。这是否能够说明，当我们要表达一些看不见、摸不着，却能够被真实感知的东西，如光线、氛围、动感……时，就需要释放我们的主观感受，发挥想象力，主动地处理画面呢？无论如何，浪漫主义艺术中体现出的人的自由和主观意志的发挥打破了古典主义的清规戒律，极大地丰富了绘画的表现手法，为后来的现代主义艺术带来了启发。

图1-39　阿波罗杀死巨蟒（德拉克洛瓦）

图 1-40　歌德的浮士德的插图
（德拉克洛瓦）

图 1-41　玛捷帕绑住身后的一匹野马
（德拉克洛瓦）

批判现实主义艺术运动与法国 1848 年革命同时出现，繁荣于 19 世纪下半叶，此时浪漫主义绘画已逐渐走向消沉。现实主义坚持以真诚描绘画家所处时代的面貌与生活为最高准则，嘲笑古典主义的冷漠无情又鄙视浪漫主义的无病呻吟。他们力求平凡、朴素地表现事物，反对虚构。现实主义是在资产阶级建立了自己的王国之后，面临着一系列矛盾——国内外的资产阶级矛盾，资产阶级与工人阶级的矛盾，巩固政权和发展生产的矛盾……的背景下产生的。这时候的人们不再感情用事，而是主张以科学的态度关注对现实矛盾的解决。反映在艺术上，就要求艺术家真实、冷静地描绘生活。因此，现实主义画家的作品大多对所处社会的阴暗面进行揭露和批判，又被称为批判现实主义。让·弗朗索瓦·米勒是一位描绘农民的"诗人"，他以劳动人民的视角刻画了许多隽永而充满人情味的乡村劳动者形象。在《拾穗者》（见图 1-42）中，两位妇女正弯腰捡拾遗留在麦田中的麦穗。画家使用单纯、质朴的线条强化出弯腰的姿势，严重弯曲的身体仿佛承载着生活和命运的压力。在《铲土者》（见图 1-43）中，人物面部和身体的大部分都被处理在阴影中，看不清表情和模样，这种有意安排想要表达的是：他们没有名字，他们只是广大劳动者中的微不足道的一员而已。米勒笔下的线条虽然没有安格尔那样的精致，也没有德拉克洛瓦那样的华丽，却质朴而深刻地揭示了劳动的真谛。

图 1-42　拾穗者（米勒）

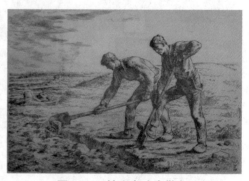

图 1-43　铲土者（米勒）

奥诺雷·杜米埃关心城市底层劳苦大众的疾苦，他对现实具有高度的敏感和深刻的理解，用漫画对所处时代进行了无情的讽刺和鞭笞。他的《拿破仑之舟》是对拿破仑三世的讽刺，而《立法肚子》讽刺了当时的议会。他的《七月英雄》表现了1830年七月革命中的英雄在新时代却因贫困而自杀的悲剧，《特朗斯诺宁街》则揭露了统治阶级对工人起义的残酷镇压。这些漫画是用石版画制作而成的，线条肯定、洗练，写意之中又极富变化，重点在于突出人物的特定表情以揭示善恶美丑，每一个人物都做了夸张处理，形象呼之欲出。他塑造的唐·吉诃德是美术史上最著名的形象之一（见图1-44），骑士昂首挺胸骑在又高又瘦的马上，面部省略了五官，像一个幻象。线条的运用和造型颇具"现代主义"特色，有着强烈的表现主义倾向，将这个自恃高傲又为了理想奋不顾身的英雄刻画得入木三分。色块、笔触和各种线条在杜米埃的笔下成了一种精神符号，只为传达画家心中的意象。他大胆的想象力和独具特色的造型风格对后来的艺术产生了不可估量的影响。

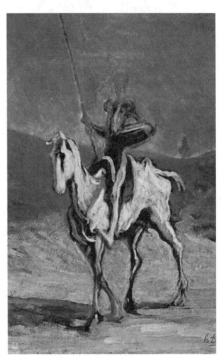

图1-44　唐·吉诃德与桑乔·班萨
（杜米埃）

从原始艺术中富有生命力的线条到古希腊优美细腻的线条，从文艺复兴科学理性的线条到19世纪尽其所能的线条，从精确的形体结构到精准的透视关系，再从丰富的光影变化到充沛的人物情感，线条的可能性几乎发挥到了极致。这一阶段的素描艺术是同学们用以步入造型艺术学习的重要材料，请大家在赏析这些作品后完成实践课题线条玩乐练习一："线条绘形"，通过多遍、持久的临摹来更加深刻地体验线条的魅力吧。

线条玩乐练习一
线条绘形

五、自我意识与探索精神——印象主义画家笔下的线条

从19世纪几位大师的作品中我们感受到了他们对前代艺术不同程度的反叛，已经能够窥见一股艺术转向的势头。在19世纪下半叶，印象主义成为转型的先锋，线造型的观念也随之发生转变。

印象主义是西方绘画史上划时代的艺术流派。19世纪的艺术风格以学院派的新古典主义为主导，每年举办的官方"沙龙"展览中的作品多数出自皇家美术学院出身的

线造型的历史——
印象派的绘画

艺术家之手。他们有着深厚的素描功底，精通人体解剖，画风严谨、细腻，安格尔的绘画就是他们中的代表。在这时，另外一批来自各个阶层、充满理想的年轻画家对学院派绘画的风格和理念有着不同看法。1874 年，一群年轻画家在巴黎卡皮西纳大道的一所公寓举办了第一次画展，向官方沙龙发起挑战。参与这次画展的画家包括我们熟知的莫奈、雷诺阿、毕沙罗、西斯莱和德加，虽然他们性格、天赋迥异，艺术观念也不尽相同，但都共同反对一个对象。他们欣然接受了批评家封给他们带着嘲笑意味的称号——"印象主义"。19 世纪七八十年代是印象主义的鼎盛时期，其影响遍及欧洲，逐渐传播到世界各地，从 19 世纪后半叶到 20 世纪初，涌现出大批艺术大师，创作出了许多至今仍令人耳熟能详的作品。

印象主义不依据知识和经验作画，而是用视觉即时捕捉事物的瞬间印象。画家们往往抓住事物的一个具有特点的侧面作画，因此，必须具有敏锐的观察力，还需要掌握疾速描绘的技法，他们必须更多地考虑画面的总体效果，而较少地顾及细枝末节。正因为如此，他们的素描作品看起来随性草率、缺乏修饰，线条往往自由而简单，却忠实表现了眼睛观察到的"真实"。

埃德加·德加的素描最能代表印象派画家的用线特点。他是一位创造力持久的画家，从小就生长在一个非常关心艺术的家庭中，具有深厚的古典主义素养。他曾师从安格尔，在意大利求学时临摹过 15—16 世纪的许多作品，但是在线条运用上，他达到了所有安格尔的其他弟子都没能企及的地步。他喜欢连贯而清晰的线条，认为这种线条是高雅风格的保证和达到他所倾慕的那种美的唯一方法，线条成了他的欲望。他最著名的作品是一系列描绘芭蕾舞者的色粉画（见图 1-45 与图 1-46），他长时间地近距离观察舞者，总想捕捉她们最优美的动作瞬间，刻意追寻光与色的变幻轨迹。每一位舞者的动态各不相同，他也描绘得各不相同。在舞者轻薄透明的薄纱裙下闪烁着若隐若现的躯体，我们也总能看到他不停捕捉人物动势留下的线条痕迹。赛马也是德加最先描绘的题材之一，他以敏锐的观察和超强记忆力捕捉了运动中的一个个瞬间，记录下了那些生动的剪影，正如《赛马骑师》（见图 1-47）中骑手的动势和马的动势几乎仅用一根既舒展又有力的弧线就概括了出来。德加在艺术上的贡献在于他不止步于总结前人成果，而是在此基础上继续探索线条语言的魅力，追求更真实的艺术。印象主义强调对事物直接观察，这种观察是多遍、多角度的深入观察，而非古典主义那样依据知识和经验的推导，因此才显得亲切、真实。

图 1-45　调整鞋带的舞者（德加）及人物造型的动势分析

图1-46　舞者（德加）及人物造型的动势分析

图1-47　从《赛马骑师》可以看出德加对马和骑手动态的捕捉与概括

　　19世纪末，许多曾受印象主义鼓舞的艺术家开始反对印象派，他们不满足于印象主义对所见之物的表面描绘，转而强调抒发内在的主观情感，于是开始尝试线条的自觉运用，他们的艺术被称为"后印象主义"。最著名画家莫属文森特·凡·高。凡·高的素描从不拘泥于旧有法则，笨拙而自由。他尝试用木匠的铅笔和炭笔作画，各种疏密、长短、浓淡、方向不同的线条构成了他的素描作品，短促而密集排列的线条造成了人物与环境的紧张感（见图1-48）。他的人物造型也独具个性，用笨拙、方直、粗黑的线条描绘的人物动态总显得不那么自然，却反而传达出劳动的重量和生命的内在激情，有一种天然的悲剧感（见图1-49）。凡·高也经常为自己的创作制作草图，尤其在与弟弟卢奥通信时，会将近期创作构思直接画在信件上，这些草图记录了画家的思考轨迹（见图1-50）。

图 1-48　有被修剪的柳树的路
　　　　（凡·高）

图 1-49　割麦穗的人（凡·高）

图 1-50　凡·高所画《有一对夫妇和冷杉的公园》和他在与卢奥通信时所作的草图

　　保罗·塞尚被称为"现代艺术之父"或"现代绘画之父"。他的素描超乎寻常地打破了所有传统绘画的法则，再也不像古典主义那样精准把控人物姿态和精巧安排画面的空间层次。在《沐浴的人》（见图 1-51）中，整幅画面被一大片人体占满，画面没有中心，人体之间也没有主次之分，描绘得也不那么具体，线条松散而随意。他在其风景作品《普罗旺斯杏树》（见图 1-52）中也同样没有描绘每一片树叶和每一根树枝，只有一条条肆意生长的线条。塞尚向传统的造型法则发起了挑战，他不再追求表现三维立体的逼真效果，反而向二维的平面回归。这种主张"客观地"对自然事物的独特性的观察，大大区别于古典主义的"理智地"或印象主义"主观地"观察，由此开启了现代主义的大门。

图 1-51　沐浴的人（塞尚）

　　保罗·高更与凡·高、塞尚并称为后印象主义三巨匠，他把绘画的本质看作是某种独立于自然之外的东西，是记忆中的经验的一种创造，而不是一般所认为的那种通过反复写生而直接获得的知觉经验中的东西。他的艺术在很大程度上受到了原始艺术的影响，他对南太平洋热带岛屿的风土人情极为痴迷，从他为塔希提岛上的妇女描绘的肖像（见图 1-53）中可以看出。他笔下的形象与文艺复兴和古典主义的人物肖像大不相同，除了题材的原始性，线条仿佛也回归到了原始的单纯与粗野，令人回想起原始洞窟壁画中的那些线条。这种对原始的回归反映出高更对现代文明的深刻反思。

图 1-52　普罗旺斯杏树（塞尚）

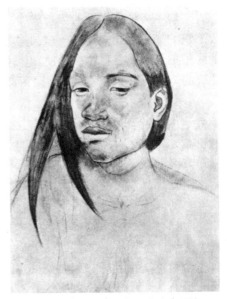

图 1-53　塔希提岛女人（高更）

后印象主义还有一位不容忽视的线条大师——图卢兹·劳特累克。作为艺术的革新者，他捕捉了巴黎蒙马特地区豪放不羁的艺术家们、表演艺人的形象和他们的生活。他用激动不安的线条疯狂地描绘着红磨坊里形形色色的人物的生动面貌（见图1-54）。同样是描绘舞者，他的线条比起德加显得更加奔放不羁。他也用各种绘画材料作画，线条与色彩常常融为一体，妙笔生花。他笔下的人物丑陋却真实，是因为他主张"尽量描写真实而不描写理想"。评论家们认为劳特累克是"活动中的人们的肖像画家"。他画里的线条仿佛会"跳舞"，也有着人类的情绪。

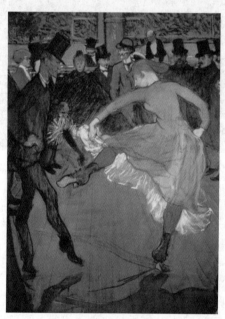

图1-54　劳特累克描绘的红磨坊生活

后印象主义画家笔下的线条成为画家主观情感和观念的依托，其本身的形式美感取代了它的描述性功能，每一位画家都创造出了独具个性、独一无二的线条语言。他们的线条更加主观、自由、简洁、生动。此后，现代主义的大师们将进一步探索和颠覆传统的造型观念，创造出更丰富多彩的线条。

六、抽象与表现——现代主义艺术中的线条

线造型的历史——
现代主义绘画

1907年，发端于法国的立体主义是在塞尚"用圆柱体、球体和圆锥体来处理自然"的启示下建立起来的。自塞尚以来，艺术家们开始努力削减作品的描述性成分，虽然仍保持一定的具象性，但不再追求客观地再现对象，而具有明显的几何化倾向，力求创造一种结构美。他们打破了文艺复兴建立起的透视法则，不再从一个视角观察对象，也不以营造三维立体的空间假象为目的，而是将多个角度观察到的物象画到同一个画面里，以此来表达最为完整的形象，因此，他们的绘画总是看起来支离破碎。

立体主义的名称源于评论家路易·沃塞尔对乔治·布拉克的作品《埃斯塔克的房

子》（见图 1-55）的评论："布拉克先生将每件事物都还原了……成为立方体。"正如他所说的，这幅画中的房子、树木的表面质感和远近空间深度都被剔除了，只留下最基本的几何形态，制造出一种介于平面与立体之间的效果。仔细观察这幅画中的线条会发现，它们并没有十分清晰地勾勒出物体的外轮廓，而是断断续续、彼此交织的，它们之间也没有远近、虚实之分。这些像压扁的牛奶盒一样的房子很容易让人联想到塞尚的风景画。

图 1-55　埃斯塔克的房子（布拉克）

　　西班牙画家、雕塑家巴勃罗·毕加索是立体主义的主将，更是西方现代主义最具创造力和影响力的艺术家。毕加索也是一位线条大师。我们已经看过他奇特的光绘画，下面来看看他的素描作品。如果我们把这幅《公牛》（见图 1-56）与鲁本斯的相同题材作品（见图 1-57）做对比，就会发现两人的表现方式明显不同。在毕加索那里，第一，牛的整体造型更加简洁、粗犷，接近于原始壁画的朴拙感却使人印象深刻；第二，他不像鲁本斯那样精确描绘牛的肌肉、骨骼的解剖结构，对动物毛发质感的表现也让步于线条和笔触的质感；第三，他也没有利用明暗关系表现形体表面的光影变化，因而显得非常平面。如果我们把他的一系列作品（见图 1-58）放在一起，就可以看到画家对同一个对象进行的不断概括和提炼，在这个过程里，线条变得越来越少，形象也越来越抽象，而造型的力度却因此凸显出来，抽象的线条成为画面的主角。这些素描反映出这位天才的艺术大师质朴而执着的思考轨迹。

　　有了这些实验，毕加索更一发不可收拾地发挥天性，笔下的线条与形象仿佛回归到儿童时期的单纯，在产生大批作品的同时也奠定了《格尔尼卡》（图 1-59）这幅巨作的基础。这幅作品创作于 20 世纪 30 年代，是受西班牙共和国政府的委托，为 1937

年在巴黎举行的国际博览会的西班牙馆创作的，表现的是德国空军轰炸西班牙小城格尔尼卡的情景。与传统历史题材绘画不同，毕加索仅使用黑色、白色和不同层次的灰色3种极为有限的色彩就描绘出了一幅惨烈的战争场面。画中的每个形象都被戏剧性地夸张和变形，没有一个人物是完整的，动物的肢体也是断裂、破碎的，这些不连贯的形象被重新组合在画面里，却将痛苦的表情、挣扎的姿势和恐惧的心理刻画得入木三分。线条也因脱离了对客观形象与结构的再现而变得更加自由、大胆而充满趣味。这些支离破碎的形象不正是可怕的战争在人们的脑海中留下的记忆碎片吗？毕加索对艺术的探索与创新再次拓展了线条的表现力。

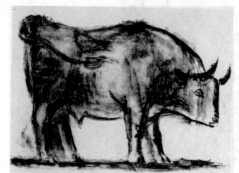

图 1-56　公牛（毕加索）

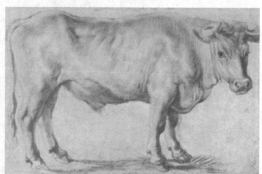

图 1-57　公牛（鲁本斯）

图 1-58　公牛（毕加索）

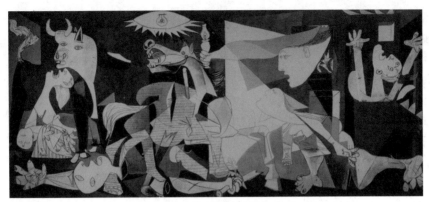

图 1-59　格尔尼卡（毕加索）

立体主义被视为现代主义的分水岭，它所追求的几何形体及形式的排列组合产生的美感对 20 世纪的西方绘画产生了重要影响，一些艺术家开始走向更加抽象的道路。瓦西里·康定斯基、皮特·科内利斯·蒙德里安和卡西米尔·塞文洛维奇·马列维奇被认为是抽象艺术的先驱。

最早画出抽象画的是俄国画家康定斯基，他不仅是一位画家，还是一位杰出的艺术理论家。他的著作《论艺术的精神》和《点线面》是论述抽象艺术的经典，被誉为现代抽象艺术的启示录，至今仍具影响力。康定斯基的艺术吸收了新印象主义、野兽主义及立体主义的养分。他认为艺术必须关心精神，他说："色彩和形式的和谐，从严格意义上说必须以触及人类灵魂的原则为唯一基础。"有人认为在康定斯基的思想王国里，总有一个神秘的内核，这种神秘主义触发了他内在的创作力量和感觉，因此，他的艺术是一种精神产物而非手工技巧的产品。他作品中的线条看起来毫无技法，也没有叙述性主题，线条和线条组成的块面及各种色彩之间的关系就是他绘画的主题。点、线、面、色这些最基本的形式元素像音符，在他的画面里组合成了一曲交响乐（见图 1-60）。在《玫瑰重音》（见图 1-61）中，那些不同颜色、大小的圆形时而碰撞，时而重叠，时而分离，时而发散，向未知的方向运动着，而纯度最高的那个玫瑰色的圆就是这段"旋律"中的最强音。

图 1-60　构图 8（康定斯基）

图 1-61　玫瑰上的重音（康定斯基）

　　风格派是 1917 年在荷兰出现的几何抽象主义画派，因在《风格》杂志上发表创作理念而得名，蒙德里安是创始人之一。1914 年，正值第一次世界大战爆发，而风格派的理念是反战争、反个人主义，宣扬和平与团结。作为艺术家，蒙德里安利用抽象的造型与中性的色彩来传达秩序与和平的理念。他致力于研究"绘画中的新造型"，集结了许多志同道合的朋友，开创了"新造型主义"。他开创的前所未有的新造型形式是使用更基本的元素——直线来组成完全抽象的画面。虽然抛弃了对具体形象的表现，但线条、块面、色彩等更纯粹的形式语言却得到了进一步解放。它们通过彼此联结、叠加和碰撞创造出一种轻快和谐的节奏感（见图 1-62）。蒙德里安曾经受毕加索的立体主义作品的影响，立体主义讲究的立体事实和明确客观都是蒙德里安追求的目标。他从立体主义中吸取精华，同时对客观事物进行了缜密的观察与研究，逐渐以这种纯粹理性的自我风格成功地脱离了立体主义，线条也变得越来越少（见图 1-63）。他是一位既具传承性又有创新性的艺术家，他的创作经验非常值得大家借鉴和思考。

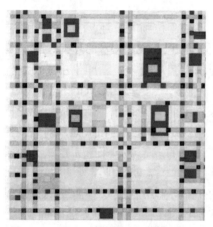

图 1-62　百老汇的爵士乐（蒙德里安）

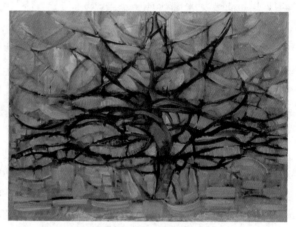

图 1-63　灰树（蒙德里安）

　　自 1915 年至 1920 年间出现的至上主义与荷兰风格派类似，彻底抛弃了绘画的描述性成分和具体的客观物象，也抛弃了三维空间的呈现，是对视觉经验的叛逆。这种观念源于立体主义和塞尚的"抛开客观性"，但更为激进。马列维奇是至上主义的倡导者，他把在作品中使用的几何色块称为"新象征符号"，那些平面的矩形、方形、三角形和圆形不具有丝毫的体积和深度。他还认为最基本的元素是"方形"，他在《白底上的黑色方块》（见图 1-64）中仅使用一个黑色方形就构成了全部画面，既否定了绘画的主题、形象、内容和空间，就连线条、形状、色彩这些最基本的形式元素所构成的美感也不是他所追求的。马列维奇曾说："……所谓至上主义，就是在绘画中的纯粹感情或感觉至高无上的意思。"就像《白上白》（见图 1-65）里沉默的白色方块那样无限接近于"无"，"无"成了至上主义最高的绘画原则。马列维奇留存于世的这些作品至今仍以它的静穆与神秘而令人惊讶，为后来的达达主义、极少主义等艺术运动开辟了广阔前景。

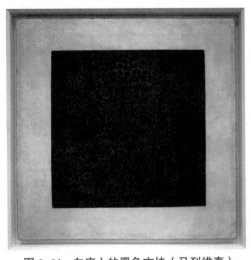

图1-64 白底上的黑色方块（马列维奇）

图1-65 白上白（马列维奇）

受到马列维奇至上主义思想直接影响的是构成主义，其代表人物弗拉基米尔·塔特林将抽象化的线条和图形带到了雕塑上。他最具代表性的作品是《第三国际纪念碑》（见图1-66），我们从这个铁塔的各个角度都可以看到螺旋上升的曲线和交织的直线在空间中的不断变化。在罗马尼亚，康斯坦丁·布朗库西也在创作非具象的雕塑。他的作品融罗马尼亚民俗风格和包括中国、印度、土耳其、日本与柬埔寨等地在内的东方审美于一体，以象征性的理想化形象表现自然事物和生命的单纯形态与本质。在创作《空间中的鸟》（见图1-67）时，布朗库西突破了鸟的自然形态，将其简化成一根被

图1-66 第三国际纪念碑（塔特林）

图1-67 空间中的鸟（布朗库西）

拉长的线条，这根线像是鸟儿起飞时的动作痕迹，也像是身体运动与空气摩擦造成的力的体现，恰到好处地表达出飞翔的本质。流线型的简洁造型加上材料本身光滑明亮的特质，使整件作品看起来充满了灵动感，赋予观众以无限的想象空间。如果说，从原始时期到19世纪，造型艺术中的线条运用是一个向越来越多、越来越丰富、越来越复杂的发展过程，那么从印象主义到至上主义，线条则变得越来越少，造型也更加简洁和凝练。这些现代主义大师的作品看起来是那么的"简单"，但传达的精神内涵却丝毫没有减损。也许正是由于视觉上"少"了，才给思考的"多"留下了足够空间。

在现代主义艺术中，既有从立体主义到至上主义这样的理性、冷静、抽象的线条显现，当然也有充满了个性，包含着浓郁主观情感的线条表达，野兽主义绘画中的线条就是其中的典型。野兽主义是在凡·高、高更和塞尚等人的探索之上建立起来的现代主义流派，它产生的时间比立体主义稍早，那位后来为"立体主义"命名的评论家路易·沃塞尔突发灵感地将这些作品形容为"关在笼子里的野兽"，"野兽主义"之名随后被广泛认同。与立体主义追求几何的画面结构不同，野兽主义画家强调用热烈的色彩和粗放的笔法来表现主观的意识和情感。而与立体主义相似的是，他们也放弃了透视、明暗和准确的造型结构的表达，采用更加平面的构图，画面看起来像一块"大花布"，有异常强烈的视觉效果。虽然野兽主义画家的最大贡献莫过于对色彩的表现性探索，但他们对线条的创造也不容小觑。

亨利·马蒂斯是野兽主义的开创者和代表人物，从他的两件小幅静物画中就能够看出这位大师对线条语言的独特探索。仔细观察《威尼斯红内饰》（见图1-68）中陶罐的描绘方法，会发现画家并不关注塑造陶罐的立体感和光影效果，而是细心地描绘出陶罐上的装饰纹样，陶罐的外轮廓也采用了相同的笔法，这使这个陶罐就像陶罐上的装饰图案一样，让人联想到史前希腊陶瓶上的线性装饰，成为画面上的一个图案，变得扁平。《有柠檬的静物》（见图1-69）里的墙壁仿佛也为画家提供了展示平面图案的绝佳空间，而桌椅、地板和窗外的风景……这些原本实实在在的事物也都是用"书写性"的笔法描绘的，与壁纸上的图案融为一体，再也分不清哪些是立体的，哪些是平面的，而画面却充满了率真的趣味与节奏美感。马蒂斯还创作了许多剪纸作品（见图1-70），是对他早期大型创作《舞蹈》（参见图1-9）的进一步探索，无论哪幅画里的舞者都不是德加所描绘的那些都市文明中的舞者。这些如剪影般扁平的、围着圆圈跳着最古老舞蹈的形象仿佛把我们带回到原始状态。这种原始既是人类在文明初期的那种质朴的原始，也是每个人在孩童时期所特有的那种天真的原始。自由的舞蹈与自由的线条相得益彰，仿佛象征着线条从此得到了解放，它们脱离了形象的束缚，成了绘画的"主人"。野兽主义主动吸收了东方和非洲艺术的表现手法，创造出了一种有别于西方古典绘画的疏、简的意境，有着明显的"写意"倾向。对西方绘画的发展产生了重要影响，尤其色彩和情感的表现对后来的表现主义影响很大，还将在第三章中着重介绍。

图1-68　威尼斯红内饰　　　　图1-69　有柠檬的静物　　　　图1-70　克理奥尔舞者
　　　（马蒂斯）　　　　　　　　　　（马蒂斯）　　　　　　　　　　（马蒂斯）

　　20世纪初的表现主义画家之一是奥地利画家埃贡·席勒，他是一位专门用线条传达情感的画家。他的作品主题多是自画像和肖像画，笔下人物都像是痛苦、无助、不解的受害者。强烈的情感通过扭曲的、神经质的线条和折叠、压抑的躯体，以及对比强烈的色彩营造出来，给人的视觉和心灵带来极大震撼。他用颤抖的、断断续续的、反复描绘的线条来描述躯体的痛苦和心灵的困惑，他风景画中那畸形伸展着枝杈的树与他的自画像中的姿态如出一辙（见图1-71与图1-72），有着滚烫的生命触感。一些人认为他的画反映出第一次世界大战来临之前，人们意识到自身的不惑时心灵上的痛苦与挣扎。

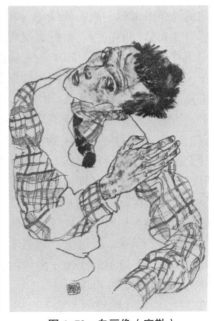

图1-71　摇晃的秋树（席勒）　　　　　图1-72　自画像（席勒）

现代主义艺术家探索着线造型的种种可能，创造了属于自己的独一无二的绘画语言，也勾勒出了一片更新、更璀璨的艺术星空。在许多作品中，线条成为绘画的主角，发挥出更大的作用，其本身的意义也得到了拓展。

第三节　线造型的历史——中国绘画中的线造型

在上一节中主要介绍了以绘画为主的西方造型艺术中线条运用的特点、发展和演变，下面将回到中国。在中国传统绘画、书法和雕刻等造型艺术中，中国艺术家自始至终把线条当作最主要的表现工具，他们利用线条，以东方视角和审美来表现形象、表达观念，为世界艺术贡献了绝无仅有的东方形式。

线造型的历史——
中国绘画中的线造型

一、描绘不可见之物——汉代艺术中的线条

长沙马王堆出土的这件汉代帛画①（见图 1-73）被认为是西汉汉文帝时期的绘画作品，也是迄今发现的汉代最早的独幅绘画作品。它总体为一个 T 形，也被称作"T 形帛画"。据墓中出土的遣策描述，这是一件宽袍大袖的衣服，两个袖口展开时正好和衣服主体构成一个 T 形。一些学者认为这件衣服其实是一件"飞衣"，是带着墓主人辛追的灵魂飞上天去的"交通工具"。同时，这件衣服又是一幅精美的图画，画面自上而下分段描绘了天上、人间和地下 3 个场景。场景中出现了现实中并不存在的龙、凤凰和仙人，无论是有着长长头发的人首蛇身的女神、缠绕着玉璧的巨龙，还是四处飘散的仙气都用细腻、流畅的线条勾勒，这些天象、神祇、图腾和人物构成了一个充满动感的神人共处的世界，象征着灵魂的旅行。出土于湖南长沙东南郊楚墓的另一幅《人物龙凤帛画》（见图 1-74）是东周战国中晚期的帛画精品，表现的是一位妇女在祈求龙凤引导她升入天国以求再生的场景。妇女冠饰的发髻、细腰上系着的宽腰带、宽袖长袍上绣着的卷云纹都被画师细心地描绘了出来。妇女前方有一只展翅飞舞的凤，它引颈抬头，尾上的两根翎毛清晰可见，凤的双足一前一后，一曲一伸，有力的脚爪呈现出腾踏迈进的姿态。凤的前方是一条龙，它正扭动着身体向上升腾，龙头有双角、身上还有一道道环形纹饰。人物和龙凤的造型简洁明快，龙和凤的动态与妇女的静态形成了鲜明对比，显现出古人对于画面布局的主动处理。虽然这些形象之间没有空间层次之分，但却以相互并列的方式向我们讲述了汉代人对来世的敬畏和憧憬。两件作品的形象均先用线条勾勒轮廓再施加色彩。如游丝般的线条既细腻又坚韧，赋予画面一种独特的韵味。在这里，线条不仅用于描绘形象，更重要的是创造出了一种引魂升天的气氛，不可见的魂魄、游弋的神兽、上下升腾的动力和四处飘散的仙气统统被线条描绘了出来，变得可见。

① 帛画通常以白色丝帛为载体，用工笔重彩技法绘制。

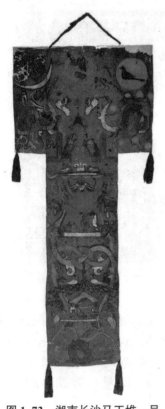

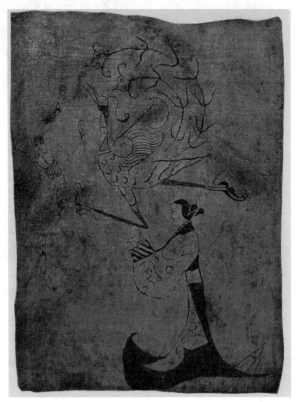

图 1-73　湖南长沙马王堆一号　　　　　　图 1-74　长沙楚墓出土的人物龙凤帛画
汉墓出土的 T 形帛画

　　汉代人在画像砖上也描绘了许多不可见之物。画像砖是一种用于装饰宫殿或墓室的建筑构件，通常用木模压印后烧制而成，也有直接在砖上刻出线性纹饰的，线条的表现形式有浅浮雕、阴线刻和凸刻线条。与古希腊瓶画类似，汉画像砖的题材和内容极为丰富繁杂，也创造了许多有趣的形象。它们不仅具有极高的审美价值，还记录了当时人们的社会生产、日常生活和精神活动，具有很高的历史研究价值。艺术造诣最高的是东汉时期的画像砖，从这几件作品中，我们可以总结出这个时期线造型的特点——简单概括又动感十足。这时候的工匠画师不光关注人物动态的表现，还十分着意描绘空气的流动感和车马的速度感。例如，《伍佰画像砖》中冲锋在前的步兵的动势是通过探向前方的头部和拉长的后腿表现出来的；而《三骑吏》则以马尾不同方向的弹动和马蹄的位置变换来突出马匹奔跑时的轻快；《仙人骑鹿》中的仙气通过随风飘扬的衣带和摇曳生姿的植物衬托出来；最有趣的是，《骖龙雷车》里车轮滚滚向前的速度是用一根连续不断的螺旋状线条强调出来的（见图 1-75）。这些看不见的动感与速度都依托最简单的曲线和略带夸张的造型传达出来，可见中国早期绘画中线条的表现力已达到如此惊人的地步，这种独特而敏锐的感觉可能源于中国人独特的自然观。

（a）伍佰画像砖　　　　　　　　　　（b）三骑吏

（c）仙人骑鹿　　　　　　　　　　（d）骖龙雷车

图 1-75　东汉画像砖

　　具有风动之感的线条在唐代画家吴道子这里发展成熟，他创立的线条风格被描述为"吴带当风"，其特点是所画人物衣褶有随风飘举之势。这种独特的线描样式叫作"莼菜描"，后来成为后世画师们学习的楷模，被称作"吴家样"或者"吴装"。从敦煌莫高窟壁画的一些形象中可以看到吴带当风的先例。例如，绘于第 285 窟东坡上的伏羲、女娲相向奔驰，他们奔跑的速度感通过缠绕于肩部的飘带向后方高高飘起来体现（见图 1-76）。而遍布整个窟顶的各路神仙和弥漫在空隙之中的云气也都使用了类似的线条表现手法。吴道子的原作没有留存下来，可以从宋代画家李公麟临吴道子的《天王送子图》（见图 1-77）摹本中一窥他线描的风采。吴道子善于从复杂的物体形态中吸收精髓，把物体的凹凸和光影变化归纳为不可再减的"线"，结合物体内在的运动，构成了线条的组织规律。如衣纹的卷、侧、折、飘、举等姿态完全依托线条的粗细变化和转折停顿来表现，体现出衣纹的质感与"性格"。对这种用线的要求甚至可以说比安格尔素描中用线的要求更高、更严格，因为每一根线都要既符合造型的规律，又要达到"传神"的效果，而且线条本身还要充满节奏和韵律之美。

图 1-76　敦煌莫高窟壁画　　　　**图 1-77　天王送子图·局部（李公麟临吴道子）**

二、时间与空间的表达——古代人物画里的线条

中国古代画家非常擅长在一个平面空间上"讲述"不同时空发生的故事，东晋画家顾恺之的绢本画《女史箴图》就是一个典型。该画原作未有留存，可以从现存的唐代摹本中一窥一二。这件作品描绘的是封建女性道德标准的范本事迹，包括冯媛以身挡熊保护汉元帝、班婕好拒绝与汉成帝同辇以防成帝贪恋女色而耽误朝政等，表现了封建社会的上层妇女应有的道德情感，带有一定的说教性质。以冯媛以身挡熊故事为例，来分析画家是如何利用各种视觉手段在平面绘画中达到叙事目的的。其中最重要的手段就是运用了之前介绍过的"隐线"。故事的高潮无疑是在冯媛与熊交锋的瞬间，画家巧妙地运用几条隐线来引导观众将视线落在这一情节的冲突上。冯媛身后的两名士兵手中的长矛就像两根箭头指向熊，首先将观者的视线引向了画面的左边，同时提示出故事的高潮。为了不使画面的重心过度偏向左边，画家再次利用长矛，将其与画面右边汉元帝的手杖共同构成一个等边三角形，三角形在构图中起到了稳定画面的作用（见图1-78）。隐线使画面动静结合，既促进了情节的发展，又保持了画面的完整感。

图1-78　女史箴图（摹本）·局部（顾恺之）及分析

现藏于北京故宫博物院的《韩熙载夜宴图》（见图1-79）是另一件叙事性绘画典范，是五代十国时期南唐画家顾闳中的绢本设色作品，描绘的是官员韩熙载家设夜宴，载歌行乐的过程和场面。这幅画是一幅长卷，也称"卷轴画"，从右至左分别描绘了琵琶演奏、观舞、宴间休息、清吹、欢送宾客5段场景，如电影般缓缓地向观众展开。把一幅长卷划分成多段画面的平面空间分割法，在西方和近东古代艺术中也经常出现，这种最基本的视觉叙事方式在顾恺之的时代已趋于完善。但这幅画的精妙之处还在于，虽然每一段都是一个单独的场景，但5个场景又绵延不断地共同构成了一个完整空间。实际上，隐藏在画面中的结构线在其中起着很大的作用。这幅画中最重要的隐线以屏风形式显现，屏风既是画面里必不可少的实在道具，也是分割场景空间与情节发展时间的虚拟"工具"。例如，第一段和第二段之间的屏风就是两段场景分割的标志，第一段在屏风前，第二段在屏风背后。如果仔细观察画面，还会发现画家巧妙地利用屏风来表现画面的联系，如第一、二段之间，属于第一段的屏风的腿遮住了第二段中仆人衣袍的一角，暗示出两段情节的联系。屏风既是隔断也是联系，而隐线既分隔了空间也暗示出时间。

图 1-79 韩熙载夜宴图（顾闳中）

三、写实与写意——南宋绘画中的线条

中国绘画素来不讲求形似而追求神似，但其中也不乏能与西方写实绘画相媲美的"写实绘画"，譬如宋代山水画。宋代的多数帝王对绘画都有不同程度的兴趣，出于装点宫廷、图绘寺观等需要，很重视画院建设，宫廷绘画因此繁荣兴盛。郭熙的《早春图》《关山春雪图》，李唐的《万壑松风图》，马远的《踏歌图》《水图》及张择端的《清明上河图》，王希孟的《千里江山图》等一大批精彩作品就创作于这个时期。

南宋画家马远在他的许多作品中都表现出对线条的独特理解与表达。在《松泉双鸟》（见图 1-80）中，一树枝丫从画面左上角伸展而下，一角山岩横空钻出地面却不突兀，一泓清泉则尽显清闲之态。这些景物都是通过颇具特色的笔法表现出来的，巨岩用小斧劈皴，笔法有力明晰；树枝如铁臂横伸，笔法劲硬有力，却又不失曲折游动之变化；一汪清泉用柔和、流畅的弧线带出，不同用笔造成的墨线变化凸显景物的姿态与质感，这些线条本身的美感也值得仔细品味。画家特别将画面留出空白以营造空远之感，这种构图法被称为"马一角"。雅意横生的构图之巧与简洁明快的用笔之活皆成趣味。马远的《水图·层波叠浪》（见图 1-81）更是一次大胆的尝试，全画几乎只用线条描绘奔腾的波浪，这些线条既在规则中又有变化，既表现出滔滔江水的绵延不绝之势，还颇具装饰意味。

图 1-80　松泉双鸟（马远）

图 1-81　层波叠浪（马远）

梁楷是南宋时期一位极为特别的人物画家，他的画被称为"禅画"，对日本绘画影响很大。他画中的用线极具个人特色，很粗犷、洒脱，也很精练，有着以少胜多的意味，因此被称为"减笔画"。他的《泼墨仙人图》（见图 1-82）没有一处着力刻画，也从不修饰，仿佛是用宽大的笔刷草草为之，泼洒般淋漓。人物的五官被故意压缩，高高的头颅被强调出来，绝妙、生动地表现出仙人超凡脱俗的精神状态和性格特征，不禁使人联想到毕加索笔下的那些形象。古代画论对这种画的评价很高，称之为"逸品"。逸品指的是不拘泥于惯常法则，而是凭着画家天性的发挥来作画，也可以理解为画家独有的创造力。

图 1-82　泼墨仙人图（梁楷）

四、绘画的转型——明清绘画中的线条

明代画家徐渭是一个像毕加索一样具有革命精神的画家，他开创的"泼墨大写意画派"打开了中国水墨绘画的新局面。他的画既吸取前人精华又脱胎换骨，所绘物象

不求形似，只求神似，与西方抽象绘画追求的精神性有异曲同工之妙。他的作品以花卉最为出色，在这幅著名的《墨葡萄》（见图 1-83）中，他以草书笔法作画，兼具速度与力道的行笔非常豪迈，酣畅淋漓。饱含水分的墨笔挥洒出斜伸而下的老藤，一串串葡萄在水墨的浓淡间显得晶莹欲滴、意趣横生。他虽然模拟了葡萄的形态但不拘泥于此，虽然描绘的是一枝葡萄，但意在表现其内在情态和抒发画家的个人情感，将水墨的表现力提升到了新高度。这些浓淡、干湿、粗细、急徐不一的笔墨已经超出了线条的概念，兼具形、神、情、意。

受徐渭大写意画的影响，活跃在明末清初的"四僧"之一朱耷（八大山人）也是一位极具个性的画家。由于特殊身世和所处时代背景，他的画作不能直抒胸臆，而是通过一种怪奇的变形画和晦涩难解的题画诗来表达观点。他仅用寥寥数笔勾画鸟、兽、鱼、禽，或拉长身子或紧缩一团（见图 1-84）。特别是那双眼睛，眼珠子仿佛会转动，有时还会翻白眼。他画的山石也很有趣味，浑浑圆圆，上大下小，头重脚轻，随意摆放，不管构图是否稳定。他画面里的线条很少，接近于极简，没有一根多余的线，而每根线都恰到好处地表现出形象的特征与情态。更重要的是，他赋予了花、鸟、鱼、虫和没有生命的石头以精神与情感，传达出思想。

图 1-83　墨葡萄（徐渭）

图 1-84　荷鸭图（八大山人）

和八大山人类似，明末清初画家陈洪绶的造型与线条也极富个性。他擅长人物画，所画人物往往身材高大，动态生动，而对衣纹细节的描绘又细致入微、清晰有力。陈洪绶一生从事版画创作，以书籍插图的形式广泛流传，其中《九歌图》《水浒叶子》《博古叶子》是明清木刻版画的代表作。《水浒叶子》是画家为 40 名梁山好汉塑造的形象，歌颂了他们的英雄气概和反抗精神。画中大量运用锐利的方笔直拐，线条短促，起笔略重，收笔略轻，被形象地称为"钉头鼠尾"描。这种线条的转折与变化十分强烈，能恰到好处地顺应衣纹的走向，交代人物的动势。他还善于运用线条的趋势和形体

的夸张营造出强烈的气势和动态,凸显出人物的性格。如在描绘张清时,将整个人物夸张为弓形,显得很有张力(见图1-85),把这位飞石打将百发百中的英雄气概表现得淋漓尽致。

图 1-85　水浒叶子·张清(陈洪绶)

这些中国古代绘画中的用线是世界上绝无仅有的中国创造,包含了艺术家的所有素养。这对同学们来说有很好的启发:画画得好不好,往往不在于技术是否熟练,而在于画家自身的修养与文化底蕴。画家的修养既包括对世间万物细致入微的观察,也包括对自身所处时代的关心与思考。

五、似与不似——中国古代雕塑中的线造型

齐白石先生有句名言:"作画妙在似与不似之间,太似为媚俗,不似为欺世。"这句话不仅说出了绘画的道理,也道出了一切艺术的真谛。中国绘画似乎向来不像西方古典绘画那样追求逼真的视觉效果,而更偏向于追求一种"形似"以外的"神似",这在中国古代雕塑上也有所体现。

在中国雕塑里,既有秦始皇陵那些性格鲜明、形象生动、手法严谨写实的兵马俑,又有简洁、粗犷、概括的汉代雕刻。与秦代雕刻的"写实"风格大为不同,汉代雕刻艺术造型简洁、风格古朴。霍去病墓石刻是西汉时期具有纪念碑性质的一组大型石刻,现存石刻包括著名的《马踏匈奴》及卧马、卧虎、卧象、卧牛、蛙、鱼(见图1-86)等动物雕刻。都采用所谓"循石造型"的艺术手法,即根据石头自然的形态特点,稍加圆雕、浮雕或线刻。刻画形象恰到好处,绝不过多炫耀技法,反而加强了作品的整体气魄,显得雄浑有力。马是汉代武力强盛的标志,在汉代人的心目中有着特殊的地位。《马踏匈奴》石刻中的马膘肥体健,它的前蹄把敌人死死地踏翻在地,敌人狼狈不

堪，正在做垂死挣扎。整座雕塑用朴拙的技法和高度概括的造型体现出内容与形式的高度统一。这种既尊崇自然又大胆概括的造型理念与西方现代主义雕塑家布朗库西的作品有相似之处，布朗库西的《沉睡的缪斯》（见图1-87）将希腊神话中奥林匹斯山上的女神只简化成一个头部，除了稍加雕刻的眼、鼻、嘴以外，整体呈现为一个椭圆形，既凝聚了女神的主要特征，又在似与不似之间留给观赏者无限的想象空间。不过，霍去病墓石刻比它早了近两千年。

（a）马踏匈奴　　　　　　　　（b）卧牛　　　　　　　　　（c）卧虎

图1-86　霍去病墓石刻

图1-87　沉睡的缪斯（布朗库西）

从描绘不可见之物到对时空的表达，从写实、写意到似与不似之间，看了这么多东西方造型艺术中线条的经典表达，想必同学们已经有所感触，请大家在课后思考一个问题：东西方绘画中的造型观念与线条运用有哪些区别与联系？这部分内容学习之后，同学们还要完成线条玩乐练习二"线条造型"，自由选择绘画材料，对自己上一次临摹的作品进行3种概括，体会用线条提炼和概括形体的过程。需要注意的是，线条概括需简洁、大胆，但不能粗糙、简单。请大家参考优秀案例，认真完成。

线条玩乐练习二
线条造型

第四节　线造型的可能——现代主义以后的线条创造

自原始到现代，从中国到西方，艺术家们似乎已经穷尽了
线条表达的可能。然而，现代主义之后及今天的艺术家们仍在
孜孜不倦地进行着新的探索和创造，这些艺术作品中的线条打
破了工具、材料、媒介的限制，成为新观念的载体，扩充了艺
术的定义与功能，探索出更多可能。

线造型的可能——现代
主义以后的线条创造

一、东西方的相遇

20 世纪 60 年代的西方后现代主义艺术与中国大写意绘画殊途同归，从抽象表现
主义画家杰克逊·波洛克的作品（见图 1-88）中可以看到中国泼墨画的影子。他用身
体动作和随意泼洒的颜料来作画，这种创作方法被称为"行动绘画"。他的画面打破了
欧洲传统绘画的向心式结构，画面中没有形象、没有中心，也没有深度。中国和西方
绘画理念的不期而遇在弗兰茨·克兰的绘画中体现得更加显著。他从 20 世纪 40 年代
后和波洛克及纽约的其他先锋艺术家们一同从事抽象表现主义试验，通常用廉价的颜
料和油漆刷子在钉在墙上的大幅帆布上任意涂抹，形成宽大而粗犷的笔触，使整个画
面被一种有力的抽象结构占据。他十分注重笔触的间架结构和留白，颇具中国书法意
味（见图 1-89）。

图 1-88　第 8 号·局部（波洛克）

图 1-89　No.2（克兰）

二、情感的容器

罗伯特·马瑟韦尔的绘画也借鉴了中国书法艺术，他的系列作品《挽歌》
（见图 1-90）仅由彼此关联却又微妙不同的巨大黑色块构成，衬以大地色或白色块
的背景，笔触中饱含情绪，深刻地谴责了西班牙内战的暴力。阿尔贝托·贾柯梅蒂
也关注战争带给人们的心灵创伤。他用线条绘画，也用线条雕塑，很有意思的是他

的雕塑瘦小得像一根线。第二次世界大战后期，战火蔓延，人民处于水深火热之中。在1940年以后，他塑造了一大批火柴杆式纤细的人物造型（见图1-91），象征被战火烧焦的人们，鲜明而深刻地揭示了战争的罪恶，反映了二战之后普遍存在于人们心理上的恐惧与孤独。无论是《挽歌》中抽象、写意的线条，还是《行走的人》中被简化成单纯的"线条"的人，这些线条并没有直接讲述战争的故事，或塑造具体的人物形象，却传递出最深层的情感。这些漆黑的、强而有力的线条在剥去了具象的外衣之后，更加直接地触动着观者的心灵，达到了情感与情感、精神与精神之间的直接交流。

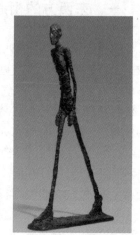

图1-90　挽歌（马瑟韦尔）　　　　　　图1-91　行走的人（贾科梅蒂）

三、"真实"的线条

作为波普艺术家的代表之一，罗伊·利希滕斯坦以其独特的漫画和广告风格绘画而著名。他借用了当时十分流行的大众文化与媒体中的意象，用鲜明的广告色和标志性的大圆点来表现美国人的生活哲学。在他的许多脍炙人口的作品中，《笔触》系列最值得探讨。《白色笔触Ⅰ》（见图1-92）是其中的一幅，画中只有一根用笔刷蘸着白色油漆随意涂鸦的粗线。与克兰或马瑟韦尔那种直接描绘的线条不同，这根粗线是对美国漫画样式的模仿，既保留了一点书写意味，又透着浓浓的工业印刷品的气息。利希滕斯坦还更为大胆地把这样的笔触制成了巨大的雕塑，如纪念碑一般伫立在各大美术馆或重要机构的建筑前（见图1-93），成为20世纪60年代美国文化的写照与象征。利希滕斯坦曾说："我试着利用一个滥俗的主题，再重新组织它的形式，使它变得不朽。这两者的差别也许不大，但却极其重要。"不加取舍地将日常之物变为艺术正是波普艺术的特征。这根线条是对被印刷出来的绘画痕迹的模仿，这些痕迹本来微不足道，却被画家具体而慎重地"定格"了下来。可以说，波普艺术提出了另一种真实，即没有什么能够比日常生活的真实更接近于艺术的真实。

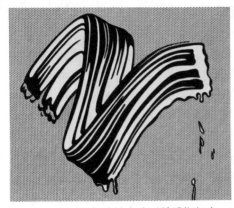 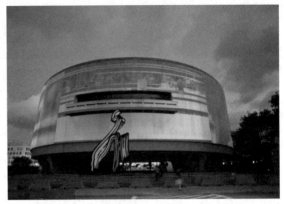

图 1-92　白色笔触丨（利希滕斯坦）　　　　图 1-93　海绍尔博物馆·一笔（利希滕斯坦）

四、作为观念的线条

卢齐欧·封塔纳的《概念空间》系列可以说是最令人费解的作品之一，而他对艺术的贡献就在于这些令人惊讶的"割破"画布的"绘画"（见图 1-94）。他只在一块单色的画布上用刀子割出一条裂缝，除此以外再无其他。割破的画布有些是当众创作的，试图通过割破行为打破画布的平面空间，打破观者视线占据的画面，引导观者认识到眼前所见并非一幅平面的绘画，而是一件实在的物品。正如他自己所说，他事实上"创造了无限的一维"。割破的线条不是一根实体的线，也不是传统画面中作为形式元素的线，它是一个动作留下的痕迹，乍看起来毫无意义，却有着深刻的内涵。这个痕迹昭示着持续了百年之久的架上绘画的终结，使曾经被认为是绘画的那种形式回归到了"物"本身。线条本身的形态美不美不再重要，而割破的动作更重要，这根不存在的线条成了观念的载体。可以说，封塔纳的这些作品既不是绘画也不是雕塑，它们游弋于绘画或雕塑的物质限制之外，正如后来的极少主义艺术那样，他因此被称为极少主义的开拓者。

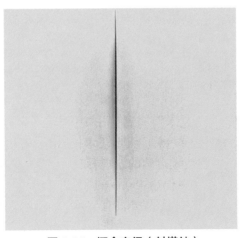

图 1-94　概念空间（封塔纳）

《倾斜的弧》（见图 1-95）可能是最具争议的一根"线条"，它的作者是美国著名极少主义代表人物理查德·塞拉，他以巨大的铁板组成各种各样的壮观结构而著名，他在许多巨大的作品中反复使用弧线，认为这些弧线表示出了形在倾斜时的重量。这件《倾斜的弧》曾伫立在纽约联邦广场上，应美国总务署的"建筑中的艺术"计划委托所做。这个长 36 m、高 3.6 m 的庞然大物是一个用金属板弯折而成的弧，将广场一分为二。当它在 1981 年被安装时就立刻引起了公众的批评。很多人认为它很丑陋，不仅阻碍了穿越广场的视线，还造成危险隐患，而且广场也无法再用来举行演出活动了。由于民众抗议，这件安置了 8 年的作品被拆除，并被扔到了废铁厂。这根"线条"激发了关于艺术的公共性问题的讨论，当艺术作品不再存放在私密场所而被置于公共空间，能够被所有人看到时，艺术家、公众和政府在其中到底扮演着什么样的角色？

图 1-95　倾斜的弧（塞拉）

五、作为景观的线条

世界上最大规模的"线条艺术"当属位于美国犹他州大盐湖北部的大地艺术作品——《螺旋形防波堤》（见图 1-96）。大地艺术指通过对大自然的景观进行人为加工从而改变大自然原来的面貌，使大自然的景观看起来既熟悉又陌生。这件作品由罗伯特·史密森于 1970 年完成，这根长达 450 m 的螺旋形"线条"是用 665 t 重的玄武岩和泥土搭建而成的，一直延伸到湖的深处。有趣的是，由于湖面上升，这根线曾沉于水下，1999 年又重出湖面，在不同时间、不同气候下，总是呈现出千变万化的样貌。这也是大地艺术的迷人之处，当人们企图改变大自然的样貌时，自然也介入了人们的

创作。《螺旋形防波堤》实际上是大自然和艺术家共同"创作"的结果，它引发我们去思考在高度发达的工业文明进程中被忽略但依然存在的大自然与人的关系。

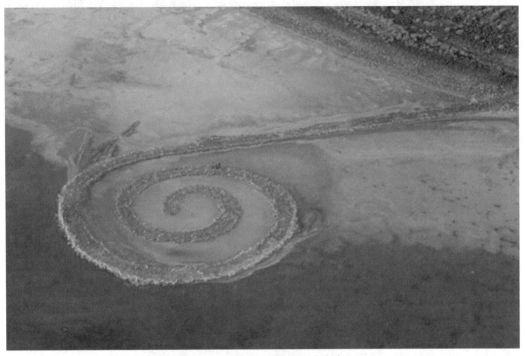

图 1-96　螺旋形防波堤（史密森）

六、多种媒介的线条

美国艺术家丹·弗莱文的这件装置（见图 1-97）是用霓虹灯管制作的欧普艺术作品，他把这些发光的立体"线条"进行了新的排列组合。日常生活中随处可见的灯管经过有秩序地重组产生了一种新鲜而陌生的感觉。在今天，会发光的灯管早已不足为奇，随着电子科技飞速发展，电子绘图工具和软件取代了传统的纸和笔，成了新的表达媒介。英国画家大卫·霍克尼在 2011 年的几个月里，坚持每天用 iPad 创作一幅画，描绘的是工作室附近的春天景色。这些充满色彩的线条是手指在屏幕上触摸留下的痕迹，既是新兴电子科技的产物，也是向原始绘画方法的回归。他说："我追随科技，从未怀疑这些令人惊奇的新东西。"在北京今日美术馆新媒体艺术展上展出的作品《比特·瀑布》由当代艺术家朱利叶斯·波普制作。这件作品通过电子设备和软件系统控制水泵，使大小不一的水珠串成线条，组成各种各样的词汇，这些单词像瀑布一样倾斜，转瞬即逝，十分壮观。这些若有若无的词语或概念仿佛在告诫人们：人类现有的知识体系是不稳定、不可靠甚至无效的。因为正是解剖学和透视学的发展，文艺复兴的画家才能表现逼真的人体结构和真实的建筑空间；因为有了管装颜料，印象主义的画家才能把画室挪到室外，捕捉阳光下物体表面的光色变化。科学和技术会影响人们的生活，当然也会给艺术家的创作观念和方式带来启发。

图 1-97 丹·弗莱文的灯管装置

在现代主义之后，造型和线条打破了抽象和具象的边界，变得更加自由。正如我们多次强调的：线条是无处不在的！在日常生活和艺术领域，它们无时无刻不等着我们去发现，去挖掘，去探寻，去表现，线条的更多可能还有待大家去创造。这一章的最后一个练习是线条转换，请大家尝试运用各种可能的材料，体会线造型的乐趣吧。

线条玩乐练习三
线条转换

实践课题　线条玩乐

一、线条绘形

（一）训练内容

从本书中任选 1 ~ 3 幅经典绘画作品进行临摹，并分析这件作品在线条运用上的特点。

（二）训练目的

通过对各时期经典绘画作品的临摹，体会线条在造型艺术中的重要作用，发现线条的美感。

（三）具体要求

1. 步骤

（1）以线为主对所选经典绘画作品进行临摹。

（2）总结分析该绘画中的形象造型特点，线条的运用或组织特色，以及线条在画面表达中起到的作用。

2. 要求

（1）临摹作品需认真，线条要肯定、清晰、流畅，造型要尽量准确。

（2）绘画材料不限，建议使用：铅笔、钢笔、毛笔、木炭条、彩色铅笔等。

（3）对临摹作品的分析文字不超过 100 字。

（4）每幅作品的尺寸不小于 32 开。

3. 成果

本课题的一整套研究成果包括：1 ~ 3 幅临摹作品、1 段文字分析。

（四）参考案例

作者：唐中博（2020 级）

名称：对丢勒的铜版画《手》的临摹

材料：纸、铅笔

老师点评：

　　这位同学尝试了用线条形成光影来造型的方法，手的造型较准确，对结构的理解也非常到位。线条排列细腻、有节奏，很好地表现出了手的体积感和皮肤的质感。临摹得非常认真，值得大家借鉴。

作者：蒋子凌（2020 级）

名称：对鲁本斯的作品《尼古拉斯·鲁本斯》的临摹

材料：牛皮纸、铅笔、白色彩铅

老师点评：

　　这位同学选择了鲁本斯的作品进行临摹，首先造型十分准确、饱满，其次对线条的处理丰富而有变化。尤其在表现头发时，她使用了非常放松、流畅的线条，不但表现出头发的质感、颜色，还与较为严谨的面部表现手法形成了对比，是一幅优秀的临摹作业。

作者：徐俊（2020级）

名称：对伦勃朗素描作品的临摹

材料：纸、炭铅笔

老师点评：

这位同学选择了伦勃朗的一幅速写性质的作品进行临摹，力图使用简要、概括的线条表现一组人物的活动。她用笔大胆、肯定，富有轻重缓急的变化，还充分探索了炭铅笔的材料特性，将其运用到线条表达中去。

作者：李洁茹（2020级）

名称：对安格尔的作品《查理斯·巴达姆小姐》的临摹

材料：纸、铅笔

老师点评：

这位同学将安格尔的作品临摹得非常到位，不仅造型准确、构图饱满，还充分地体会了安格尔素描作品中线条的各种变化，对外轮廓线、结构性线条、装饰性线条和线条的虚实关系有深入研究，画面有主有次，形成了较好的节奏感。

作者：佚名（2018级）

名称：对《人物龙凤帛画》的临摹

材料：纸、铅笔

老师点评：

　　这位同学临摹的是一幅古老的帛画，他体会到了中国古代艺术中线条的表达意味。他的用线运笔流畅、细腻，造型也十分准确。希望有更多的同学临摹中国艺术，体会东方线条的魅力。

作者：蓝梓方（2021级）

名称：对席勒《自画像》的临摹

材料：纸、铅笔

老师点评：

　　这位同学对席勒独特的人物造型和线条十分感兴趣，她的临摹很好地抓住了人物的造型特色，尤其对人物神态的描绘非常到位。线条肯定而富有变化，运笔有疾有徐、有粗有细、柔中带刚，还关注到了画面节奏感的处理。

作者：许恬（2018级）

名称：对德加《调整鞋带的舞者》的临摹

材料：纸、铅笔

老师点评：

　　这位同学大胆地选择了德加的速写作品进行临摹，可以看出她对人物动态和光影的表达很感兴趣，很好地把握住了人物的动势。线条肯定、利落。虽然细节表现不够充分，但对德加洒脱、概括的线条特色有一定体会。这位同学以前没有学过绘画，经过认真的练习和训练逐步达到了较高的水平。

二、线条造型

（一）训练内容

　　从本书中任选1幅经典绘画作品进行临摹，并在此基础上对这个作品进行主观提炼、概括和表达，形成1幅新的抽象绘画。

（二）训练目的

　　通过对经典绘画作品的提炼和概括，学会主观运用线条来创造形体、形态的方法，体会线条造型的美感和乐趣。

（三）具体要求

1. 步骤

（1）用以线条为主的方式对所选经典绘画作品进行临摹。

（2）对临摹作品进行再创作，形成 1 幅新的作品。

2. 要求

（1）临摹作品需认真，线条要肯定、清晰、流畅，造型要尽量准确。

（2）提炼、概括后的造型尽量抽象、简洁但不可简单，应强化原作的创作意图，同时富有趣味和美感。

（3）绘画材料不限，建议使用：铅笔、钢笔、毛笔、木炭条、彩色铅笔等，也可以使用综合绘画材料。

（4）每幅作品的尺寸不小于 32 开。

3. 成果

本课题的一整套研究成果包括：1 幅临摹作品、1 幅新作品。

（四）参考案例

作者：刘雅倩（2020 级）

名称：对席勒的素描作品进行线条的提炼与概括

材料：纸、铅笔

老师点评：

这位同学临摹了席勒的风景画，原作是一幅油画，这位同学在临摹时已经对原画中的线条进行了提取，深入挖掘了席勒绘画中线条的运用特色。她用抽象的线条和几何形体来概括原画中的形象和线条，注意到了抽象线条的组织变化，有竖有横、有疏有密，有序而生动。

作者：郑睿宁（2021 级）

名称：对凡·高的素描作品进行线条的提炼与概括

材料：纸、铅笔

老师点评：

　　这位同学对凡·高的素描作品进行了认真临摹，充分地体会到了凡·高绘画中的线条变化。在再创作时，她用平面的几何形来进行概括，主要是三角形和不规则的四边形，并用不同色块填充，概括后的画面形成了有趣的秩序，是一幅不错的"抽象画"作品。

作者：薛英龙（2021 级）

名称：对凡·高的《割麦子的人》进行线条的提炼与概括

材料：纸、铅笔

老师点评：

　　这位同学临摹了凡·高的一幅人物画，认真地体会了凡·高笔下人物造型的稚拙感和力量感，他的再创作与前两位同学不同，想化刚为柔，用充满律动的曲线来重新诠释凡·高笔下的人物。提炼后的人物造型保留了原作的动态，但与原作传达的视觉感受完全不同，从中可以看出，即使面对同一个形象，如果使用不同的线条进行表现，也会得到不同的结果。他的作品给我们带来了很好的启发。

作者：薛英龙（2021级）

名称：对中国古代木雕作品进行线条的提炼与概括

材料：纸、铅笔

老师点评：

　　这位同学选择了一件经典的中国古代雕刻作品进行临摹，他被这个造型的趣味和张力感染，想要探究表面张力背后的内在结构。在再创作时，他发挥想象力，由表及里地画出了这件雕塑的内在结构，形成了一幅有趣的结构素描。

作者：姚冠琪（2018级）

名称：对安格尔的《尼科罗·帕格尼尼》进行线条的提炼与概括

材料：纸、铅笔

老师点评：

　　这位同学对安格尔的名作《尼科罗·帕格尼尼》进行了临摹和概括，她大胆使用拼贴手法来进行再创作，把典雅的新古典主义原作变成了一幅波谱风格的综合绘画，为后续的线条转换练习做了铺垫。

三、线条转换

（一）训练内容

　　从本书中任选1幅经典绘画作品，通过线条的材料转换对这件作品进行再创作，

制作 1 幅变体画，并简要阐释自己的创作意图和思路。

（二）训练目的

通过线条的材料转换，体会线条在造型艺术中的可能性，尝试线造型艺术创作。

（三）具体要求

1. 步骤

（1）选择 1 件自己喜欢的经典线造型艺术作品，并对这件作品进行观摩、分析。

（2）选择相应的材料对原作中的线条进行创造性转换，形成 1 件新的作品。

（3）简述自己的创作意图和思路，包括：原作的线条和造型分析、选择材料的原因、自己作品中的线条与表现对象、材料的关系、收获和感想等。

2. 要求

（1）认真分析原作中线条的运用特色和造型特点。

（2）制作作品所使用的材料不限，可以使用绘画材料，也可以使用绘画以外的材料。

（3）作品形式不限，可以是平面的绘画作品，也可以是立体的雕塑、装置等。

（4）作品阐释文字不超过 150 字。

（5）作品尺寸不小于 32 开，立体作品不大于 15 cm³。

3. 成果

本课题的一整套研究成果包括：1 件线条创作作品、1 段作品阐释文字。

（四）参考案例

作者：郭昕晨（2018 级）

名称：对安格尔的《自画像》进行线条材料语言转换

材料：手电筒、照相机

老师点评：

这位同学在对安格尔的《自画像》临摹和概括的基础上进行了线条的材料转换，他借鉴了毕加索的"光绘画"，用光的曲线代替了原作中的线条。他在创作过程中经历了多次失败，这是他众多试验作品中最成功的一幅。

作者：冯军睿（2020 级）

名称：对伦勃朗的《三个十字架》进行线条材料语言转换

材料：纸、手电筒、照相机

老师点评：

这位同学的作品创意十足，伦勃朗原作中对光线的表达给他带来了巨大震撼，于是他想用新的材料再现原作中的光线。他利用剪纸和手电筒光源营造出神圣的场景和氛围。光影的边缘形成的发散式线条与人物形象造型的轮廓线形成了对比，是一次有趣的尝试。

作者：何禹成（2019级）

名称：对安格尔的《查理斯·巴达姆小姐》进行线条材料语言转换

材料：综合材料

老师点评：

这位同学在认真临摹《查理斯·巴达姆小姐》的基础上，尝试了线条的材料转换。他利用最容易获得的材料——纸张，把平面绘画变成了一件立体雕塑。他大胆地对原作的造型结构进行了拆解和重组，几何团块的不规则组合给观众带来了全新的视觉感受，颇具立体主义造型的特色。

作者：姜悦麟（2020级）

名称：对德加的《赛马骑师》进行线条材料语言转换

材料：铅笔、锡纸、回形针等综合材料

老师点评：

 这位同学非常认真地完成了《赛马骑师》这幅作品的临摹和提炼，他对第二次提炼后的造型更满意，于是在此基础上进行了线条的材料转换。他用回形针代替铁丝来制作框架，然后用锡纸对镂空的图形进行部分填充，最终形成了一件立体的小雕塑。整个雕塑作品造型简洁，很好地强化了原作的造型态势，线条和块面之间形成了有趣的组合，颇有现代主义雕塑的风采。

第二章

平面的秘密

我们最熟悉的艺术形式——绘画，就是在平面上展开的，古今中外的画家将纷繁复杂的自然世界、脑中的想象或难以描述的感觉"翻译"成视觉语言，呈现于平面之上。画家通常会用自己独创的"秘密武器"，通过分割、结构、排布、填充、串联等方式把平面变成绘画，形成独特的绘画语言。一幅画里往往隐藏着许多"平面的秘密"，有待我们去发现、探索和研究。

在这一章中，我们将分析古今中外绘画大师的经典作品，解密他们在绘画中组织平面的独特方式。然后，通过由浅入深的 3 个实践课题，让大家一步一步掌握处理平面的方法，在反复练习中，逐渐形成自己的平面绘画语言。

第一节　什么是平面

平面就在你眼中

一、平面就在你眼中

什么是平面呢？我们已经知道，将一个点进行延伸就得到了一条线，线即点的延伸。那么，如果将一条线的首尾两端相触，就会得到一个平面。在现实世界中，同样也不存在绝对的平面，因为它们都因其物质属性而占据一定空间，但是它们又能够被我们观察到。例如，桌面、地面、墙面，从视觉上来看它们是"面"，但实际上它们是有厚度的"体块"，只不过比较扁而已（见图 2-1）。这是我们要了解的关于平面的第一个"秘密"。

图 2-1　面的视觉感知

二、平面与图形

古典主义画家在"画面"这个平面上通过一系列技术手段营造出有深度的三维空间和体积，实际上他们是把三维立体的世界转换到了二维的平面当中。当我们欣赏一幅古典主义绘画时，时常被画中逼真的形象和场景所吸引，但是不要忘记，画面中的每个人物、道具、景物……都占据画面平面的一部分区域，显现为不同形状的平面"图形"。在绘画中，平面与图形密不可分。

那么，什么是图形呢？图形的概念很简单，指闭合的线条或不同的色彩将一个形从背景中分离出来，从而使这个形具有辨识度。需要注意的是，二维形象的轮廓外和边界内的区域都会形成图形。而且，图形既存在于平面中，也隐藏在三维空间中。也正因如此，画家才能实现从三维立体世界向二维平面空间的转换。这是关于平面的第二个"秘密"。举一个简单的例子，当我们在自然光线下观看一个物体时，可以观测到它的体积和容量，它们看起来是三维的。但是，如果在落日或逆光中观看这个物体，往往只能看到光线映衬下的这个物体的外轮廓，它呈现为扁平的形状，如图2-2所示的场景，窗前的小雕塑看起来像一个平面的黑色剪影。

图2-2　在逆光中观看物体时，只能看到这个物体的外轮廓，呈现为扁平的形状

平面是绘画艺术不可分离的空间载体，图形也是必不可少的绘画语言。各种各样的平面图形，以及对这些平面图形的使用方式，在造型艺术中发挥着既隐秘又关键的作用。下面来做一个简单的预热练习，请大家找一找，在下面这幅图片（见图2-3）中，一共出现了多少个不同形状的平面？

数一数：这幅图片中一共有多少个不同形状的平面？

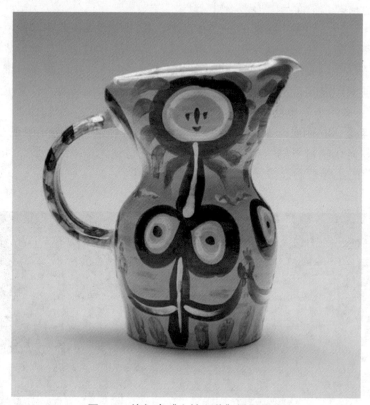

图 2-3　毕加索《女性之花》摄影图片

实际上，我们至少能发现3个平面：第一个是照片的背景，它同时使水罐的图形显现了出来；第二个平面需要一点想象——水罐的表面展开也是一个平面，毕加索在这个平面上创作了如花朵一般的女性形象；第三，这些女性形象也是由不同形状的平面组成的。

三、图形的分类

为了更好地研究图形，我们还需要对它做一个简单的分类。一切图形根据其形状的性质，大致可以分为"几何形状"与"有机形状"两大类。

顾名思义，几何形状指的是圆形、三角形、方形、矩形……这些精确的、有规律的、通常需要借助工具制造的形。有机形状则相反，指的是那些没有规律的、自由随意的、非正式的形。一般来说，几何形状大多存在于人造世界中，如桌、椅、黑板、

现代建筑（见图2-4）……而在自然界中存在的形状大部分是有机形状，如最为普遍的生物形态——植物、动物和我们人类（见图2-5）。自然界也存在极少的一些几何形状，如蜂窝、晶体和雪花，虽是自然造物却如鬼斧神工一般，有精确的几何排列规律。当然，许多人造物的形态就是对自然造物形态的模仿。

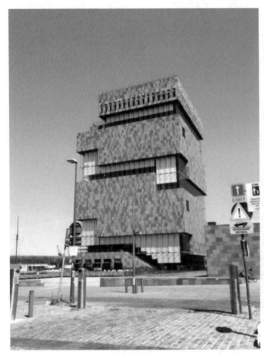

图 2-4　现代建筑大多呈现为几何形状　　　图 2-5　大自然中的树木、花草等都是有机形状

在绘画中，几何形状和有机形状也可以被称为几何图形、有机图形。想象一下，两种图形相比，哪种更容易画？相信大部分同学都认为是几何图形。确实，几何图形有一定规律，相较复杂的有机图形来说，更容易被捕捉。请大家再进一步思考，是否可以使用某种办法，把难以把握的有机图形转变成简单的几何图形，让有机形态更容易被捕捉和描绘呢？

当然可以！事实上，我们至少可以通过"拆解"或"概括"两种办法来实现有机形状向几何形状的转换。例如，手是非常难画的有机形状，如果通过拆解，会发现手其实是由5个大小不一的长方形和一个有角的圆形组成的；如果通过概括方式，就会发现手的外轮廓其实接近于一个五角形（见图2-6）。通过拆解或概括，那些看似难以把握的大自然中的一切景象和事物都可以被我们"整理"一遍。许多绘画大师在平面绘画空间的组织中使用的方法类似这个原理，在后面的章节里会为大家一一解密。

在实际生活中，几何形状与有机形状并存的时候居多。请大家注意观察周围，寻找各种各样的形状，再对观察到的形状做一个简单的分类——哪些是有机形状，哪些是几何形状？进一步发挥想象力，尝试通过拆解或概括的方式，将有机形状转换为几何形状。

第二章　平面的秘密 /

图 2-6　通过"拆解"或"概括"的方式来重新认知手的形状

四、绘画中的图形

可以说，所有绘画都是由图形构成的。在第一章中，我们已经分析过夏加尔如何在《我和村庄》（参见图 1-14）中利用隐线来引导观者的视线。实际上，这条隐线也可以看作是一个圆。夏加尔将整个画面分割成了圆形、三角形等几何图形，把人物、动物、植物等琐碎而繁复的自然物象"装进"这几个大图形里，使画面显得整体、有序。当然，在他的画里也到处充满了有机图形，如人物、动物、植物，这些有机图形使画面变得具体，还柔化了几何图形，使不同区域的图像自然流动起来。几何图形与有机图形的完美配合引发了观者对故事情节与情感的联想（见图 2-7）。需要注意的是，有机图形与几何图形这对概念不能完全等同于抽象与具象的概念。例如，康定斯基的《补偿玫瑰》（见图 2-8）和法国超现实主义画家让·阿尔普的《星座》（见图 2-9）这两幅画都属于抽象绘画，使用的都是抽象的图形或线条，但前者由几何图形构成，而后者中那些蜿蜒生长的曲线却是有机的。

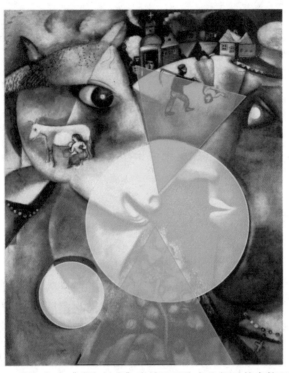

图 2-7　夏加尔在《我和村庄》中使用了许多几何形状来整理画面

图 2-8　补偿玫瑰（康定斯基）

图 2-9　星座（阿尔普）

第二节 图形研究——跨入专业的一大步

在这一节，我们将直接进入研究阶段，通过有趣的"图形研究"实践课题来深入认知平面，并进一步学习运用图形来组织画面结构的方法。

图形研究——跨入专业的一大步

一、图形研究的原理与前提

图形研究的基本原理其实非常简单，即在上一节中介绍的，通过拆解、概括的方式来实现复杂的有机形状向规则的几何形状转换。在进入图形研究之前，我们还需要先建立两个关于图形的基本意识，这两个意识是观察图形、研究图形的基础与前提。实际上，如果我们能很好地建立起这两个基础意识，就已经跨入专业学习一大步了。

（一）重见平面

1. 视觉观察到的自然物象极为纷繁复杂

在上一节中提到过，当我们在正常光线下观看自然物时，它们通常呈现为立体的图像。文艺复兴以来的画家将解剖学、透视学等科学技术手段运用于绘画，又通过描绘形体起伏和光线造成的明暗变化来增加平面的深度，从而在二维平面中建立起三维立体的"视觉假象"，模仿出人眼观察到的客观物象。这些"立体"的图像在画布上还是一个有形状的平面图形，占据着一定的平面空间。我们常常对画家描绘的逼真形象惊叹不已，却忽略了隐藏在形象背后的图形，而这些暗藏的图形及其组合关系更是画家深思熟虑的结果。因此，要真正进入平面研究，就需要我们反过来，主动地消解掉三维立体图形的深度，将透视、光影、体积等造成的物象的复杂性暂时"去除"，穿透复杂表象，进入纯粹平面，探索图形本身的秘密。

自然物象的视觉复杂性首先体现在透视上，形成画面深度的一个主要手段就是利用完美的透视法则来造成视错觉，延展平面空间的深度。例如，拉斐尔所绘的《雅典学院》（见图 2-10）就用透视法在墙面上营造出一个无比真实的视觉空间，拓展了墙壁的物理空间。相比较而言，古希腊时期的克诺索斯宫壁画（见图 2-11）中的海豚形象就显得更加平面，此时的画师显然还不会使用透视技术。当然，这些充满了自然主义风格的形象也形成了有趣的秩序和美感，成功地起到了装饰作用。如果我们暂且对《雅典学院》中的空间假象"视而不见"，就会重新发现拉斐尔在平面构图中的其他巧思，例如圆拱形与方形的对比和谐关系、一系列矩形的有序变化，以及琐碎而细小的有机图形与大面积的几何图形之间的对比趣味（见图 2-12）……

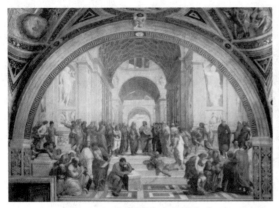

图 2-10　雅典学院（拉斐尔）

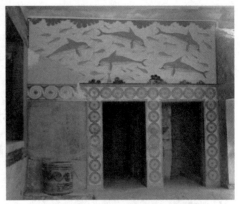

图 2-11　古希腊克诺索斯宫壁画

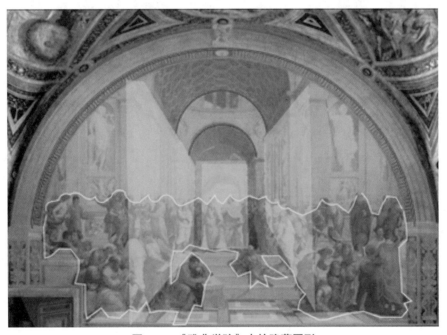

图 2-12　《雅典学院》中的隐藏图形

2. 通过图形的重叠或近大远小的排列也可以使平面产生空间深度

例如，塞尚静物画（见图 2-13）中的水果明显有前后的空间关系。从分析图（见图 2-14）中可以看出，在图 2-14（a）中，圆形代表的物体关系是并置，它们没有产生前后关系，画面呈现为完全的平面，在图 2-14（b）中，圆形之间有了重叠或遮挡，于是产生一定的深度，在图 2-14（c）中，圆形则在重叠基础上进一步有了近大远小的透视排列，画面的纵深感被加强了，而图 2-14（d）则是一系列手段的综合运用，基本还原了塞尚画面中的空间深度。同样，当我们反过来"忽视"这些有深度的表现方法，就会发现，即使是一幅简单的静物画，也暗藏着画家对画面平面的分割技巧——塞尚似乎在体验圆形、半圆形、弧形的变奏，以及它们与水平直线之间的碰撞带来的乐趣（见图 2-15）。

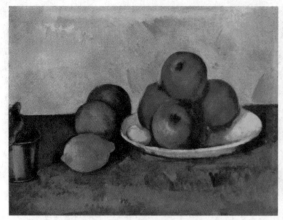

图 2-13　有苹果的静物（塞尚）

（a）并列放置　　　　（b）重叠

（c）重叠和缩小尺寸　　（d）重叠、竖直放置和缩小尺寸

图 2-14　通过图形叠加和排列创造视觉深度

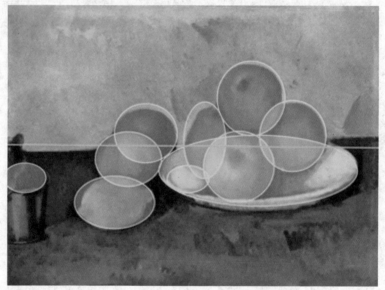

图 2-15　《有苹果的静物》中的隐藏图形

3. 明暗变化

光影投射在物体表面会造成物体表面色彩的明暗变化，对于采用写实手法的画家来说，描绘不同层次的明暗变化是表现物体体积的必要手段。在日常生活中，一般同时存在两种明暗体系：第一种是物体本身的固有色之间的差异形成的深浅变化，这是辨识物体的基础；第二种是在光线照射下，物体表面呈现出的明暗变化，这种变化因光源不同而变化万千。问题是这两种明暗体系有时相互矛盾，尤其后者往往会破坏物体本身的外轮廓，把原本的物体轮廓形成的图形重组成新的图形，这就是"固有图形"[①]与"光影图形"[②]之间的错位现象。例如，在阳光明媚或强烈灯光的照射下，物体

① 物象本身的造型形成的平面图形，包括物象本身外轮廓线形成的图形，也包括具有遮挡关系的一组物象共同形成的图形。

② 因光线照射，对固有图形进行破坏或重组后形成的新的图形。

表面被分割成亮部与暗部两部分，咖啡杯口原本的完整圆形被破坏，光影把它分割成两个不规则的图形；同样，圆形的桌面也被投影分割成了其他的图形，光影图形取代了固有图形（见图2-16与图2-17）。

图 2-16 摄影图片中标示的是"固有图形" 　图 2-17 摄影图片中标示的是"光影图形"，

光影将画面进行了重新分割

回想一下，我们是否常常局限于对固有图形的观察，而忽略了更为重要的光影图形呢？而伟大的画家却比任何人都更能细致入微地观察光影图形，也比任何人都更关心他们在画面中创造的那些新的光影图形及其关系的独特美感。因此，发现和观察客观世界中的光影图形，以及探索与研究绘画大师如何同时利用固有图形和光影图形的组合关系，形成具有美感的画面，就是本章学习的重点。大家可以做一个小小的"热身训练"，试着观察并分别绘制出下面这幅画（见图2-18）中的固有图形和光影图形。

画一画：你能分别画出这幅作品中的固有图形和光影图形吗？

图 2-18 夜巡（伦勃朗）

（二）正负平等

在意识到视觉图像的复杂性以后，我们还要建立另一个关键的图形意识——正形与负形的平等关系。

什么是正形？什么是负形？我们已经知道，图形与背景的分离是感知图形存在的基础，这里的"图形"与"背景"其实就类似于"正形"与"负形"的概念。当我们在平面上画出一个图形时就在同一时间创造出了另一个图形，主动画出的那个图形被称为"正形"，而它以外的那个自动出现的背景区域的图形就是"负形"。在还不具备正负图形平等意识的时候，我们会认为正形（物象的形状）才是一幅画的主角，而负形（物象之外的，物象与物象之间的空间的形状）是画面余下的部分，是配角，从而忽视了负形的重要性。对于绘画大师来说，负形有时才是他们重点关注的对象。因此，我们也可以尝试转变旧有的意识，重新发现负形并逐渐关注它们在画面中起到的重要作用。

在一幅画里，正形与负形同样重要，它们之间没有主次之分，它们是平等的。最先告诉我们这个秘密的是法国现代主义大师马蒂斯，他在《白色和蓝色的躯干》（见图2-18）中揭示了我们刚才所讨论的问题。这幅画采用拼贴方式制作，分为左右两部分。在左边，白色的躯干似乎是画面的主角，蓝色是背景；在右边，白色变成背景，蓝色的躯干成为主角。马蒂斯巧妙地利用了蓝色与白色互换的"诡计"告诉我们：对于画面分为主体与背景这种二元对立的认知方式是不可靠的，二者之间是可以相互转换的。甚至可以说，根本就不存在所谓的主体和背景，画面中的所有图形都是平等的、并列的，所有图形都重要！马蒂斯正是利用了这个平面的秘密，迈出了抽象绘画的第一步。20世纪的荷兰版画家埃舍尔特意利用正负形概念作画。在他的《天空与水1》（见图2-19）中，白色背景上的黑色大雁和黑色背景上的鱼在画面的中段从相遇到交织，再到天衣无缝地相互转换。随着视线的推移，我们一时无法判断哪个是形象，哪个是背景。这幅画告诉我们：在画面的平面空间里，正形和负形可以互相转换，也会互相影响，任一图形的变化都会使其他图形发生相应变化，画面中的图形与图形之间有着紧密的联系。

图2-19　白色和蓝色的躯干（马蒂斯）

图2-20　天空与水1（埃舍尔）

重见平面，是要求我们在观察和描绘物象时要意识到透视、深度、光影造成的视觉图像的复杂性，要学会穿过透视和深度进入平面，要学会识别固有图形和光影图形的关系。正负平等，是要求我们建立画面中正形与负形同等重要的意识，既要学会观察和表现正形，也要学会分析和描绘负形。在建立起这些基本的平面图形意识后，就可以进入正式的课题训练了。

二、图形研究的内容与方法

（一）图形研究的内容

完整的图形研究课题一共包含 3 个由浅入深、由易到难的小课题。第一个小课题叫作"图形分析"，通过对各个时期经典绘画作品中的图形结构的分析研究，逐渐建立图形意识，发现图形在绘画中的作用及如何起作用，体会图形关系产生的美感。第二个小课题为"图形整理"，通过对日常场景的写生来研究和探索图形自身形态及它们之间的排列、组织和串联关系对画面产生的影响。第三个课题叫作"图形变换"，即在图形整理的基础上，进一步探究图形关系的多样性，发现图形对于表达创作意图的重要作用，并利用图形关系尝试自己的平面绘画创作。第一个小课题是关键基础，第二个小课题是研究重点，而最后一个小课题则是本章内容的难点所在。

（二）图形研究的方法

图形研究最有效的方法叫作"黑白灰分析法"，指的是在图形研究中，要求只能使用一个黑色、一个白色和一个灰色来解构经典绘画作品中的图形结构。只使用 3 个颜色的好处是，在研究过程中可以清楚地辨别和判断画面里的图形结构，识别不同图形的组织机制，例如一位同学对拉斐尔的经典作品《圣母的婚礼》（见图 2-21 与图 2-22）所做的图形分析。通过分析，这位同学发现画面中的灰色比例最大，近处的黑、白、灰色块对比最为强烈，远处渐弱，于是大胆地将画面中的许多细节用灰色块概括掉了，她主动提取了前景中三位主要人物身上的黑色块，概括后得到了一个连续的、较为圆滑的不规则形状。从这个形状中，她感受到了情感的联结和圆满的表达意图。同时，她提取出远处建筑物顶部的半圆形黑色块，与前景中不规则的黑色块相呼应，体现出空间的延续。根据一幅绘画原本的固有图形和光影图形关系，将其整理为几个黑色块、白色块和灰色块，并研究各个色块的形状、大小与串联关系，发现图形秩序本身的美感，以及图形在绘画中的表达作用。在观察和绘画时建立基本的图形意识，是图形研究的第一步，也是解密大师绘画密码的关键所在。这个方法同样也适用于后续的几个课题。

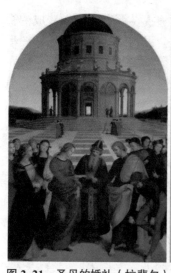

图 2-21　圣母的婚礼（拉斐尔）　　图 2-22　使用"黑白灰分析法"对《圣母的婚礼》的
平面图形结构进行的分析（学生作业）

　　在使用"黑白灰分析法"进行图形研究时，还需注意几个基本原则。第一，注意只能使用一个灰色，而不要使用多个层次的灰色，因为过多的色块反而会造成分析困难，也会令分析结果无效。第二，要注意观察分析研究后的每一个色块自己的形状特征，它们的"生长"态势，以及它们之间的大小、疏密、节奏关系，这是画家隐藏的关键秘密。第三，还要注意观察，当在经过研究之后形成的"三色画"中已经不太能辨识出原先画面或场景中的原始形象或固有形状时，就说明已经对固有图形做了较为有效的概括、提炼和转化，是一个积极的现象。在完成图形研究之后，也可以利用这个原则检查自己的分析成果到不到位。与原作或原场景相差越大，说明转换得越大胆。此外，要做好这个课题还需要用到第一章的线造型基础能力，认真完成概括前的线描临摹。临摹不是简单的复制，而是一个分析过程，要边思考、边临摹。请大家在线描临摹阶段不要忽视原始形象外轮廓的准确度，因为固有图形本身就是画家创造出来的具有美感的图形，同时也是黑白灰概括的重要基础和依据。

　　下面，我们将通过解读各时期经典绘画艺术中的图形密码，帮助大家更好地完成第一个图形研究小课题——图形分析。大家也可以边学习、边进入课题实践，在实践过程中深度探究图形的秘密。

第三节　经典绘画作品中的图形密码

　　即使是绘画大师，在进行正式创作之前也需要经历一系列思考与尝试的过程，这个过程也属于创作的一部分。毕加索就曾为《阿维尼翁的少女》（见图 2-22 与图 2-23）作过 30 多幅草图，其中不乏他所认为的"失败之作"，这说明了每一件经典作品的得之不易。经典作品是大师们的智慧结晶，他们将经过概括与提炼后的、

经典绘画的
图形分析

观察和思考后的所得转换到画布上，每幅作品都包含着画家细致、严谨的分析和一遍又一遍试验性的反复劳作。因此，只有通过深入研究才能真正读懂这些作品，进入真正的欣赏层次，这也是业余美术爱好者向专业美术学习者进阶的必由之路。

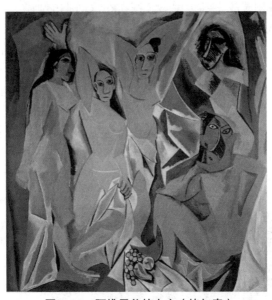

图 2-23　阿维尼翁的少女（毕加索）

图 2-24　毕加索为《阿维尼翁的少女》所作的 2 幅草图

一、图形的显现——古代艺术中的图形

我们已经领略过古希腊瓶画艺术里美轮美奂的线条世界，其实在古风、古典时期的希腊瓶画中就早已体现出非常成熟的图形观念。图 2-25 所示的这件红绘陶瓶表面分布着的姿态各异的神的形象将黑色背景分割开，这些柔和的土褐色块彼此勾连，充满了流畅之美；其中几处白色釉彩还未脱落的形象在平面布局中起到了点睛作用。实际上，古希腊瓶画家非常善于将复杂的故事情节和众多人物角色组合在局促、狭小的陶

瓶表面，他们是分割平面的大师。他们把不同器形的陶瓶表面水平分割成瓶口、瓶颈、瓶身、瓶足，或垂直分割成正面和背面等许多区域，这些区域自然形成了环状、条带状、方形、圆形等不同形状的平面，画家在这些平面上，利用平面与平面之间的关联，向观众栩栩如生地讲述着故事和传说。在我国东汉时期的画像砖上，也上演了一幕幕故事。图 2-26 所示的这幅画像砖拓片共分为上、中、下 3 层，上层为"管仲射小白"，下层刻有"伏羲、女娲"，中层表现荆轲正刺杀秦王，投出的匕首击中柱身的瞬间场面。横带状的画面空间被夸张，饱满的人物形象支撑得饱满而匀称。人物表现手法单纯、夸张而富有张力，形成了具有装饰意味的图形，恰到好处地强调出人物的动态，而主要图形间的呼应把荆轲的勇猛无畏和秦王的惊恐表现得淋漓尽致。横穿柱身的刀锋体现出荆轲孤注一掷迸发出的神力，摔倒的侍卫和打翻在地的物品不仅进一步加深了荆轲的气势，还起到了填充画面的作用。两件作品运用了不同的图形风格，都达到了叙事的目的，传达出视觉的美感。

图 2-25 雅典红绘陶瓶　　　　　　　　图 2-26 东汉时期画像砖

二、隐匿的图形——文艺复兴绘画中的图形

古代艺术家由于还没有熟练掌握表达空间与深度的技术，主要使用单纯的平面化形象进行表达，因此图形很容易被观察到。到了文艺复兴时期，形象与空间表现变得更加立体、逼真，同时也增加了辨别图形的难度。在观摩这些作品时，需要我们更为主动地去发现那些隐匿在三维形象背后的平面图形。

早期文艺复兴大师保罗·乌切洛在其《圣罗马诺之战》（见图 2-27）中营造了一

个异常繁杂的战斗场面。这幅画的构图非常密集，人物、道具众多。比起完美的空间表达，画家似乎更迷恋于图形布置。请大家注意画面左上角数根长矛形成的交织的、有节奏的直线的秩序之美，以及地面上散落的兵器的直线与人物、马匹的外轮廓的曲线之间的和谐对比之美。前景中扬起前蹄的白马在周围的深色块衬托下显得尤为突出，因为这一组形象是画面的中心，黑与白的强烈对比夺人眼球。

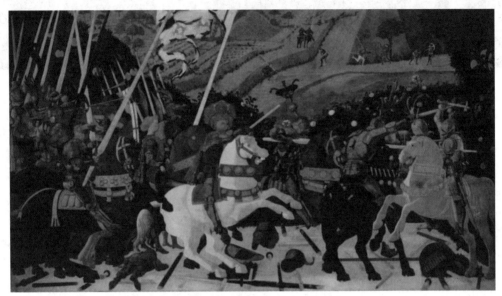

图 2-27 圣罗马诺之战（乌切洛）

　　波提切利是文艺复兴早期佛罗伦萨画派的最后一位画家，也是最重要的画家之一，有着鲜明而独特的个人风格。我们已经领略过《维纳斯的诞生》（参见图 1-24）中清秀优雅的人物造型和细腻精致的线条变化。其实，波提切利的作品中还藏着许多有待发现的图形密码。《春》是他最著名的代表作之一，描绘了众神等待为春之降临举行盛大典礼的场景。这是一个接近对称的构图，画面中心是盛装的美神维纳斯，她身后是树林自然形成的拱形，不禁使人联想到祭坛画中的圣母玛利亚。她的左右两边各有一组人物，左边象征"美丽""贞洁""欢愉"的三女神正携手翩翩起舞，形成了一个完美的三角形。最左侧的墨丘利正举首仰望，将观者的视线向上引导。盘旋在维纳斯头顶上方的小爱神便跃然于眼前，他正用金箭瞄准那位贞洁的少女，企图将她引入爱河。维纳斯的右边是几乎与树林融为一体的西风之神，他正在追求仙女克洛丽丝，克洛丽丝的旁边是花神芙罗拉，花神正以优雅飘逸的脚步迎面而来，将鲜花洒向大地，象征着万物复苏、大地回春。与左边一样，右边的一组人物也形成了偏向中心的三角形，与左边的图形一道形成既稳定、和谐、对称且又充满动感的画面结构（见图 2-28）。这幅画也运用了图形的对比手法，画家用柔和、流畅的曲线描绘前景中的人物，而背景中的树干均是笔直挺立的；幽暗的树林安静地矗立在远处，静静地衬托着前景人物的活动。曲与直、亮与暗的对比和互补，衬托出众神的优雅动态与森林的安静，暗示着春天的萌动。清晨幽静的草地上遍地盛开的鲜花、橘子树上金黄的果实形成的一个个点（或小圆）则恰到好处地起到了点缀和平衡画面的作用。

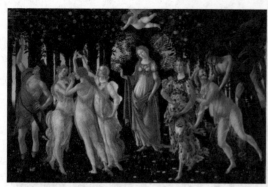

图 2-28 《春》及图形简析（波提切利）

达·芬奇的《最后的晚餐》（见图 2-29 与图 2-30）是运用透视学的典范，不仅标志着达·芬奇艺术成就的最高峰，也标志着文艺复兴时期绘画的成熟。这件作品达到了表现事物和空间的空前准确性，仿佛让人感受到真实世界的一角。达·芬奇在画面图形的处理上也独具匠心，他对中世纪流传下来的圣餐题材构图传统既有沿用又有革新，使用了最为传统的"一"字形横排构图惯例，耶稣位于中心，门徒们沿着桌子坐成一条直线；但是门徒的排列并非连续的直线，而是被分成相对分离的 4 组，每组 3 个人，总体呈现为断断续续的波浪状，每组人物也构成了美丽的图形。这是画家反复试验的结果，使画面显得既平衡和谐又富于变化。此外，达·芬奇还运用了高超的明暗技法，把所有人物都统摄在昏暗神秘的阴影之中，消除了背景中的所有细节。这幅画采用了"一点透视"法，很好地营造了背景空旷的空间，灭点位于耶稣的太阳穴，这个点也是画面的中心焦点（见图 2-31）。画中没有多余的细节，能给观者快感或分散注意力的因素都从场景中取消了，只有能够满足这个主题迫切需要的东西才被提供给观者。没有一样东西是为了它自己而存在的，画里的一切都是为了整体。[1] 这种刻意建立的"空"的空间与画面的情节也刚好吻合，刚说完话的耶稣正摊开双手，沉默着，仿佛在启发人们去反思。

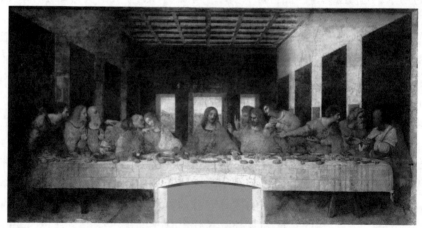

图 2-29 最后的晚餐（达·芬奇）

① 沃尔夫林.艺术风格学：美术史的基本概念 [M].潘耀昌，译.北京：中国人民大学出版社，2004：27.

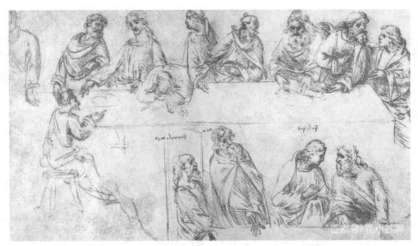

图 2-30 《最后的晚餐》习作草图（达·芬奇）

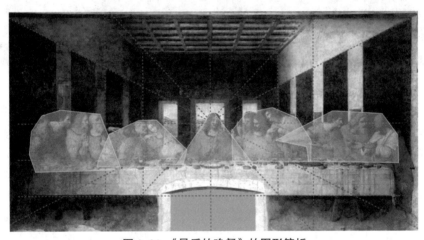

图 2-31 《最后的晚餐》的图形简析

现藏于托莱多圣托美教堂的《奥尔佳斯伯爵的葬礼》是西班牙文艺复兴绘画代表人物埃尔·格列柯的杰作之一，描绘了关于奥尔佳斯伯爵的传说。据说虔诚的伯爵死后留给教堂一大笔钱财，于是圣徒斯蒂芬和圣奥古斯丁亲自降临伯爵的葬礼。这幅画采用巧妙的构图方式将众多人物和复杂场景组织得井然有序。画家利用紧密排列的出席葬礼的人群将整个画面分割成上下两部分。上半部分表现了天堂的景象，伯爵已升入天堂，与基督和圣母在一起。他与左右两边火焰般的云朵共同构成了一个稳定的金字塔形，云朵流动的方向、人物的姿势及随风飘扬的衣饰无一不趋向处于画面最顶端的耶稣基督。下半部分是伯爵正在下葬的人间场景，身穿华丽祭服的圣徒正弯腰托起伯爵的尸体，几乎形成一个完整的圆形，占据画面下部中心的主要位置。上半部分的人物比例比下半部分小，说明画家有意使用"缩短法"创造一种近大远小的视错觉，扩展了天国的空间（见图 2-32）。格列柯利用夸张变形的人物、自由豪放的笔触、明亮斑斓的色彩创造了令人眼花缭乱、叹为观止的双重世界，既严谨又充满奢华的装饰意味。

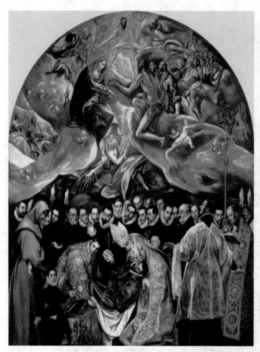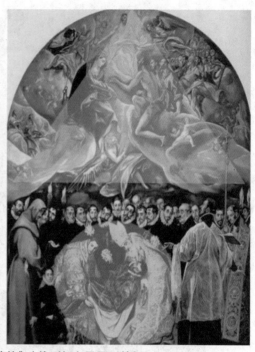

图 2-32 《奥尔佳斯伯爵的葬礼》（格列柯）及图形简析

　　彼得·勃鲁盖尔是 16 世纪尼德兰文艺复兴最伟大的画家，他喜欢以农村题材作画，生动地展现尼德兰地区的生活风俗和真挚情感。他非常重视对轮廓线的描摹，构图多紧密繁杂，其中也暗含了许多充满趣味的图形。《农民的婚礼》（见图 2-33）像是一首方与圆的变奏曲，画家从餐桌的一端以斜向伸展的方式营造了画面的纵深感，也对观者视线进行了导引。以这条"斜线"为中心，琳琅满目地安排着姿态各异的人物和各式各样的道具。锅碗瓢盆、瓶瓶罐罐和圆鼓鼓的人物可以看作细小的圆形，而桌椅板凳、墙面和屏风的方形起到了统摄作用，把琐碎排布的圆形整理在一起。如果说这幅画展现了勃鲁盖尔组织复杂场面的高超本领，那么另一幅《雪中猎人》（见图 2-34）则展现出画家的图形概括能力。这是与季节有关的组画之一，描绘了乡村的冬日雪景。与他的许多作品不同，这幅画的构图显得非常空旷，但内容又非常丰富。首先映入眼帘的是 4 棵近大远小、有序排列的枯树，它们把画面从中间一分为二。左半部分形象较多，显得密集饱满，右半部分则是空旷辽阔的山谷，左右两边的疏密对比衬托出深远的空间，表现出动静结合的冬日生机。山坡和地平线以对角线的形式交叉，构成伸向低谷的变化多端的斜坡，观者的视线和思绪也沿着猎人行走的方向向远处延伸。树林与在林间奔跑的猎人和烤火的人、大大小小的猎犬和盘旋于天际的寒鸦，以及远处湖面上星星点点的人群构成了画面较重的色块，而天空与结冰的湖水形成了画面的灰色块，白雪覆盖的大地则是最亮的色块。画家似乎有意运用黑白灰色块的分割排布来把控宏大场景。捕猎、烤火、滑冰、捕鱼的人群打破了被皑皑白雪覆盖的山谷的荒凉沉寂，四处笼罩的悲凉气氛之中流露出一丝朴实的温情，正是画家对尼德兰农村生活的迷恋之情的表达，也是对历经磨难的尼德兰民族的热爱与歌颂。

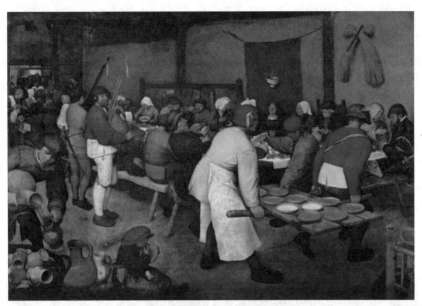

图 2-33　农民的婚礼（勃鲁盖尔）

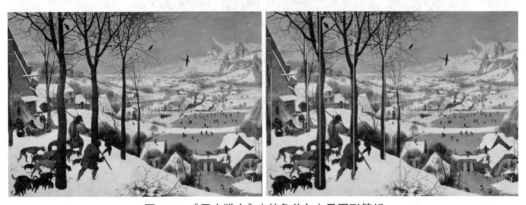

图 2-34　《雪中猎人》（勃鲁盖尔）及图形简析

三、变幻莫测的图形——17—19 世纪绘画中的图形

　　自达·芬奇发明了"明暗法"，将光线运用到油画中，从而大大增强了所绘对象的体积感和画面的空间感以来，光与影的表达在油画中扮演着越来越重要的角色。17 世纪的许多画家对捕捉和运用光影有了新的探索，创造了更具戏剧性、表现力和动感的画面。而变幻莫测的光影也在画面里营造了更丰富、更复杂、更难以捉摸的图形。

　　16 世纪末 17 世纪初的意大利绘画对文艺复兴绘画既有继承也有创新。在众多大师中，对后世影响最为深远的当属卡拉瓦乔，他将世俗形象引入宗教题材，从而推开了现实主义艺术的大门。卡拉瓦乔绘画的一大特色就在于对光线的运用。他发明了一种被称为"酒窖光线"的聚光画法，简单来说就是运用强烈的明暗对比手法使人物形体更为饱满，形象表情更加鲜明突出。创作于 1601 年的《基督在以马忤斯的晚餐》正

是他最具代表性的宗教题材作品之一，也是运用酒窖光线画法的代表作。画中描绘了复活的耶稣基督和门徒共进晚餐的场景。画面沿用了文艺复兴时期流行的金字塔式构图，以基督的头部为中心，与坐着的两个门徒共同构成了一个三角形，这既有利于突出画面的视觉中心，也有利于让观者与画面产生情感共鸣。为了表现目睹复活之后的基督，门徒们惊讶不已的瞬间戏剧性效果，画家设计了一束光线从画面左上方照射在基督的脸上，同时把站在左边的人物的影子画在了基督的后方，使他显得格外醒目。画面的大部分笼罩在浓重的阴影下，只有桌子向四周弥漫着光。这种运用一束点光源来加强明暗对比的手法正是酒窖光线的特点，这种布光使画面宛如一个电影镜头或一出舞台剧的瞬间定格。在强光的影响下，人物的暗部融入了背景的暗影中，完整的固有形态被光影分割，轮廓线也并不完整，光影图形显现出来。这些光影图形游离于固有图形之外，形成了新的画面图形结构（见图 2-35）。

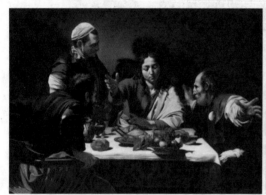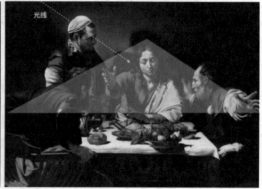

图 2-35 《基督在以马忤斯的晚餐》（卡拉瓦乔）及布光和构图简析

卡拉瓦乔将沉闷的宗教绘画变成了生动的风俗画，独特的聚光画法也被后来的画家继承和发展，其中最为杰出的当属荷兰巨匠伦勃朗。在尝试分析了《夜巡》的图形结构之后，我们再来试着分析一下他的另一幅激动人心的作品——《参孙被弄瞎眼睛》。画中描绘的故事出自《圣经·旧约》。以色列民族英雄参孙受到耶和华的庇护，是一个力大无比的勇士。他的力量和智慧令侵略者非利士人束手无策、十分恼火，于是企图杀害这个民族英雄。他们利用妓女大利拉引诱参孙透露其力大无穷的秘密源泉来自头发，于是趁夜晚灌醉参孙后剃掉了他的头发，从而将其拿获并施以酷刑，还挖去了他的双眼。不料，参孙在地窖里关了一段时间后，头发又长出许多，他在非利士人审讯时趁机摇动房屋，最终与三千多敌人同归于尽。画家选取了参孙被非利士人挖去眼睛那最悲壮、最具戏剧性的一幕加以描绘。整个场景被安排在昏暗的地窖中，只有洞外射进一束光，与酒窖光线如出一辙。这束光正好打在被挖去眼睛的参孙的脸上和施虐者的身上，将最恐怖和最激越的一幕凸显在观者眼前。割去了参孙头发，正惊慌失措逃跑的大利拉与被挖去双眼的参孙正好处在画面的对角线上，增强了激烈的动态和画面张力。周围残忍的非利士人虽笼罩在黑暗中，却被光线清晰地勾勒出轮廓（见图 2-36）。画家用光线的亮暗对比暗喻着施虐者的残暴和英雄的大无畏精神。

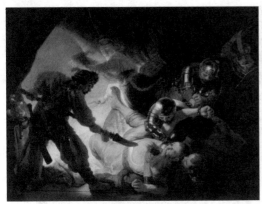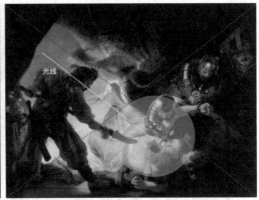

图 2-36 《参孙被弄瞎眼睛》（伦勃朗）及布光和构图简析

　　《热尔桑画店》是法国 18 世纪洛可可艺术代表人物让·安东尼·华托的一幅家喻户晓的杰作。据说这幅画是他为好友——画商热尔桑的店铺所作的"招牌"。华托以写实手法描绘了画店内的情形，却是对贵族们空虚灵魂的绝妙写照。画店里满满当当地悬挂着模仿得极为精致的油画作品，依稀可见鲁本斯和凡·代克的名作。漂亮的热尔桑太太正在和几位绅士讨价还价，两个纨绔子弟正津津有味地欣赏一幅裸体画。那些穿着柔软光滑面料衣裙、脚蹬高跟鞋、戴着假发的贵族们在名画的摹制品前品头论足、附庸风雅，企图用感官填补内心的空虚。精心修饰、姿态做作的贵族们像一个个人偶，被画家概括为几组错落的三角形，他们和墙上整齐排列的矩形画作形成了巧妙的对比。画家并没有使用强光，而是减弱了明暗对比，让整个画面笼罩在薄雾般的灰色调中，充满轻松、愉悦之感。在这幅作品中，固有图形相较于光影图形更为凸显，形成了独特的秩序和趣味（见图 2-37）。

图 2-37 《热尔桑画店》（华托）及图形简析

　　新古典主义绘画和浪漫主义绘画在线条运用方面风格迥异，也形成了不同的图形组织趣味。相较于古典主义绘画中那些规规矩矩、四平八稳的图形组织结构来说，浪漫主义绘画中的图形组织结构则显得变幻多端，让人眼花缭乱。欧仁·德拉克洛瓦尤爱描绘动物，在他的《猎狮》中，精力充沛的动物被当作浪漫激情的化身，充满了激昂高亢的运动张力。骑在马背上或被扑倒在地的人、因惊慌失措而扭动着身体的马匹、扑向猎物并回头怒吼的雄狮和死死咬住猎物不放的母狮的形象形成了如火焰般充满张力的不规则图形，这些图形又彼此榫接、咬合、凝聚，发出如火山迸发一般的声响和力量，令人热血沸腾。在这幅画里，德拉克洛瓦也使用了经典的对角线和金字塔构图，但是这

里的金字塔是一个不稳定的三角形，这种不稳定无疑强化了画面的动感（见图2-38）。据说德拉克洛瓦常常到动物园参观，仔细研究动物的骨骼结构和运动时的肌肉变化，难怪他能栩栩如生地表现出那些想象中的动物与动物、动物与人的惊险厮杀场面。

图 2-38 《猎狮》（德拉克洛瓦）及图形简析

在另一位浪漫主义画家泰奥多尔·籍里柯的《梅杜萨之筏》中，我们也能看到类似的不稳定三角形。这是他最重要的一件作品，根据真实事件描绘。1816年，梅杜萨号军舰载着400多名官兵及少数贵族前往圣·路易斯港。在航行途中，由于指挥者的无能导致军舰触礁沉没。船长和高级官员抢先乘坐救生船逃命，被抛下的150多名乘客和士兵只能在临时搭建的木筏上随波逐流、听天由命。害怕受到舆论谴责的路易十八只发了一条简短的官方消息，悄悄判处船长降职和服刑3年就草草了事，而幸存者又因上书而遭到打击。在忍无可忍之下，幸存者们将这次船难经历写成报道，公开发售，立即轰动了国内外。得知消息后的籍里柯义愤填膺地创作了这件作品。为了真实表现渺小的生命受到大海威胁的惨状，籍里柯走访了生还的船员，聆听他们的真实遭遇，让黄疸病人做模特儿进行现场写生，甚至还托木匠制作了一只木筏模型。历时一年半之久，终于创作出了这幅饱含激情和极具震撼力的作品，再现了那个惊心动魄的场面。为了凸显在大海上漂泊的恐怖，他把岌岌可危的木筏倾斜放置在画面中央，迎着海风的桅杆向左边倾倒，形成了一个不稳定的大三角形，加强了紧张气氛，远处高出人头的巨浪好像正要掀翻木筏。遇难者们大多奄奄一息，横七竖八地躺着，场景犹如人间炼狱。而一群看到希望，奋力振臂向前的年轻人则冲破了大三角形的束缚，又构成了一个新的、动荡的、富于激情的三角形（见图2-39）。具有象征性的构图加强了画面的悲剧力量，深深地引起人们的反思。

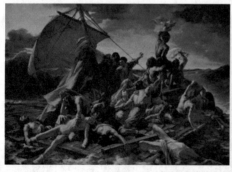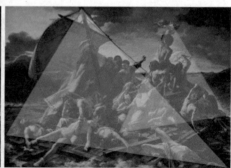

图 2-39 《梅杜萨之筏》（籍里柯）及图形简析

在新古典主义画家中，让·奥古斯特·多米尼克·安格尔尤为注意画面中的图形。《土耳其浴室》就是他众多杰作中典型的一幅，描绘了裸体的浴女在土耳其皇宫浴室内的情景。画家试图借助优雅的女人体寻求一种简单与丰富、动态与静态的平衡关系。除了用优美的线条描绘伸展的姿态，用微妙的明暗关系表现柔软的肌肤以外，安格尔在构图上颇费苦心。整个画幅是一个圆形平面，而所有形象的造型和画面结构都围绕着"圆形"展开，12个人物的动作和相互组合都暗含着许多圆形。例如，最前方背对着观者弹琴的女性的身体形成了圆形，右边侧身躺着的两个女性的身体共同构成了一个圆形，远处站立着舞蹈的女性的手臂形成了优雅的圆弧……一切都显得那么清晰、流畅、和谐、完美（见图2-40）。安格尔自己也曾说过："优美的素描图形是带有圆滑曲线的平面图，是坚实丰满的图形，赋予圆形健康美是十分重要的。"这种具象绘画中的抽象意味，不仅使其笔下的形象显得更加细腻、单纯、洁净、洗练，还为画面增添了些许东方情调，这是传统的古典艺术中从未有过的，也是安格尔的大胆创新之处。

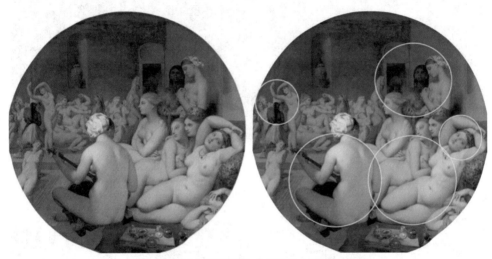

图 2-40 《土耳其浴室》（安格尔）及图形简析

1848年2月，法国大革命爆发，法兰西第二共和国由此取代七月王朝。此时身在巴黎的现实主义画家居斯塔夫·库尔贝目睹了人民的反抗。他的成名之作《奥尔南的葬礼》（见图2-40）就创作于这一时期。这幅画描绘的是画家祖父的葬礼场景。库尔贝将送葬队伍一字形排列，这种"平铺直叙"的手法本应是画面构图时最忌讳的，但在库尔贝笔下却显得出奇地生动。首先，这是因为画家刻意挑选了19世纪上半期法国普通民众的典型形象，如肖像画般深入地刻画了来自各阶层人物的不同性格和心理状貌。这是亲临葬礼的画家仔细观察每个人的表情和行为的结果。这些生动、具体的形象让沉闷的队伍丰富起来。更重要的是，库尔贝还在图形排布上运用了许多巧思，让一字形构图不再简单。首先，队伍实际上分为自右向左和自左向右的两组，形成了对流，从而使静止的画面"动"了起来。其次，以色彩区分，整个队伍也可以分为3组，分别是十字架下方以牧师为中心的一组，着灰色衣服的老雅各宾党人、墓穴和狗为一组，后方的黑色队伍为一组。3组人物分别组合形成不同图形，打破了一字形构图的沉闷。再次，在昏暗的天地间和黑压压的队伍之中，有农夫的白头布、手巾，牧师的

白色长袍，掘墓人的白衣袖，着白衣的应差儿童，凑热闹的黑白斑点的狗作为不间断的白色块与大面积深黑色的丧服色块形成对比，如跳跃的音符般或大或小、断断续续、彼此串联，活跃了画面的节奏。最后，远处挺立的十字架和竖直站立的人群，与横向的远处的山坡、岩石、地平线及队伍整体形成了横与竖的对比（见图2-41）。一个普通的生活场景只有经过高超的艺术处理才能变成一件经典的艺术作品，这种处理既包含形象的选取、色彩的提炼、构图的安排，当然，也少不了那些隐藏在具体形象背后的"图形"的功劳。

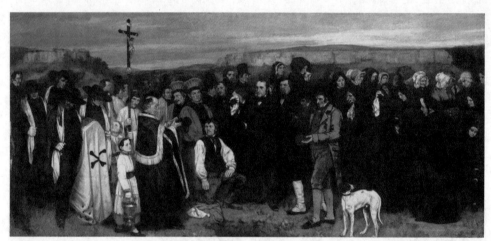

图 2-41 奥尔南的葬礼（库尔贝）

图 2-42 《奥尔南的葬礼》的图形简析

四、平面的回归——印象主义绘画中的图形

印象主义画家爱德华·马奈以其绘画表现技巧和再现模式的突破使印象主义运动成为可能。在福柯看来，"除了印象主义，马奈使整个后印象主义绘画，整个20世纪

绘画——也就是当代艺术直到现在还在其内部发展的绘画——成为可能"。这源于马奈的作品从表现的内容中首次凸显了油画的物质属性，造成了西方绘画传统的"断裂"。文艺复兴以来的西方绘画试图表现的是放置在二维平面上的三维空间，试图让人遗忘"画是被放置或标志在某个空间部分中"的事实，[①] 而马奈，重新发现并通过平面化处理、正面布光和改变观者位置等技术手段，发挥出油画包括物质特性、面积、高度、宽度等在内的物质属性。《奥林匹亚》描绘的是一位慵懒侧卧的裸体女性，这样的构图和题材并不新奇，几乎复制了文艺复兴晚期威尼斯画派画家提香的《乌尔比诺的维纳斯》（见图 2-43），但在表现手法上却与后者大相径庭。马奈将这位裸体的女性置于一片洁白的床单上，让她的身体处在明亮的光线照射下。他把女性身体上的阴影全部压缩在深灰色的轮廓线中。后方女仆身上的白色衣裙和她胸前的一大捧花束与裸体连接在一起，形成了一大片亮色块；而女仆和她下方的黑猫都隐入了背景的暗色块中。再看提香的那幅画，侧上方的来光温柔地"抚摸"着女性的身体，她的身后是一个空旷的房间，房间的窗外是更为广阔的天空。提香画中人体体积的厚度、空间的深度在马奈这里被压缩和消除，所有的形象都趋于平面，整个画面变成了两个对比强烈的色块（见图 2-44），形体的外轮廓和固有图形也被破坏了，但不是被光影，而是被平涂的色彩。在他的《吹笛少年》（见图 2-45）中，马奈也使用了相似手法来"消灭"体积，所有的暗部被归于轮廓线，剩下的部分是近乎平涂的红色、黑色和白色的色块。这种对"平面的回归"昭示着 20 世纪现代主义艺术的来临。

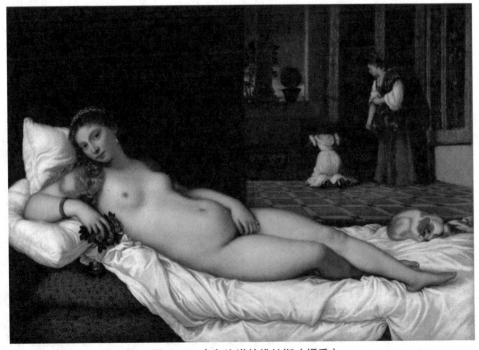

图 2-43　乌尔比诺的维纳斯（提香）

① 福柯.马奈的绘画［M］.谢强，马月，译.长沙：湖南教育出版社，2009：14-15.

图 2-44 《奥林匹亚》（马奈）及图形简析

《新奥尔良的棉花市场》（见图 2-46）是印象主义画家德加在去美国新奥尔良游玩时创作的一件追随现实主义的较为传统的作品，描绘了新奥尔良棉花市场忙忙碌碌的劳动场面。画面截取了办公室的一角，空间和陈设跟随观者的视线向远处展开，每个人物都在埋头干着自己的事情。虽然人物形象画得很像，但他们的位置安排却显得不是特别讲究，就像是一个真实场景的瞬间定格。然而，这个看起来不经意的构图实则暗藏了许多"心机"，尤其是画家利用了黑、白、灰图形的横与竖、疏与密、大与小、连贯与破碎的对比和彼此之间的穿插呼应，使画面既安如泰山又活泼生动。画家在这件作品里没有使用过多的鲜艳色彩，而是仅仅使用灰色调来凸显画面的图形结构。这种放松的、自然状态的描绘，反而表现出棉花市场慵懒的一角，传达出现代社会无聊、漠然的情感。1873 年，摄影在欧洲上流社会已经不算新鲜的事物，这件作品很像纪实摄影，也与现代生活十分接近，显得非常亲切。

图 2-45 吹笛少年（马奈）　　　　　图 2-46 新奥尔良的棉花市场（德加）

印象主义画家以善于捕捉外光影响下的丰富色彩变化而闻名。克劳德·莫奈就是其中最重要的一位表现光与影的大师。他以一系列实验性的探索，改变了阴影和轮廓线的画法。在他的画作中看不到非常明确的阴影和轮廓线，莫奈把它们全部变成了斑斓的色块。《喜鹊》（见图 2-47）这件作品描绘了一幅充满诗意的冬日雪景，一只黑喜鹊孤零零地栖息在歪歪扭扭的篱笆墙上，就像五线谱上的一个音符。阳光照射下的篱笆墙在洁净的新雪上投下了阴影，形成了一片透明的蓝色块，与稍远处屋顶的蓝色块彼此呼应。雪地和远处的天空被刚刚升起的太阳染上了一层暖色，莫奈用暖色块与冷色块的微妙对比来表现雪地的反光与冬日暖阳彼此辉映、转瞬即逝的动感。光影图形被莫奈赋予了色彩，阴影再也不是沉闷的灰黑色了。用色彩描绘光线变化是印象派画家的重大突破，由此绘画摆脱了几个世纪以来的"酱油色调"，变成一场愈演愈烈的色彩盛宴，而图形也因色彩而变得更加醒目。

　　在后印象主义画家的作品里，图形关系变得更加单纯、清晰。从凡·高著名的《夜间咖啡馆》（见图 2-48）中就可以看到更为显著的色彩图形。这幅画甚至就是用不同面积、形状的蓝色、黄色、橙色，以及少量的白色、绿色、灰色的色块组合而成的"色彩拼图"。新印象主义画家乔治·修拉的《大碗岛的星期天下午》也用近似平面的形象"拼贴"出了周末人们在塞纳河阿尼埃的大碗岛上度假的情景。慵懒的人们被午后的阳光拉长了身影，形成了一个个古怪的图形，一切都显得宁静而安逸。仔细一看会发现人物的表情都不太清晰，显然这不是画家的兴趣所在。修拉刻意地把众多人物安置在他精心计算的几何图形中。近处阴影里举着伞的一对人物的视线与远处的地平线正好吻合，垂直的树木也好似遵照着某种精确的数学比例关系被安插在画面中，垂直线与平行线的交织达到了一种理性的平衡和秩序的统一。此外，画面中还隐藏了许多三角形，如湖面、地面和人物组合（见图 2-49）。这些机械的几何图形仿佛使画中的形象超越时空，永远凝固在那里，好像稍加移动就会打破某种不可违抗的默契。[①]

图 2-47　喜鹊（莫奈）

图 2-48　夜间咖啡馆（凡·高）

① 王永鸿，周成华.西方美术千问［M］.西安：三秦出版社，2012：238.

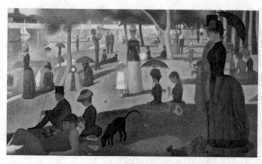

图 2-49 《大碗岛的星期天下午》（修拉）及图形简析

马奈绘画中的前卫观念和印象主义、新印象主义、后印象主义的一系列色彩变革带来了绘画艺术的整体革新，此后的绘画挣脱了题材、内容、形象的枷锁，进入了全新的时代，而图形仍然在其中扮演着重要角色。

五、平面的胜利——现代主义绘画中的图形

西方现代主义艺术指的是以欧洲、美国为首的西方国家自 20 世纪初发展起来的诸多艺术流派的总称。它的出现包含政治的、经济的、文化的及哲学的历史渊源，与现代西方社会进程紧密相连。社会结构的变化、战争、人的思想意识和价值观念的转变及新技术的革命，尤其是摄影技术的广泛应用，导致了这一时期的画家朝着努力突破直至完全摆脱或否定写实传统、表现个体的主观精神和艺术形式的方向进行了种种探索。印象主义和后印象主义画家们提出的"艺术语言自身的独立价值""绘画不作自然的仆从""绘画摆脱对文学、历史的依赖""为艺术而艺术"等观念，是现代主义美术的理论基础。线条、色彩、笔触、肌理等绘画语言元素及它们之间的构成关系成为画面的主体。在这些绘画作品中，由于剥去了情节、内容、形象的外衣，图形变得显而易见，也充满了更多可能。

1905 年，现代主义的第一个流派——"野兽主义"在巴黎诞生。以马蒂斯为首的一批画家受到塞尚、高更和凡·高的影响，用粗犷奔放的线条、扭曲夸张的造型和对比强烈的色彩来表现客观世界的主观感受。我们已经欣赏过他几幅作品中的线条趣味，在这件《红色的和谐》（见图 2-50）里，马蒂斯更以饱满的色彩图形和充满装饰意味的线条展现了一幕习以为常的家务劳作。妇女形象是由黑色、白色、土黄色块构成的图形，红色餐桌上放着的水果、甜酒和餐具与桌布上的图案融为一体，充满书写意味的藤蔓植物纹样从桌布一直延伸到墙面，"抹平"了桌面与墙面的距离和空间，就连窗外的景色也让人误以为那是挂在墙上的一幅装饰画。借助色彩斑斓的图形，马蒂斯将人物、桌椅、餐具、墙纸等室内陈设与窗外的景色一道融入平面之中。没有了透视、空间的"干扰"，点、线、面和色彩语言元素的节奏、旋律、趣味，以及它们共同促成的和谐之美显现了出来。

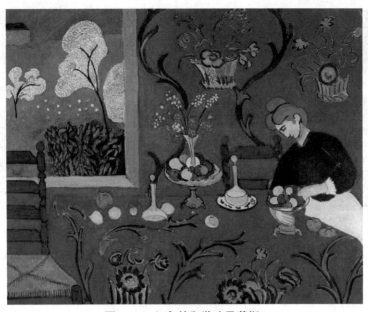

图 2-50　红色的和谐（马蒂斯）

　　用多种元素的组合构成碎裂、分离、解析、重组的形式是立体主义绘画的主要特点。立体主义画家无视西方传统绘画的透视法则，将多个视点观察到的物象置于同一个画面之中，以此来表现物象的完整形象。立体主义画家重新定义了形象的完整性，那些支离破碎的形象、不同方向线条的交错角度和散乱的阴影是他们创造出的最"完整"的图形。我们已经分析过毕加索的《格尔尼卡》在造型表现上的特色，现在再进一步分析这幅画的图形元素（见图 2-51）。这件作品像一幅拼贴画，用一块叠着一块的黑、白、灰三色"剪贴"图形组合而成，看似杂乱无章，却是画家精心构思与推敲的结果。整体来看，以画面中心的一条垂直线的上端为顶点向两边各延伸出一条直线，与左右两边不同的交叠图形共同构成了一个等腰三角形，而三角形的中轴恰好将整幅画面平均分成了左右两部分。这种典型的"金字塔"式构图与达·芬奇的《最后的晚餐》，以及许多古典主义绘画的构图其实非常相似。左右两部分又可以分别再平均分成两部分，从左至右可以一共分成 4 段。第一段有一个夸张的公牛形象，它只有头部，与下方抱着孩子仰天哭泣的妇女及其下方躺倒在地的人的上半身构成了一个锐角三角形。第二段强调一匹挣扎嘶吼的马，上方散发耀眼光线的灯像一只惊恐、无助的眼睛，与右边窗口伸进来的手握着的一盏灯一道照耀着这个血腥的场面，马头下方是辨别不清的断裂的人的躯体，与上半部分清晰可辨的完整形象形成疏与密的对比。第三段是一大片亮色块，那个手握灯火从窗子里探出头来的妇女和下方的另一个妇女都朝着光的方向奔跑，象征着对自由与和平的渴望，也再次将观者的视线引向画面中心。第四段是一个在黑暗中挣扎呼叫的男人，它张开的手臂与下方的一条腿的一部分刚好构成了一个倒三角形，与第一段的正三角形正好呼应，黑与白的对比也加强了画面的紧张氛围。远处黑色背景上的方形小窗，既象征着希望的出口，也起着平衡画面的作用。这幅画里几乎没有一个完整的形象，它们全部被割裂，一个形象的一部分和另一个形象的一部分重新组合成新的图形，利用这些图形，画家把夸张变形的形象统一于秩

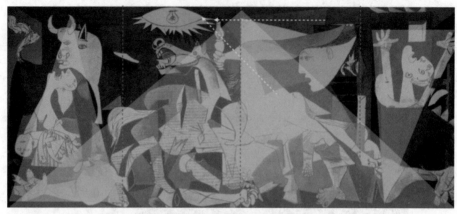

图 2-51 《格尔尼卡》的图形简析

序之中。而这些碎裂、分离、交互、穿插的图形与画面的主题相呼应，象征着战争的残忍与恐怖。二维平面的回归在他的《三个音乐家》（见图 2-52）中体现得更为明确。毕加索在这幅画里安排了 3 个抽象的人物形象——中间弹奏吉他的小丑、左边的单簧管演奏者和右边手持乐谱的修道士。画家不断摆弄着那些不规则的几何图形，将其放置在有限方形中的有效位置上，仿佛在玩拼图游戏。3 个形象看似分离又彼此耦合、勾连，你中有我，我中有你。中间小丑衣服上连续排列的三角形图案，与明亮的橙色、黄色搭配在一起，是画面中最具童趣，也最亮眼的部分；左边的演奏者身上的蓝色块向右一直延伸至小丑的面部和修道士的下半身，将 3 个独立的人物串联起来；右边穿黑袍的修道士则自动融入深深的背景中。注意画面中的白色块，它们虽四处分散却彼此关联，在演奏者身上沿着垂直方向排列，而在修道士手里变成了横向安置的长方形乐谱。隐入背景的还有一条黑狗，它让庄严肃穆的演奏多了一分俏皮色彩，但它又不是主角，这样的处理造成了视觉上的退远效果，可谓恰到好处。可以说，在这幅画里，图形才是真正的主角，完全平面的图形并不简单，它们错综复杂、变幻无穷的关系使画面具有无限的可读性，值得让人久久品味。

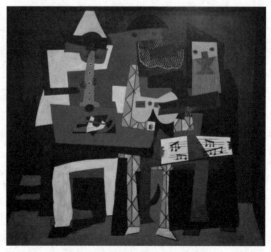

图 2-52 三个音乐家（毕加索）

在立体主义影响下，康定斯基、蒙德里安、马列维奇对纯粹的抽象形式进行了进一步探索，那些隐藏在形象背后的图形得到了彻底解放，隐性的图形变成了显性的图形，对图形本身和图形的组合关系的创造，以及它们背后的精神表达诉求成为艺术家追求的目标。

如果说康定斯基的那幅《玫瑰上的重音》（参见图1-61）让我们欣赏了一首方形与圆形的变奏曲，那么《几个圆圈》（见图2-53）就是一首变幻莫测的圆形独奏曲，而《第十乐章》（见图2-54）则干脆以音乐直接命名，是一部激动人心的交响乐。你看见或听见那些像音符般跳跃的大大小小、形状各异的图形"演奏"出的旋律了吗？康定斯基把绘画当作各种视觉要素构成的交响乐，认为画家其实做着与音乐家相同的事情，他们都追求表现一种"内在精神"，只不过前者使用的是视觉语言，而后者使用听觉语言。在摆脱了客观世界的束缚、拨开了物质的表象之后，从这些抽象的图形、结构、线条、色块里，自由、激情和内在的精神得以更自由地迸发。康定斯基认为"形越抽象，它的感染力就越清晰和直接"。抽象的图形往往能给人留下更广阔的想象空间，更能引发精神上的共鸣。因此，抽象绘画可能比写实艺术更能与观者进行直接的精神沟通。

图 2-53　几个圆圈（康定斯基）　　　　**图 2-54　第十乐章（康定斯基）**

相较于康定斯基富有音律之美的图形，蒙德里安则更愿意用数学般精确的图形秩序来表现精神的统一与和谐。他主张以几何形体构成形式的美，以垂直线和水平线、长方形和正方形组成的各种"格子"形成画面（见图2-55）。他比康定斯基更极端，不但摒弃了客观形象，还反对使用任何曲线。他说："我一步一步地排除着曲线，直到我的作品最后只由直线和横线构成，形成诸多十字形，各自互相分离地隔开，……直线和横线是两相对立的力量的表现；这类对立物的平衡到处存在着，控制着一切。"他在大大小小的原色块和直角形状的组合中寻求着"表里平衡、个性和集体平衡、自然与精神平衡、物质与意识平衡"的境界。而在马列维奇看来，艺术的基本造型则源于方形：长方形是方形的延伸，圆形是方形的自转，十字形是方形的垂直和水平交叉。他经过《黑十字》《黑色圆形》等一系列作品的持续探索，抵达了《白底上的黑色方块》（参见图1-64）。一个"至高无上"的黑色方块并不象征任何东西，它只是一种存

在，有力地展示出纯粹抽象的表现力。由此进一步推进，马列维奇最终在《白上白》（参见图 1-65）上创造了最完美的形，也达到了他所认为的绘画艺术的最高境界。

图 2-55　红黄蓝的构图Ⅱ（蒙德里安）

从单纯到复杂，从隐性到显性，各个时期的经典绘画作品中都暗藏着各自的图形密码，等待有心之人解码。在这部分内容学习之后，请大家按顺序完成以下 3 个实践课题，深入分析每个时期作品的图形特点，学习大师们组织平面和图形的方法，并进一步为表达自己的观念创造和建立属于自己的图形语言系统。这一章的课题训练有一定难度，请大家多多参考书中案例，按要求完成练习，不要急躁，每一个课题研究都可以进行反复修改，直到完善。

| 图形研究练习一 | 图形研究练习二 | 图形研究练习三 |
| 图形分析 | 图形整理 | 图形变换 |

实践课题 图形研究

图形研究课题一：
图形分析及案例分析

一、图形分析

（一）训练内容

从文艺复兴至现代主义时期的经典绘画作品中，至少选择 1 幅自己喜欢的作品，用"黑白灰分析法"完成对这件作品的图形分析。

（二）训练目的

通过对各个时期经典绘画作品中图形结构的分析研究，建立图形意识，发现隐藏在绘画中的图形；明白图形在绘画作品中的重要作用，以及如何起作用；体验这些图形本身的美感及图形的组织、串联关系所形成的美感。

（三）具体要求

1. 步骤

（1）先以线描的方式对所选经典绘画作品进行临摹。

（2）将自己的临摹作品再复制一遍。

（3）在复制作品上，用黑、白、灰 3 种颜色填涂，进行图形归纳。

（4）总结分析该绘画中的黑、白、灰图形特点，以及画面的总体图形组织特点。

2. 要求

（1）临摹作品的线描不可草率，线条要肯定、清晰，造型要准确。

（2）用黑、白、灰色块填涂前要仔细观察作品，先进行归纳、概括、提炼，再进行填涂；填涂的过程中可以反复修改，直至完善（建议使用可以重复覆盖的水粉、丙烯颜料）。

（3）只能使用一个黑色、一个白色和一个灰色 3 种颜色，不可使用不同层次的灰色。

（4）作品图形的分析文字不超过 100 字。

（5）每幅分析作品的尺寸不超过 32 开。

3. 成果

本课题的一整套研究成果包括：1 幅线描、1 幅黑白灰分析作品和 1 段文字分析。

优秀案例赏析

（四）参考案例

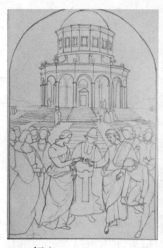

作者：蒋子凌（2020级）

名称：拉斐尔《圣母的婚礼》的黑白灰构成分析

材料：铅笔、马克笔

老师点评：

这位同学的线描临摹造型准确，细节丰富，线条流畅，通过临摹对作品有了进一步的认识，为图形分析打下了良好基础。黑、白、灰图形分析基本符合要求，概括掉了许多细节，分析得到的黑、白、灰图形关系较为明确。

作者：王千千（2018级）

名称：拉斐尔《圣母的婚礼》的黑白灰构成分析

材料：铅笔、马克笔

老师点评：

这位同学的线描临摹作品细节丰富，线条十分肯定。在黑、白、灰图形分析中能够进行大胆取舍，充分考虑到了黑色块与黑色块、灰色块与灰色块之间的串联、呼应关系，分析得十分到位。可以看出，即使是面对同一件作品，同学们的图形分析结果是不尽相同的。这说明在图形分析的过程中，仍然需要大家在依据原作的基础上，大胆地进行主观的判断与取舍。

作者：杨珂凡（2020 级）

名称：迭戈·里维拉《资产者之死》的黑白灰构成分析

材料：铅笔、马克笔

老师点评：

　　这位同学的黑、白、灰图形分析非常优秀，面对极为复杂的画面，能够不慌不忙，大胆取舍，充分考虑到了概括后的黑色块、灰色块和白色块本身形状的美感。经过她重新提炼后的图形构成了美妙的韵律。这位同学图形分析后的右图与左图的原作差异较大，对原画中的固有图形进行改组后，得到了许多新图形，这是图形分析到位的重要迹象。

二、图形整理

图形研究课题二：
图形整理及案例分析

（一）训练内容

　　选择包含人物、静物、建筑等元素的日常生活场景，如校园、社区、街道、室内一角等，用线描的方式进行现场写生，并用"黑白灰分析法"完成对写生作品的图形分析。

（二）训练目的

　　通过对生活场景的写生与研究，完成从复杂的三维立体视觉形象到平面绘画的转换，在这一过程中探索图形自身的形态，以及它们的排列、组织、串联等关系对画面产生的影响。

（三）具体要求

1. 步骤

（1）先以线描的方式对所选场景进行现场写生。

（2）将自己的写生作品再复制一遍。

（3）在复制作品上，用黑、白、灰3种颜色填涂，进行图形归纳。

（4）总结分析作品的黑、白、灰图形特点，以及画面的总体图形组织意图。

2. 要求

（1）写生作品的线描不可草率，线条要肯定、清晰，造型要准确，细节要丰富。

（2）用黑、白、灰色块填涂前要仔细观察所绘场景，先进行归纳、概括、提炼，再进行填涂，填涂的过程中可以反复修改，直至完善（建议使用覆盖性强的水粉或丙烯颜料）。

（3）只能使用一个黑色、一个白色和一个灰色3种颜色，不可使用不同层次的灰色。

（4）作品图形的分析文字不超过100字。

（5）每幅分析作品的尺寸不超过32开。

3. 成果

本课题的一整套研究成果包括：1幅线描、1幅黑白灰分析作品和1段文字分析。

（四）参考案例

作者：邓宁澜（2018级）

名称：图形整理

材料：铅笔、马克笔

老师点评：

这位同学布置了一个乱中有序的熟悉角落进行写生，写生作品观察深入、线条肯定流畅。他还发现了线条的曲直、疏密关系形成的趣味，为图形分析奠定了基础。他的黑、白、灰图形分析能够打破物体的固有图形，根据色彩、光线、肌理造成的视觉感受来组织图形关系，是一幅较好的图形整理作品。

作者：王千千（2018级）

名称：图形整理

材料：铅笔、马克笔

老师点评：

　　这位同学选择了比较难画的人物作为写生对象。她的写生作品能够很好地把握主体人物与周围环境的关系，已经具有一定的构成关系，细节的描绘也丰富到位。黑、白、灰图形分析去掉了多余的细节，形成了有主有次、比较完整的图形结构，黑图形占据画面的中心位置，并延伸至左右两侧，而许多灰色图形之间也有一定的串联关系。

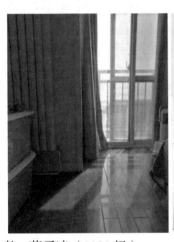

作者：蒋子凌（2020级）

名称：图形整理

材料：铅笔、马克笔

老师点评：

　　这位同学选择了日常生活中有美丽光影的角落加以研究。她的线描写生作品抓住了垂直线的秩序及其与水平线之间的对比关系加以表现，线条干净整洁。黑、白、灰图形分析作品能很好地把握光影图形，阳光透过窗户和栏杆，在地板上投射出来的图形被强调出来，使画面具有一种抽象的、有序的美感。

三、图形变换

（一）训练内容

在上一个小课题写生作品的基础上，用"黑白灰分析法"再完成另外 2 幅与上一幅不同的图形分析。

（二）训练目的

在图形整理的基础上，通过重新摆布，变换黑、白、灰图形的形状、位置、关系，进一步探究画面图形结构的多样性和可能性，体会不同的图形结构与不同的创作意图表达之间的关系。

（三）具体要求

1. 步骤

（1）先将自己的写生作品再复制 2 遍。

（2）在复制作品上，用黑、白、灰 3 种颜色填涂，进行新的图形归纳。

（3）总结分析 3 幅作品的黑、白、灰图形结构特点，以及与创作意图表达之间的关系。

2. 要求

（1）重点关注黑图形、灰图形、白图形各自的形态、比例、位置和各个图形连接后形成的新的图形结构的视觉特点；填涂的过程中可以反复修改，直至完善（建议使用可以重复覆盖的水粉、丙烯颜料）。

（2）3 幅图形整理和变换研究作品之间应有较为明确的差异（如图形的形状、配比、位置、串联方式等）。

（3）只能使用一个黑色、一个白色和一个灰色 3 种颜色，不可使用不同层次的灰色。

（4）作品图形的分析文字不超过 100 字。

（5）每幅分析作品的尺寸不超过 32 开。

3. 成果

本课题的一整套研究成果包括：2 幅黑白灰分析作品和 1 段文字分析。

（四）参考案例

作者：唐中博（2020 级）

名称：图形变换

材料：铅笔、马克笔

老师点评：

 这位同学自行布置了一个复杂的角落进行写生，可见他有较好的造型能力，线条也富于变化。更可贵的是，他在写生的过程中已经在尝试大大小小的圆形在画面中的组织关系，为图形分析奠定了基础。他的黑、白、灰图形分析抓住了透明的玻璃器皿对光线的反射所形成的复杂、丰富的光影图形，去掉了不必要的细节，创造出的新图形形成了有趣的规律。

作者：杨珂凡（2020 级）

名称：图形变换

材料：铅笔、马克笔

老师点评：

　　这位同学选择了窗外的树木作为表现对象，树枝是有机图形，而对于有机图形的把握通常具有一定难度。这位同学观察得极为认真，对交叠的树枝的前后关系进行了细致入微的刻画，为进一步的图形分析打下了良好的基础。她的黑、白、灰图形分析去掉了多余的细节，用黑与灰的条形色块的相间加以概括，既保留了树枝的优雅姿态，又达到了干净、简洁的美感；第二幅图在第一幅的基础上做了进一步简化，并将色块进行了互换，更加强了画面的抽象美和简约美。

作者：曹雅倩（2020 级）

名称：图形变换

材料：铅笔、马克笔

老师点评：

　　这位同学的黑、白、灰图形分析比较大胆，有很强的表达意图。她并没有简单地把图片中的白色花束用白色来概括，而是将其概括到了灰色块里，主动地根据自己的表达意图进行了提炼，富有创意。两幅分析作品之间差异很大，左边的多以柔和的弧形为主，右边的则主要用不规则的直角图形进行提炼，带来了截然不同的视觉感受。她对简单、平淡的生活一角进行主动提炼，经过重新提炼后的新的图形构成了戏剧冲突，充满张力，已经具有一定创意表达意味。

第三章

色彩的魅力

在一切视觉艺术的形式要素中，色彩无疑是最能引起感官共鸣、最具表现力的。在生活环境里到处充斥着色彩，在视觉艺术中，色彩能够真实再现对象、创造幻觉空间，利用色彩本身的美感及色彩的搭配关系还能够传达情感和观念。然而，正因为如此，色彩也是最难把握的视觉现象。艺术家和科学家采用不同的方法研究色彩，每个人对色彩的感知也不尽相同。色彩无处不在、千变万化、变幻莫测，这既使其散发出异常的魅力，也给我们的研究带来难度。

本章将在前两章的学习基础上，在讲授内容中穿插 3 个实践课题，来帮助大家发现色彩、感知色彩，通过分析经典绘画作品中的色彩规律探索和研究色彩的奥秘，领略色彩之美，进一步学习运用色彩及其关系来表达情感、思想、观念的方法，尝试创造属于自己的色彩语言。

第一节　如何研究色彩

如何研究色彩

一、变幻莫测的色彩

在进入这一章学习之前，让我们先来活动活动眼睛和思维吧！请大家先回答一个问题：红色是什么样的？

当提到"红色"时，我们头脑中一定会立刻呈现出红色的样子。我还敢说，每个人头脑中呈现出的红色一定是不一样的！即使当我们同时观看同一块红色时，在每个人的视网膜上投射出了相同的投影，也不能肯定我们都感受到了相同的色彩！这说明每个人对色彩的视觉感应和心理反应存在差异。而产生这种差异的原因，被美国现代主义艺术家和 20 世纪色彩理论的奠基人约瑟夫·阿尔伯斯总结为两点：第一，是因为人们的视觉记忆非常贫弱，即准确地回忆起曾经看到过的某种色彩是十分困难的；第二，是因为色彩的命名非常少，尤其在英语语系中，色彩的名称只有 30 余种。[①] 例如，虽然大自然中的绿色种类是无限的，每一棵树上的每一片绿叶的绿色都可能不一样，但描述绿色的词汇却十分有限，在日常汉语里，除了深绿、浅绿、中绿……这些模棱两可的命名以外，就是一些类似树绿、葱绿、草绿、水绿、橄榄绿……这样借用自然物象名称的命名，而这些对于绿色的描述或定义仍然是十分模糊的，毕竟每一棵树的绿色都可能不一样，什么才是真正的树绿呢？

不仅如此，想要看到一个色彩的真正样貌实际上也是不可能的。因为在实际情况下，一个色彩总是被其他色彩包围着，周围的色彩总是会对它产生影响。在极端的情况下，由于其他颜色的影响，色彩自身的性质甚至会被彻底改变。为了说明这一点，阿尔伯斯举了一个经典的生活例子。他让我们设想面前并排放着 3 个装满水的水盆，最左边的是热水，最右边的是冷水，中间的是温水。首先，当我们将两只手分别放入左右两边的容器时，我们会感到两种不同的温度；然后我们把两只手同时放入中间的

① 　阿尔伯斯. 色彩构成［M］.李敏敏，译.重庆：重庆大学出版社，2012：13.

容器，此时也会感到两种不同的温度，但感受与之前正好相反。中间容器中的水温没有变化，我们却感受到了两种温度，说明第一个行为对后续体验形成了干扰，使我们对温水产生了"错误"的感知。这种触觉上的错觉与视觉上的错觉十分相似，我们常常会读取到与实际颜色不同的其他颜色。[①]因此，一个颜色到底是什么样的，不取决于这个颜色本身，而是取决于周围的其他色彩，就像我们感受到的水的温度不取决于这盆水，而是取决于先前的行为或周围的条件一样。

看吧，色彩是多么地难以捉摸！人们对色彩的视觉感应和心理反应总是存在差异，用语言对视觉感知到的丰富色彩进行描述或命名也无能为力，甚至一个色彩永远也不可能稳定地存在。这就是研究色彩的难点所在。

二、色彩研究的目的与方法

既然色彩是那么地变幻莫测，那么地难以捉摸，我们是不是就没有办法研究它了呢？这个问题的答案正好触及了色彩研究的目的与方法，也是这一章的学习重点。事实上，我们要研究的正好就是色彩的不确定性，是色彩与色彩之间的"关系"。

（一）研究目的——看见色彩的关系

物理学家和化学家都从不同角度对大自然的色彩现象进行过深入研究，他们最初用化学公式、光的波长来代表或定义色彩，直到 18 世纪英国物理学家托马斯·杨第一次明确地宣布了关于"色觉"的学说，这与艺术家眼中的色彩——"一种被视觉感知的存在"不谋而合。托马斯·杨是首个从人类知觉去解释众所周知的三原色的人，而不是从光的本质来解释。他认为不同类型的光会以不同比例激发 3 种颜色感觉，所有可见的颜色就是由这 3 种基本感觉经过不同的组合而形成的。这里有一个词值得我们注意，那就是"感觉（sensation）"。他真正确认了"颜色是一种感觉"的基本事实。而 19 世纪物理学家麦克斯韦进一步揭示出：所有的视觉都是色觉，因为我们只有通过观察颜色的差别才能区分物体的形态。明暗的区别也包含在颜色的区别当中。[②]这首先说明色彩是被"看"到的，其次，一切物象都有色彩，明和暗也是色彩。这样看来，我们在前几章中讨论的线条与形状都是有色彩的，它们是各种"有色线条"和"色块"。

作为艺术工作者，我们研究色彩的目的其实并不是为了得到一个色彩事实，也不是为了给色彩一个完美的定义，而更多的是学会如何感知色彩和运用色彩进行表达，如何充分调动我们的视觉去观察、辨别和分析色彩在不同环境中所呈现出的丰富样貌及其带来的不同感受。从前我们用色彩填满格子的传统色彩教学方法确实使色彩教学系统化了，但这却让我们忘了学习色彩的真正目的，忘记了研究色彩的前提是"看"，是通过看来发现色彩与色彩之间发生的关系，以及如何相互作用，并进一步通过实验来论证色彩之间的相互关系。正如康定斯基对于理解艺术所要求的那样，他说重要的

① 阿尔伯斯.色彩构成［M］.李敏敏，译.重庆：重庆大学出版社，2012：18.

② 鲍尔，赵忠贤.《自然》百年物理经典：Ⅰ［M］.北京：外语研究与教学出版社，2020：31.

是"怎么样",而非"是什么"。①

这也是约瑟夫·阿尔伯斯想要告诉我们的,他创作了数百幅名为《向正方形致意》的绘画和版画来探索色彩关系与互动机制。这些作品以及他的著作《色彩构成》一书探讨了人们在体验色彩时周围环境的重要性。这本书最好的翻译应该是"色彩的相互作用"或"色彩感知学"。有兴趣的同学可以课后阅读。在下面这幅作品中(见图 3-1),我们看到了两种白色和两种黄色,白色与黄色、白色与白色、黄色与黄色之间是存在差异的,这个"差异"就是这些色彩的关系。当然,区分白色和黄色并不困难,但区分各种白色与白色或黄色与黄色之间的差异就需要更高超一点儿的辨别能力了。

图 3-1 向正方形致意:两个黄色中间的两个白色(阿尔伯斯)

美国当代艺术家盖尔·怀特制作于 2012 年的影像作品《向风致意》(见图 3-2)延续了阿尔伯斯致敬方形绘画的结构,来检测语境是如何影响我们对环境的体验。这些移动的影像:天空、波涛、田野、水洼和树木被构建在同心矩形里。视频的每个部分有着截然不同的题材,但同时在流动,当这些不同频率运动的物象的节拍重合的时候,正好解释了阿尔伯斯的色彩实验理论——"关系"的重要性。在这里,时间的流逝让它们的关系变得可见,在阿尔伯斯那里,唯有关系才能让色彩显现。

① 阿尔伯斯. 色彩构成 [M].李敏敏,译.重庆:重庆大学出版社,2012:15.

图 3-2 向风致意（盖尔·怀特）

在讲到水的例子的时候，我们也强调过：一个颜色的样貌不取决于这个颜色本身，而取决于它周围的其他色彩，就像我们感受到的水的温度不取决于这盆水，而是取决于先前的行为或周围的条件一样。因此，色彩绝不是孤立存在的，色彩总是流动着的，总是与不断变化的相邻环境存在着关系。而我们在观察和研究色彩时，就需要把色彩放到它所在的环境中去整体观察，总体研究。正如我们如果只关心单个音符的声音就无法听到整首音乐，只关注一个单词的意义就理解不了整首诗的含义一样。一切色彩都存在于"关系"之中。

（二）研究方法——用眼睛"比较"

色彩在艺术中是最具相对性的媒介，如果不借助特殊装置，我们几乎看不到与其他色彩毫无关联的独立的颜色，而把一个颜色分解出来对艺术创作也毫无益处，艺术家看到的是色彩彼此之间发生的状况，并将此带来的视觉感受和情感体验运用于艺术表达之中。

那么，我们究竟要用什么样的方法来研究色彩之间的关系呢？方法其实非常简单，最关键的就是"比较"。孤立地看一个颜色很难看清它到底是什么颜色，但是如果把它与另一块颜色相比较时，反而更容易辨别。我们来做一个简单的实验：看一看，下图（见图 3-3）左边的方块是什么颜色？我想大部分同学会回答：是红色。那么右边呢？许多同学们会说：也是红色，但它们是不一样的红色。事实上，我们都能发现右图中的红色比左图中的红色深一些，所以右边的可以叫作深红。你看，通过比较，两种色彩的面貌变得更加清晰。

看一看：图中的两个正方形是什么颜色？

图 3-3　试着用"比较"的方法辨别两个红色的差异

有的画家追求明亮热烈的对比色彩关系，有的画家醉心于描摹难以察觉的微妙色彩关系，无论哪种，都需要画家具备超出常人的色彩洞悉能力和运用能力。当然，色块的比例、形状也起着非常重要的作用。例如，马蒂斯的《红色的和谐》（参见图 2-50）使用了大面积的红色和绿色的对比关系，通过强烈的色彩交互和统一的装饰性图案来表现一种内心的和谐；而安格尔在《土耳其浴室》（参见图 2-40）中描绘的女性面部、手臂、身体部分的皮肤的颜色有着微妙的变化，散发着柔和的光泽，尤其受光部分和背光部分的色彩既统一又有区别，这些漂亮的灰色调子是他所认为的"美是和谐"的最佳写照。如果你能观察到安格尔作品中女性皮肤色彩极其微妙的变化，就说明你已经初步掌握了"比较"的方法，因为只有将这些色彩放在一起比较着看，才能看出它们之间的联系与区别。

三、关于黑色、白色和灰色

在色彩教学中，时常有学生问我："黑色和白色是色彩吗？"这是一个在学习和研究色彩的过程中不可避免的问题。从科学角度看，黑色和白色都不是色彩，因为物理学语义下的色彩是光的波长从物体反射到我们眼睛（视网膜）的结果，然而在可见光谱中却没有黑和白，黑色和白色没有特定的波长。那么，我们看到的黑与白是怎么形成的呢？其实当物体吸收了所有波长的光时，我们看到的是黑色；当所有波长组合在一起时，我们看到的就是白色。因此，从科学角度来说，黑色和白色不是色彩，而是没有颜色或所有颜色的总和。

然而，关于这个问题，艺术家却给出了另一种答案。在画家眼中，黑色和白色不仅是色彩，还是十分重要的色彩。19 世纪美国画家詹姆斯·惠斯勒的《艺术家的母亲》（见图 3-4）就是一首黑与白的协奏曲，画面除了黑色、白色和灰色外，几乎没有其他色彩，只有母亲的脸颊是微弱的暖色调。母亲的黑色衣裙、黑色窗帘和椅子构成了画面中最大的色块，窗帘上星星点点的白色碎花、母亲的白色头巾和墙上画面后的白色底衬与沉闷的灰黑色形成鲜明对比，彼此之间又相互呼应，为和谐的画面增添了几分生机。惠斯勒显然非常在意地处理他作品中的色彩，事实上这幅画的原名就叫作《灰

与黑的协奏曲》，因为参加沙龙展时被拒绝才不得不改名。在这幅画里，黑色、白色和各种微妙的灰色正是画面的主角。他的其他作品也延续了这样的美学，在《白衣少女》（后更名为《白色交响曲》）（见图 3-5）中，我们可以看到画家以美轮美奂的微妙色彩关系来表达他对白色的丰富感受。白色的衣裙与白色的窗帘、床单、少女娇嫩的肌肤间形成了微妙的色阶变化，带来闪烁的视觉效果。而在《黑色与金色夜曲：飘落的烟花》（见图 3-6）中，他更大胆地用黑色占满整幅画面，只用随意泼洒的金色色点表现泰晤士河上散落的烟花，充满了诗意。看来，黑色和白色不仅存在，还是画家醉心于描绘的色彩，它们在画面构成和情感表达中起着无法替代的作用。

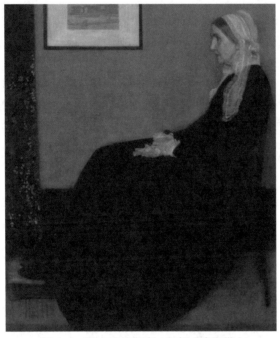

图 3-4 艺术家的母亲·局部（惠斯勒）

图 3-5 白衣少女（惠斯勒）

图 3-6 黑色与金色夜曲：飘落的烟花·局部（惠斯勒）

第三章 色彩的魅力

117/

如果更加持久地观赏这些作品，还会发现画面中的这些黑色、白色是那么地多样且层次丰富！白色是各种各样的，有的偏蓝一点，有的偏黄一点，有的深一点，有的浅一点……黑色也是变化多端的，有的浓烈，有的浅稀，有的黑中透绿，有的黑得发紫……和中国画讲究的"墨分五色"有几分相似的道理。这再一次"颠覆"了我们对色彩的旧有认知，所谓的"黑色"和"白色"只是一个概念，我们能够观察和感知到的黑或白其实是一个无限的色彩领域。在画面里事实上也不存在绝对的黑色或白色，我们看到的往往是接近于浅灰色的白或接近于深灰色的黑，但是单独来看它们又像是黑色或白色，这刚好涉及我们先前讨论的关于色彩"关系"的问题，黑色与白色也处于色彩的关系之中。

有了这样的认知，就更好理解什么是灰色了。如果给灰色下一个概念性的定义，即灰色是一种介于黑色和白色之间的颜色。如果我们把黑色和白色看作色彩的两极，那么正好处于中间的色彩就是灰色，偏向于白色极的灰色偏浅，可以称为浅灰色，偏向于黑色极的灰色偏深，则称为深灰色（见图3-7）。但是刚才我们已经发现，黑色和白色不是绝对的概念，而是一片广阔的色彩领域，黑色或白色本身就是个"变量"，因此也很难确定"处于中间的灰色"的领域。那么灰色到底是什么呢？

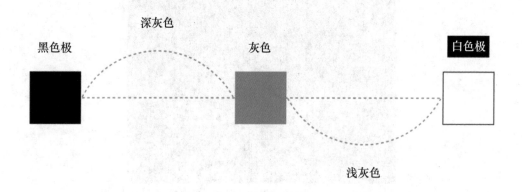

图 3-7　假设有一个绝对的黑色和一个绝对的白色，在黑与白两极之间的色彩就是灰色

第一，灰色是一个相对的概念。如果从色彩关系来看，会发现灰色也处于一切色彩关系之中，如果与之相比较的另一个色彩比它深许多或浅许多，它看起来就像是灰色，就像阿尔伯斯经典例子中的"温水"一样。第二，灰色是一片广阔且不确定的色彩领域。就像没有绝对的黑与白一样，也不存在绝对的灰色，而"浅灰"或"深灰"也只是模棱两可的概念。因为无论是在绘画里还是在大自然中，我们都会观察到成千上万种浅灰或深灰：浅蓝灰、浅绿灰、深棕灰、深紫灰……及无法用语言描述的各种灰色，而且深与浅之间的界限也难以泾渭分明，因为深与浅也是一对关系，只有相对深和相对浅。德加在《苦艾酒》（见图3-8）中正是使用了一系列充满变化的灰色传达出繁华都市里个人情感中的苦涩与孤独、疏远与隔膜、失落与压抑。女人的头饰和衣服、酒吧桌子和桌上的杯盘、阴影中的窗帘看起来都是灰色，但它们是不同的灰，有的倾向于黄但不是黄色，有的倾向于紫又不是紫色，有的可以归为白，有的则更接近于黑。而之所以能观察到这些灰色，是因为我们将这些色彩与其周围的色彩进行了

"比较"。第三，灰色可以看作是相对于相对黑、相对白和相对纯度较高的色彩以外的所有色彩，因此，绝大部分色彩都可以称为"灰色"。如此看来，灰色似乎是色彩中的最庞大家族，而许多油画作品就是用数不清的"灰色"组成的，德加的《苦艾酒》和惠斯勒的《灰与黑的协奏曲》只是众多案例中的冰山一角。

因此，图 3-7 应该重新修正为图 3-9，灰色是一个相对的、不确定的、多样的、庞大的色彩领域，也是最值得我们去探索与尝试的色彩领域。

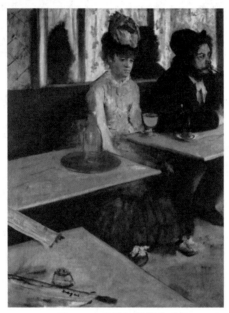

图 3-8　苦艾酒（德加）

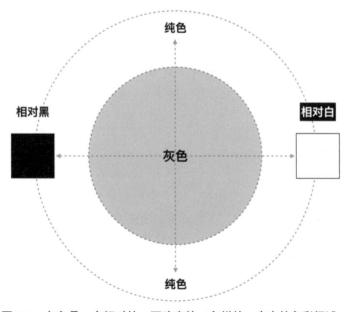

图 3-9　灰色是一个相对的、不确定的、多样的、庞大的色彩领域

现在，大家对色彩一定有了一些新的认知，我们知道了万物皆有色彩，即使是黑色、白色和灰色，它们也有着丰富的色彩，明确了研究色彩的目的是发现和研究色彩的种种关系，而研究色彩的方法在于多用眼睛去比较。在学习完这部分理论知识之后，建议同学们先完成"色彩采集"和"色彩感知"两个小课题，来帮助大家打开色彩的眼睛，真正体验色彩的丰富性。

色彩研究练习一 色彩采集	色彩研究练习二 色彩感知

第二节　色彩常识——术语、概念的再认识

传统的色彩教材一般会在开篇为大家解释色彩理论相关术语及概念，并以此为基础将色彩的连续变化组织成色彩系统，以方便读者参考这个系统来进行艺术创作或设计。在本章中，与之相关的内容被放在第一节内容学习之后再进行讨论，这是因为我们要先明白为什么研究色彩，如何研究色彩，建立起良好的色彩观察习惯之后，再进一步探讨这些常识性的色彩术语和概念的含义。而且，相信大家对于一些常识性的色彩理论涉及的术语并不陌生，因此，我们不再解释某个色彩理论或色彩体系中的概念，而是在第一节建立起色彩意识之后来重新认识这些概念和术语的含义，以及更为重要的——在弄懂含义之后，更好地运用它们进行色彩实践。当然，在讨论和研究色彩时，不可避免地会使用到那些用以定义或解释色彩现象发生和变化的概念与术语，因为只有在一个共同语境之下，我们的教学才能顺利进行。

西方色彩理论

在这些概念与术语中，有几个尤为重要——色相、明度、纯度、色调等，对于这些术语，我们不仅要知其然，还要知其所以然，更要知道如何将其应用到色彩实践中去。概念与术语是死的，色彩却是活的、无穷尽的，没有一套色彩理论能够解释所有的色彩现象，最重要的仍是"看见"和"感知"，这既是我们学习色彩的前提，也是我们研究色彩的最终目的。

一、色相问题

简单来说，"色相"指颜色的相貌，即它们看起来的样子。我们通常会用一些词来表述或形容所看到的颜色的样貌，无论是东方还是西方，从古至今产生了各种各样的命名方式。现代汉语中的色彩命名绝大部分借用了自然界物象的名称，如湖蓝、海蓝、古铜、翠绿、茶色、橘红、桃红、象牙白、蛋黄等。现代与古代对同一种色彩的命名略有不同，例如，古时的红指的是"退红"，即现在的粉红[①]；而现在的红色在古时被

[①] 曲音. 旧时色［M］. 西安：陕西人民出版社，2021：56.

细分为赤、丹、朱……，形容不同白色的还有皎、皑、皙……，形容不同黑色的有乌、玄、缁……还有一些命名与制作这种颜色的染料或颜料所提取的动植物、矿物质原料有关。例如，中国的胭脂有一种就是用紫铆（又称紫矿或紫胶虫，是寄生于植物上的成虫分泌出的胶状物质，色相为紫红）[①]配制而成的。在西方也有类似的色彩的命名方式，例如，洋红或胭脂红称为"carmine"，这个名字来源于制作这种颜料的原料——小胭脂虫（kermes），梵语中称之为"krim-dja"，由这个词又引申出洋红（carmine）和猩红（crimson）两个词。[②]

在西方，一种新的表述方式是由19世纪的色彩理论家孟塞尔创立的，他把人对物体表面的色彩直觉心理属性进行了尺度化，并据此构筑了一个三维立体模型，后来称为"孟赛尔色立体"。这3个心理属性即：色调、强度和明暗，后来演变为色相、明度、饱和度/纯度。孟塞尔的色彩系统由红（R）、黄红（YR）、黄（Y）等10个主要色相组成，每个色相又划分为10个等份，其中5为主要色相（如标准的红是5R、黄是5Y），一共分为100个色相。色立体的中心轴（N）是明度标尺，由下到上为：黑、灰、白。黑（BK或BL）为0级，白（W）为10级，共11级明度。H、V、C分别代表色相、明度、纯度，表述方式为HV/C，因此，纯度最高的10种颜色可以写成阿拉伯数字和英文字母的组合形式。

由此可见，首先，色彩实际上是根据物象本身显现出的色彩，即被看到的样子来命名的，可以说只有被看见，色彩才存在，看才是关键。大自然中的物象千变万化，每个人眼中的色彩也不尽相同。其次，人眼是一台比计算机和照相机还精妙千万倍的"机器"，没有一种色彩体系或命名方式能够穷尽我们看到的所有色彩，全部的色彩也不可能都得到客观、正确的指定。并且色相也是一个相对静止的变量，它根据人们的感知和它周围的色彩不断地发生着变化。

二、三原色及其补色

在所有的颜色中，有3种颜色极为特殊，被称为"三原色"。三原色指色彩中不能再分解的3种基本颜色，分为色彩三原色和光学三原色。色彩三原色也称为颜料三原色，通常用"CMYK"表示，包括：红、黄、蓝。理论上通过颜料三原色之间的混合可以调配出所有颜色，而它们自己却无法通过其他颜色的调和得到，这就是它们的特殊之处。红、黄、蓝三者等量相加得到黑色。光学三原色用"RGB"表示，包括：红、绿、蓝（靛蓝）。计算机显示屏显示的色彩就是用光学三原色混合后得到的，光学三原色的叠加得到白色。与我们的美术实践更相关的是颜料三原色，原色的色彩纯度最高、最纯净，也最鲜艳。

"补色"指在色相环中相对的两种颜色。与三原色的红色、黄色、蓝色相对的颜色分别是绿色、紫色和橙色，因此，红色与绿色、蓝色与橙色、黄色与紫色是3对补色（见图3-10）。细心的同学已经发现，红色的补色——绿色是由黄色和蓝色等量调和得

① 曲音.旧时色［M］.西安：陕西人民出版社，2021：46..

② 芬利.颜色的故事：调色板的自然史［M］.姚芸竹，译.北京：生活·读书·新知三联书店，2008：158.

到的，黄色的补色——紫色是由红色和蓝色等量调和得到的，而蓝色的补色——橙色是由红色和黄色等量调和得到的（见图3-11），这3种颜色有时也被称为"间色"，它们的鲜艳度也很高。当将一对补色并置时，会带来强烈对比的视觉感受，红色看起来更红、绿色则看起来更绿。

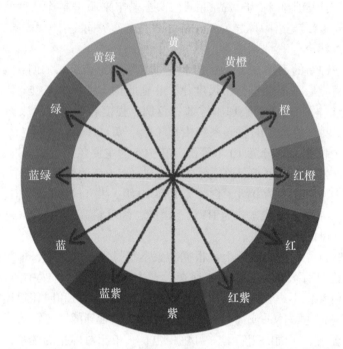

图 3-10　红黄蓝（RYB）色相环上的红色、黄色、蓝色及其补色

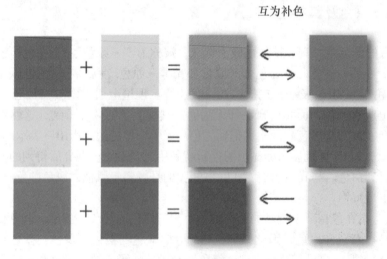

图 3-11　三原色的相互调和得到绿色、紫色、橙色

在美术领域里，正如没有绝对的黑与白一样，在不借助特定仪器的情况下，红、黄、蓝三原色是无法客观地被观测到的，它们的补色绿、紫、橙因此也不是绝对的。

第二，并不是只存在这 3 对互补色，只要在色相环上相对的两种色彩都会形成互补关系，图 3-11 中的色相环只是一个粗略的模型，色彩是数不清的，它们的补色也是数不清的。但是三原色与其补色的对比度最为强烈。第三，如果将一对补色相互进行调和，就会使两个色彩的鲜艳度降低，理论上等量调和就会变成黑色，由于颜料质地的不同，也可能会得出各种灰色。还有另外两种降低色彩鲜艳度的方法，将在后文详细介绍，3种方法都能使强烈对比的补色趋向于调和。

三原色和它们的补色关系在古典主义绘画中一般不会出现，却是现代主义画家最乐于使用的色彩关系。凡·高就非常善于运用补色，在《阿尔女郎》（见图 3-12）中，为了体现单纯、醒目、轮廓分明的视觉效果，他通过人物衣着的紫色和背景中黄色的对立来简化形体、强化色彩，创作出了一幅类似东方图画的实验性杰作。在那幅更著名的《夜间咖啡馆》（参见图 2-48）中，画家利用星夜深邃、浓烈、神秘的蓝色反衬出煤油灯光照射的墙面的橘黄色和露天咖啡座的橙色，给人带来一种既强烈又舒适、温暖的感觉。寂寞的画家应该很喜欢这里吧，在精神疾病的折磨中，凡·高的内心可能渴望的正是这种宁静、安详的生活。

马蒂斯的《红色的和谐》（参见图 2-50）上演了一曲红与绿碰撞的乐章。一块高纯度的红色平面限定了整个房间的室内空间，所有色彩都统摄在红色之下，只有画面左上角的一片绿色让人联想到那是一扇开放的窗户。马蒂斯在这里巧妙配置了红色、绿色这两块补色，红色的面积远大于绿色，窗边纵横两条黄色带隔开了红与绿的冲突，起到了缓冲作用，使大红大绿之间形成了紧张而稳定的张力，也造成了室内外两个世界的强烈对比。塞尚的《加尔达纳》（见图 3-13）其实也运用了红绿补色关系，但把它和前者做对比会发现，这幅画的色调显得和谐了许多，这是因为画家使用了一些手段减弱了色彩的对比度，这些手段涉及色彩的另外两个概念——纯度与明度。

图 3-12　阿尔女郎（凡·高）

图 3-13　加尔达纳（塞尚）

三、纯度与明度

在讲解纯度的概念之前，请同学们先来做一个小练习，试着比较一下两幅画（见图 3-14 与图 3-15），哪幅画的纯度更高？大家可能会异口同声地说是凡·高的这幅《杏花》，说明大家通过观看其实已经明白了"纯度"的概念。色彩的纯度指的就是色彩的鲜艳度，也可以理解为原色在色彩中所占的百分比，纯度最高的色彩是三原色。不断地往一个颜色中加入另一种颜色，就会逐渐减弱这块颜色本身所占的比例，它就会越来越失去原本的色相，而纯度最低的颜色是白色和黑色。

比一比：哪幅画面的纯度高？

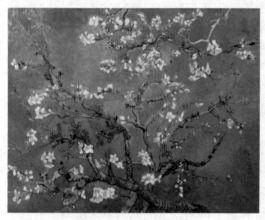

图 3-14　杏花（凡·高）

图 3-15　查林十字桥（莫奈）

降低色彩纯度的方法因此可以总结为 3 种。第一种是往一个颜色中加入色相环中与之相邻的另一种颜色，例如，往红色中加入黄色，得出的色彩就更趋向于黄色，而红色的色相被减弱，加入的黄色越多就越趋向于黄色的色相。这种方法得出的颜色纯度较之前的颜色虽然减弱了但仍较为鲜亮，然而如果往一个色彩中加入一个以上或更多种颜色，纯度则降低得更快更显著。第二种方法是将两个补色相加，这种方法会迅速降低色彩的纯度，但能够较好地保持色彩的明度不发生太大变化，例如，往红色中加入绿色会得到一块纯度很低的灰色，红色多一些会偏红灰，绿色多一些则偏绿灰。第三种方法是往一个颜色中加入黑色或白色，往红色中加入黑色会使它不断趋向于黑，加白则趋向于白，两者都会使红色的色相逐渐消失，这种方法在降低色彩纯度的同时也会带来色彩明度的变化（见图 3-16）。塞尚的《加尔达纳》综合运用了第一种和第三种方法，房顶的红色里加入了白色、黄色等其他色彩，绿色的树丛里也加入了柠檬黄，从而降低了红色与绿色的对比度。除了像塞尚那样利用降低纯度使画面色调变得更微妙、更和谐以外，通常还可以利用色彩的纯度来表现空间的远近。纯度越高，感觉越近，纯度越低，感觉越远，这与人对色彩的心理感知有关（见图 3-17）。

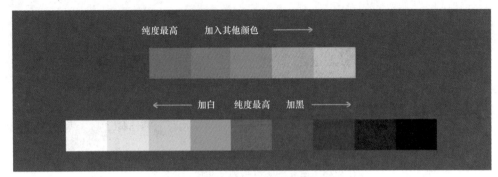

图 3-16　色彩的纯度及其变化图示

图 3-17　色彩的纯度变化造成空间远近的视错觉，写实绘画常常利用这种视错觉

　　与色彩的纯度密切相关的是色彩的明度，重新比较图 3-14 与图 3-15，看一看哪幅画的明度更高？显然图 3-14 的明度低，图 3-15 的明度高。明度指的就是色彩的亮度，即颜色有深浅、明暗的变化。其实我们对明度的概念并不陌生，因为它不仅是一个色彩问题，在画素描时用以表现体积和光线的"明暗"调子就与明度有关。物象本身的色彩是有亮暗之分的，例如，柠檬黄看起来明度高，而湖蓝色看起来明度低；而由于光线影响，同样的色彩处于光照之下会显得亮，处于背阴处则显得暗，运用色彩的明度变化有助于表现光线的明暗变化，从而塑造体积和空间。

　　要注意的是，当色彩的明度发生变化时，色彩的纯度也会发生相应的变化，反之亦然。但是，两者的变化有时并不同步。当降低一个色彩的明度时，它的纯度也会随之降低，而当提高一个色彩的明度时，它的纯度也会降低，而不会提高（见图 3-18）。因此，一旦改变色彩的明度就会同时造成纯度的亏损。在野兽主义或表现主义画家看来，高纯度的色彩在情感表达中十分宝贵，因此，他们很少调和颜色，尤其很少加白或黑，以保持画面色彩的单纯洁净和强烈对比。

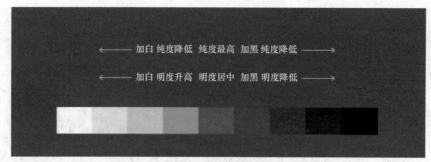

图 3-18　色彩的明度与纯度变化关系图示

四、色彩的冷暖

（一）色彩的冷暖与色调的形成

　　色彩的冷暖也是一个非常值得讨论的问题。当我们观察物象的色彩时，通常把某些颜色称为冷色，某些颜色称为暖色，这与人的心理及基于生活经验产生的联想密切相关。例如，当我们看到蓝色、青色、绿色一类的色彩时，会联想到凉爽的夜晚、冰冷的海洋、有风吹过的蓝天或冰雪覆盖的早晨，产生冷寒的心理感受，这类颜色就被界定为冷色。而在看到红色、橙色、黄色时，往往会联想到温暖的阳光、炙热的火苗、炎热的夏天，从而产生温热的心理感知，这一类颜色就被称为暖色。冷暖本是人的生理对温度高低的感受，但由于这种生活经验的积累，使我们在看到某些色彩时发生视觉与心理的下意识联想，产生了冷或暖的生理条件反射，在艺术领域里，就逐渐引申出了"色彩的冷暖"的概念。我们通常用冷或暖来形容画面的色调，例如，凡·高的这幅《向日葵》（见图 3-19）是一个明显的暖色调，画面大量使用黄色、橘色、土红色、赭色，这些颜色交织在一起，使我们感受到向日葵炽热的生命力。而莫奈的这幅《睡莲》（见图 3-20），则使用了蓝色、绿色、紫色等偏冷的颜色，这些色彩的组合将我们带到了凉爽的湖岸边。

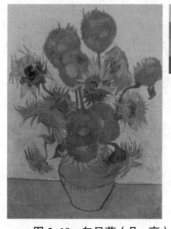

图 3-19　向日葵（凡·高）

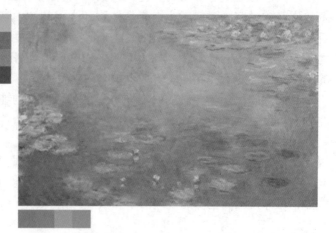

图 3-20　睡莲·局部（莫奈）

反向思考，想要使画面形成冷暖色调其实非常简单，至少有两种方法。第一种方法是使用邻近色形成色调。例如，法国立体主义画家乔治·勃拉克的《吉他和乐谱》（见图 3-21）是用棕色、褐色、土黄、暖灰、暖绿色的色块构成的，这些颜色本身就彼此接近，放在一起形成了和谐的深暖灰色调。第二种方法是通过调整色块的比例关系来形成色调，例如，古斯塔夫·克里姆特的《吻》（见图 3-22）使用了满篇幅的金色、黄色和橙色，绿色的草地只是画面中的零星点缀；而马克·夏加尔眼中的爱情则全部是由深蓝和群青组成的（见图 3-23），前者炽热而浓烈，后者深邃而温情，都恰到好处地表现了爱的主题。当然，自然界中的色彩是数不清的，画面的色调也不是只有冷色调和暖色调两种，现代主义以来的绘画和许多民间艺术也并不以形成唯美和谐的色调为创作目的。

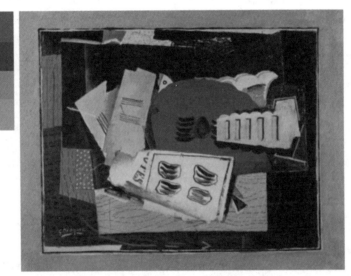

图 3-21　吉他和乐谱（勃拉克）

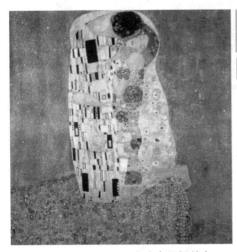

图 3-22　吻（克里姆特）

图 3-23　情侣与含羞草（夏加尔）

（二）色彩的冷暖与造型

用颜色的冷暖来形成画面色调并不难理解，更为重要的是要理解光源会对物象表面的色彩产生影响，形成冷与暖的关系。由于物体存在体积，光线会将物体表面分割成受光面与背光面两个色彩区域，形成两个色块，这两个色块不仅有明度差异，还会偏离物体本身的固有色，并根据光源性质的不同而产生不同变化。通常在室内光线下观测物体时，会发现受光面较它的固有色偏冷，而背光面偏暖。在室外光线下则正好相反，受光面偏暖而背光面偏冷。如果不相信，可以找一个单色的现成物，把它分别放在室内和室外进行观测。或者在室外散步时，注意观察光线照射下的建筑、树木，以及投射在地面上的影子是否呈现出这样的冷暖关系。

印象主义画家尤为注意室外光线对色彩的影响。莫奈的《喜鹊》就是一个典型案例。即使面对白雪皑皑的冬日风景，莫奈也巧妙而成功地处理了白色雪地上的光影变化。大雪过后，似乎整个环境都安静下来了，柔和的阳光照在厚厚的积雪上，没有一点声音，唯独在篱笆门上停落着一只喜鹊，预示着春天的来临。莫奈将雪后篱笆墙投下的阴影描绘成透明的淡蓝色，而被阳光照射的雪地则加入了一些暖色，散发出些许暖意。雪地的亮面与暗面都不是白色，形成了漂亮的冷暖对比关系，彼此辉映、美轮美奂、令人迷醉，冬季乡村雪景的生动与轻盈跃然眼前（见图 3-24）。因此，在处理物体的体积时，我们不仅应该区分出受光部与背光部的明度关系，还要同时区分出它们的冷暖关系，就像印象主义画家所揭示的那样。注意，一味地加重暗部或提亮亮部都只是在处理单一的明度关系而恰巧忽略了色彩的冷暖关系，观察到并描绘出物体受光部与背光部的色彩冷暖变化，才能迈出用色彩造型的第一步。

图 3-24　喜鹊（莫奈）

请大家细心观察另一个经典案例（见图 3-25）并回答：塞尚的这幅作品中的黄柠檬是冷色还是暖色？可能大家的意见产生了分歧，有的同学认为是暖色，有的同学认为是冷色。而聪明的同学已经发现，这种分歧是由与之相比较的参照物（或参照色）不同造成的。当我们把柠檬和它前方的绿色小果子相比较时，它明显偏暖；而当我们把它与后面的柑橘相比时，它又偏冷了。那么，这个柠檬的黄色到底是冷色还是暖色呢？这个案例说明色彩的冷暖并不是绝对的，而是相对的。首先，冷与暖既对立又统一，没有暖便没有冷，没有冷便无所谓暖。其次，冷和暖的判断并不取决于这个颜色本身，而是取决于与之相比的另一个颜色，就像画面中柠檬的黄色既可以判断为冷色，也可以判断为暖色，冷与暖永远处在一种关系之中。最后，自然界的色彩是数不清的，哪怕一个黄色也有万千种，在这些黄色中，有的更冷，有的更暖。因此，我们也不能绝对地说黄色就是暖色或冷色，色彩的冷暖是一个假定性的概念。

看一看：画面中的黄色柠檬是暖色还是冷色？

图 3-25　花卉与水果·局部（塞尚）

我们能够观察到的所有色彩都处在不断变化的关系中，正是由于色彩是不断变化的、流动的关系，我们对色彩的观察也不能只停留在对某一个色块的观察上，而要将所有色块联系起来同时观察、整体比较。色彩的冷暖属性也只有将其放在特定环境中，与周围的色彩进行比较时才能确定。

五、建立色块意识

经过前面的学习之后，一些同学已经逐渐意识到每一幅画都可以归纳出不同区域的色块，每一幅画其实就是不同色块的"拼图"，这就是所谓的"色块意识"。建立起色块意识不仅有利于我们将在生活中和自然界中观察到的客观色彩归纳、整理到画面上，也能够帮助我们用色彩进行情感与观念的表达。莫奈的《有雾的布吉瓦尔塞的早晨》系列（见图3-26）就是典型的例子，这个系列描绘的是同一处景象，也使用了同一种构图，色块的位置、面积也几乎相同。但由于使用了不同的色彩搭配关系，就产生了截然不同的视觉效果，表现出不同季节、气候条件下布吉瓦尔塞的美景，传达出不一样的氛围和情感。请大家注意在今后的学习过程中，通过观摩经典作品和实践课题来逐步建立起色块意识。

图 3-26　有雾的布吉瓦尔塞的早晨（莫奈）

第三节　色彩的历史

通过前面2节的学习想必大家已经打开了发现色彩的眼睛，开拓了对色彩的认知。人类对色彩的感知与探索与人类自身的历史一样漫长，下面就来看一看古今中外的艺术家是如何通过艺术创作一步步地发现色彩、使用色彩，探索和拓展了色彩的领域。

一、随类赋彩——古代艺术中的色彩

色彩的历史——古代美术与古典主义绘画中的色彩

人类有意识地应用色彩始于原始人用颜料涂抹身体，在旧石器时代晚期的洞窟壁画和新石器时代的陶器上还可以看到史前人类用简单色彩描绘的形象与线性装饰。在古代中国、印度、埃及和美索不达米亚，最早的人类从草木、动物和矿石中提取出最初的颜料，用以装饰建筑、雕塑、家具、器物和纺织物……古希腊的神庙和白色的大理石雕塑最初也被涂刷上鲜艳的色彩，古罗马的建筑墙面和地板镶嵌上也有丰富的色彩。古代世界早就是一幅色彩斑斓的"画卷"。

在古代，人们往往遵从某种色彩程式。例如，古埃及人将男子的皮肤描绘为统一的赭红色，而女子则是浅褐色或淡黄色，头发和眼眉都是黑色，服装多为白色，这就是古埃及壁画中的固定色彩搭配程式（见图3-27）。这种程式在克里特岛的克诺索斯

壁画（见图 3-28）上也有类似体现，画师将红色、蓝色、白色、黑色巧妙地搭配在一起，再配以生动的线条和图案，表现出少女的活力与优雅。这些颜色是从哪里来的呢？其实希腊人很早就学会了用植物与动物脏器及矿石调制各种颜色的染料。例如，从铁矿氧化物中提取红色，用青金石制作蓝色。番红花是最常见的植物染料，从番红花中提取的橘红色染料在爱琴时代非常贵重，也成为后来雅典女性喜欢的颜色。

图 3-27　古埃及石碑——因特夫和他的妻子德德塔蒙

图 3-28　克诺索斯壁画——摘番红花的少女

拜占庭时期，有最丰富色彩的艺术是镶嵌画。镶嵌画是用有色的小石子、碎陶片、玻璃块等拼接镶嵌而成的图画，和今天的"马赛克"类似。这种技术最早始于古代东方，后来被希腊沿用，在古罗马时期普遍流行，用于装饰建筑的天花板、墙面和地面。拜占庭镶嵌画主要用来装饰教堂，因此，这些画非常强调构图的统一和色彩的秩序，拥有几何般的完美与和谐。由于表现手法以平面为主，就使色彩变得更加强烈，人物神态和动作则显得拘谨、僵硬，好像失去了肉体，只是单纯的精神象征。圣维塔尔教堂镶嵌画就是这种风格的典型（见图 3-29），无论人物衣着还是背景、地面都使用了最单纯、艳丽的色彩。宝石绿、金色、朱红色与明亮的白色交相辉映，显得富丽堂皇。镶嵌画实际上利用了材料本身的色彩，将单纯的色彩进行拼贴组合，这样做的好处是既能够保持每一块颜色的饱和度，又能够带来层次丰富的视觉效果。

图 3-29　拜占庭时期圣维塔尔教堂镶嵌画——皇后提奥多拉和侍女

中国古代艺术对色彩的运用与西方也有相似之处。南朝时期的著名画家、理论家谢赫在《古画品录》中提出了"六法"论，其中涉及对色彩的表现方法的论述即"随类赋彩"。随类解作"随物"，赋彩是"施色"的意思。随类赋彩就是把画中物象分为数类，一类施一种颜色，如画人物画，可以把人物的面部、手等分为一类；而画山水画，可以把草本、木本等分为一类，每类物象可以按同种色调处理，也可以再按季节分类。处理物象的色彩，还可以根据需要改变客观物象的色彩，按主观意愿用色。[①]这种设色方法后来成为中国画用色的基本原则，敦煌壁画就运用了这种赋色方式。隋唐时期是敦煌壁画发展的鼎盛时期，赋色尤为精致恢宏。这个时期最盛行的"净土变"描绘了想象中的西方极乐世界。莫高窟第 122 窟壁画《观无量寿经变》（见图 3-30）中的人物衣着使用了大量的石青和朱红，这种接近补色的色彩关系使得整幅壁画色调鲜明，更加华丽。敦煌壁画所用的颜料多取材于天然矿物和植物，这些色彩看似简单、随意，却有着深浅、明暗、疏密的细微差别，敷于精致繁复的形象之上即生出万千变化。莫高窟第 419 窟壁画《须达拏太子本生》（见图 3-31）中还出现了大面积的蓝色，这种饱和度极高的蓝色来源于贵重的青金石，佛教称之为"吠努离"或"碧琉璃"。青金石通过古丝绸之路传入中国，是古代东西方文化交流的有力证据之一。层次丰富的深蓝、紫蓝、天蓝、绿蓝……在墙壁上交相辉映，既体现出隋代帝王追求极度华丽的审美要求，也无疑是他们拥有的强大财力、物力、权力的最佳彰显。

无论是西方还是中国，古代艺术中的色彩在依据物象实际色彩的基础上，遵循人为规定的固定程式，同时由于制作颜料的技术与原材料有限，色彩特点主要表现为平面性、装饰性。

① 戎霞，孙成琳. 随类赋彩 [J]. 科教导刊（中旬刊），2010（18）：246-247.

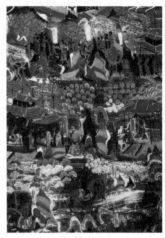

图 3-30　观无量寿经变·局部　　　　图 3-31　须达挐太子本生·局部

二、色彩造型——文艺复兴绘画中的色彩

文艺复兴时期绘画逐渐脱离基督教艺术平面化的设色方式，开始探索色彩在造型上的更多可能。文艺复兴初期的许多画家发现了物象的色彩在不同光线下会产生不同的变化。在乔托的壁画中，一些建筑、人物和室内摆设开始展现出立体感，而色彩在其中发挥着重要作用。注意观察《向圣安妮报喜》（见图 3-32）中的圣母，她的红色衣袍分为两种颜色，一种是背光面和褶皱阴影处的深橘红色，另一种是受光面偏亮的橘黄色，这两块颜色在明度、冷暖和颜色倾向上的差异表现出了人物的体积感，使圣母的身体变得更加饱满。她身后的幕帘、红色木箱、墙壁、天花板及室外的楼梯也用类似的方法表现。说明文艺复兴早期画家已经试图利用色彩关系来帮助造型，以达到逼真、写实的效果。

图 3-32　向圣安妮报喜（乔托）

桑德罗·波提切利也是一位色彩大师。与同时期的画家相比，他尤为偏爱用鲜艳的色彩大胆地表现全裸的人物与环境。《维纳斯的诞生》（参见图 1-24）是最能体现他色彩风格的作品。这幅画取材于诗歌，诗中描述道：维纳斯从爱琴海中诞生，风神把她吹送到幽静冷落的岸边，而春神芙罗娜用繁星织成的锦衣在岸边迎接她。画中的维纳斯站在象征她诞生之源的贝壳上，皮肤白皙圣洁，衬得一头金发格外耀眼。她身后是无垠的碧海蓝天，层次丰富的淡蓝色天空和泛着层层海浪的青色海水形成了漂亮的同色系色彩关系。风神的披风也是蓝色的，但是比天空稍灰一些，散发出缎子般的光泽。花神手中拿着一件缀满花卉图案的水红色外衣，与海水的绿色形成了补色关系，显得最为突出，还和左边的红色落花形成呼应。整幅画笼罩在淡雅的色调中，充满了细润恬淡的诗意氛围。实际上这幅画还有另一层涵义，当时在佛罗伦萨流行一种新柏拉图主义哲学思潮，认为美是不生不灭的永恒。画家用维纳斯的形象来解释这种美学观念，因为维纳斯一生下来就是十全十美的少女，既无童年也不会衰老，永葆美丽青

图 3-33　蒙娜丽莎（达·芬奇）

春。画中的维纳斯借鉴了古希腊雕塑的美神造型，加上流畅轻灵的线条和明丽绚烂的色彩，构成了波提切利绘画的总体风格，影响了数代画家，至今仍散发着迷人的光辉。

对于文艺复兴盛期的艺术家来说，描绘逼真的人物形象和营造深远的空间已不是难题。达·芬奇的《蒙娜丽莎》（见图 3-33）将人物肖像的形象、神态、气质刻画到了极致。他通过柔和的明暗对比和低饱和度的色彩变化来表现人物，长发、裙子、椅子及周围近处的景物使用较深的暖褐色，远处的田野、山川和天空使用了暖绿色和黄色。色彩微妙的深浅变化造成了空间的层层推进。这幅画可能使用了蛋彩画和油画结合的特殊技法。蛋彩画是一种古老的绘画技法，用蛋黄或蛋清作为媒介剂调和粉状的颜料绘制而成，波提切利的《维纳斯的诞生》就是一幅蛋彩画。一些学者认为《蒙娜丽莎》中那种浑厚丰富的晕染效果是蛋彩技法达不到的，因此，可能还使用了接近于后来的油画的材料和技法。这个发现又为这幅谜团重重的世界名作增添了一分神秘感。总体而言，在观看这幅画时，最先注意到的仍是画中人那神秘、优雅的神态和宁静、深远的风景，色彩只是一种造型的辅助，为人物和环境增添光彩。

文艺复兴晚期，威尼斯画派开始普遍绘制油画，色彩在绘画中发挥出新的作用。油画在威尼斯流行并非偶然，湛蓝的海水与东方商船绚烂的色彩交相辉映，使该地的画家对色彩特别敏感，加上威尼斯气候潮湿，不适合绘制湿壁画，从而使油画得到发展。油画与蛋彩画、湿壁画的最大区别在于媒介剂，油画通常使用亚麻油调和颜料，在经过处理的亚麻布或木板上绘制，其优越性在于能够保持颜料干后不变色，多种颜色调和后也不会变脏，能最充分地表现客观色彩的微妙差异，塑造更丰富、更立体、更具层次感的画面。威尼斯画派的代表人物提香在其《乌尔比诺的维纳斯》（参见图 2-43）中为我们营造了一个世俗空间。一位姿态优雅的年轻女性舒适地躺卧在白

色床榻上，犹如奥林匹斯山上的女神。她的身后是一个更深远的房间，窗外夕阳柔和的余晖犹如双手般轻轻地抚摸着少女的身体，为她雪白的皮肤蒙上了一层金色的光辉。床垫的宝石红与床单的冷白色形成了鲜明的对比，又与少女手中的鲜花和远处女仆的衣裙相互呼应，墙上有着瑰丽图案的挂毯是用上好的羊毛和金线织成的。整幅画面色彩饱满，营造出一种安宁、祥和又绚丽、华贵的气氛。在《天上的爱与人间的爱》（见图3-34）中，画家又"编造"了一个既梦幻又充满诗意的场景，一位女神和一位人间美女正在田园美景中亲切交谈。这幅画取材于希腊神话，人间美女正是美狄亚，而天上的女神就是维纳斯。美狄亚白里透红的皮肤在银灰蓝衣裙的映衬下，显得格外明艳动人，微微露出的红色衬裙犹如一团爱的火焰，与冷色的外衣形成了色彩冲突。裸露着身体的维纳斯披着一件大红色的外衣，热情而奔放，与矜持的美狄亚形成鲜明对比。在她们的中间，虎头虎脑的小爱神正在玩弄水池里的玫瑰花。他们身后是典型的意大利田园风光，枝叶繁茂的小树用很深的橄榄绿描绘，彩霞的余晖和翻滚的流云正笼罩在古堡、湖泊、教堂和田野上。提香高超的色彩技巧在画中体现得淋漓尽致，整个画面色调柔和却不失强烈，达到亦真亦幻的艺术效果。威尼斯画派的画家发现色彩与笔触对营造光线和氛围起着十分重要的作用，也为后世的画家带来了启示。

图3-34　天上的爱与人间的爱（提香）

埃尔·格列柯是西班牙文艺复兴的代表人物，也是一位充满幻想主义的画家。这幅《脱掉基督的外衣》（见图3-35）描绘了基督前往髑髅山行钉刑前的一幕。画面的中心被身着红袍的基督占据，他表情超然而坚毅，身后是叫嚣拥挤的人群，右侧穿绿衣的刽子手拉扯着绑缚耶稣的绳子，并企图窃取基督的红袍。基督的左侧是身着银色盔甲的西班牙贵族，正亲眼见证这关键的一幕。画面的右下方是另一个刽子手，他正在为十字架钻孔，左下角的圣母、约翰与抹大拉的玛丽亚正绝望地看着耶稣。这幅画在色彩运用上极为大胆，画面被分割成鲜艳的红色、黄色、蓝色、绿色块，尤其是极具视觉冲击力的鲜红色使基督的形象向我们扑面而来、夺人眼球。背景和贵族的盔甲呈现为冷灰色，所有人的皮肤也是用偏冷的灰色描绘的，这与意大利文艺复兴绘画偏爱的暖色调完全相反。加上清晰可辨的肆意挥洒的笔触和故意拉长的人体，发挥出画家超凡的想象力与激情，画面也因此充溢着神秘而强烈的宗教情感。这幅画的构图也打破了意大利绘画惯常的横带状结构，采用纵向分割画面，使得众多人物显得颇为拥

挤，加强了画面情节的紧张感和压迫感。也许他的这种叛逆与奇想太过于激进，之后200多年间几乎没有对后世的艺术产生影响，直到19世纪才被现代主义的画家重新发现和学习。

图 3-35　脱掉基督的外衣（格列柯）

三、光与色——17—18世纪绘画中的色彩

在17世纪的意大利，卡拉瓦乔开创的"酒窖光线"不仅增强了画面的体积感和空间感，也为油画奠定了基调。卡拉瓦乔在1593—1610年间活跃在意大利罗马、那不勒斯、马耳他和西西里，通常认为他属于巴洛克画派，但他本人反对巴洛克的矫饰主义。在16世纪末到17世纪初的几十年间，罗马致力于建造巨大的教堂和宏伟的宫殿，需要大量画作用以装饰。当时反宗教改革派的教堂在搜寻正统的宗教艺术以还击新教的威胁，而此前统治艺术界近一个世纪之久的样式主义 ① 不足以担此重任。卡拉瓦乔的绘画则非常适合。他带来了一种激进的自然主义观念，画面中兼具精确的观察和生动的表现。《圣马太蒙召》（见图3-36）是他为圣路易吉·迪·弗朗西斯教堂的肯塔瑞里

① 样式主义（Mannerism）：指16世纪初出现于意大利佛罗伦萨的一种艺术风格，文艺复兴的拥护者们认为样式主义代表了文艺复兴的衰落，一味模仿前代大师的形式而丧失了精神性。

礼拜堂绘制的装饰画合同中的一件，完成后立刻引起了轰动。画中场景被安排在一个地下室般的空间中，唯有一束光从右上方照射进来。画面右侧的人物处于暗色中，而左侧人物位于光线照射下，被光影分割成大小不一的色块。画家借用光线的亮与暗，把画面分为世俗与神圣两个空间，为画面注入了戏剧性的主题。整个画面笼罩在浓重而神秘的灰褐色调子中。这种灰褐色调子后来被俗称为"酱油色调"，也是古典油画的典型色调，并延续了几个世纪之久。

图 3-36　圣马太蒙召（卡拉瓦乔）

　　荷兰绘画巨匠伦勃朗的《杜普教授的解剖学课》（见图 3-37）就延续了这种基调，整幅画面以单纯的暗色作为背景，反衬出前景中的人物活动。这幅画创作于 1632 年，是当时阿姆斯特丹外科医生行会委托他创作的团体肖像画之一。画中的教授正在讲解解剖知识，而周围的人一边聚精会神地聆听，一边近距离观察着解剖样本——尸体。这具尸体仿佛是画面中的唯一光源，照亮了所有人的脸，突出了人物的面部表情的生动传神。这具发光的尸体仿佛是解剖学和科学的化身，也是整幅画的焦点所在。所有人都看向尸体，也同时被科学的"光芒"照亮。这种光线在现实生活中不可能出现，却被伦勃朗大胆地创造了出来，恰好展示出那个时代的人们对于科学的探求精神，而这种具有情节性的肖像画正是荷兰新兴资产阶级对绘画的新要求。在 17 世纪的荷兰还同时活跃着另一位现实主义大师——弗朗斯·哈尔斯。他主要从事肖像画，据说他习惯于不打底稿，直接在画布上肆意挥洒。很少有人能像他那样运用洒脱而准确的笔触和色彩来塑造形体，这无疑得益于画家异常敏锐的观察力。哈尔斯极为善于捕捉人物脸上的瞬间表情，笔下的人物总是形神兼备、生动活泼。《吉普赛女郎》（见图 3-38）

是他最受欢迎的作品。画家饱含激情地塑造了一位爽朗、奔放的女性形象。她披散着乌黑蓬松的长发，圆圆的脸上露出自信的微笑，脸颊上的一抹淡红色和敞开的领口衬托出她热烈的生命与活力。她裙子上的红色是画面中纯度最高的色块，与头上微微露出的红头绳相呼应，又与白色的上衣形成了好看的对比关系。她的身后是一整片灰色，白云蓝天依稀可辨，把主题人物衬托得更加突出。画家用流畅的笔触勾画出白色上衣褶皱的明暗变化，每一笔都既符合造型规律又符合色彩关系，还为画面增添了些许灵动之感和蓬勃之气，这就是他绘画的最精妙之处。哈尔斯对人民的形象抱有浓厚的兴趣，塑造了军官、富裕的中产者和社会底层人民的各种典型形象，使他的肖像画看起来更像是一幅风俗画。

图 3-37　杜普教授的解剖学课（伦勃朗）

图 3-38　吉普赛女郎（哈尔斯）

　　17 世纪是荷兰绘画的黄金时代，人们愿意购买油画用于装饰自己的居室和公共空间，油画成为"商品"进入市场，荷兰"小画派"就在这样的背景下应运而生。这些题材贴近生活、尺幅不大的油画非常符合市民阶层的口味。约翰内斯·维米尔是一位杰出的风俗画家，常常被归属于小画派，但他的绘画风格与其他人明显不同，尤其体现在色彩运用上的突出创新。从《倒牛奶的女仆》（见图 3-39）中可以看出他描绘光线和色彩的高超技法。首先映入眼帘的是一个明亮的厨房，一位女仆正在专心致志地做着家务。她身着接近于柠檬黄色的粗布上衣，而围裙是漂亮的宝石蓝，这对补色色块的并置一下子给我们的视觉带来了愉悦的刺激，并且在面包和桌布上延续。蓝色围裙底下是暖红色长裙，这种暖色与她手中的粗陶罐、脚边的炉子和墙上的草编篮的色彩形成呼应，也缓和了黄色与蓝色的冲突。除此之外是浅灰色的墙壁，从左边窗户照射进来的光线柔和地洒在女仆的脸上、身上，充满了整个房间。维米尔对自然光线的大胆使用，既保留了画中色彩的明朗和饱和度，又恰到好处地烘托出温馨、舒适、宁静而庄重的生活气息，充分展现了荷兰市民那种对洁净环境和优雅舒适气氛的喜好。维米尔特别喜欢使用蓝色和柠檬黄这对对比色，在《戴珍珠耳环的少女》《花边女工》等作品中都使用了这种色彩关系。《代尔夫特风景》（见图 3-40）是他仅有的两幅风景画中的一幅，描绘的是画家家乡德尔夫特街道的场景。这幅画用褐色、土黄、暖绿色等暖色调描绘出建筑和土地，与冷色的蓝天、白云、湖面做对比，带来一种舒畅、通

透、赏心悦目的视觉感受。维米尔的人物画和风景画打破了长期以来古典绘画的"酱油色调"，在画面里创造了独具特色的色彩结构。

图 3-39　倒牛奶的女仆（维米尔）　　　　图 3-40　代尔夫特的风景（维米尔）

在 17 世纪的佛兰德斯，由于大贵族的妥协导致的革命失败使这些地方没有像北方一样在尼德兰革命中获得独立，这可能是这里的画家没有像荷兰画家那样以自信高昂的心态热衷于描绘现实生活的原因。但佛兰德斯画家也人才辈出，他们的作品既反映出本国宫廷教会的审美趣味，也受到外来风格的影响，尤其源于意大利的巴洛克风格在这里得到充分发展。鲁本斯是巴洛克绘画最杰出的代表之一，他将华丽的巴洛克风格与尼德兰传统绘画相结合，形成了一种兼具鲜艳明亮的色彩、自由不羁的笔触、充满动感的构图和饱满生动的形象的新风格，《抢劫吕西普斯的女儿》（见图 3-41）就是这种风格的绝佳代表。这幅画表现的是希腊神话中宙斯与丽达所生的孪生兄弟合伙抢劫迈锡尼国王吕西普斯的两个女儿的故事。人和马几乎占据了画面的整个空间，少女因挣扎而扭曲的身体、受惊的马和男人的激烈动态组合交错，催生出画面的强烈动感。少女白皙中透着红润的皮肤是画中最亮的色块，与深红棕色和灰白色的烈马，以及黑褐色皮肤的壮汉交织在一起，显得色彩斑斓。鲁本斯故意通过加重男性盔甲和皮肤的颜色来加强色彩对比度，以突出这个戏剧性的瞬间。斗篷的红色和黄色穿插其中，起到活跃画面的作用。人物背后大面积的天空是冷静的蓝色，衬托出眼前激烈的一幕。鲁本斯实际上是借用了古老的抢婚主题来表现欢快的爱情和对生命力量的激赏。他认为要解放人性和天性就要先解放身体，这一理念体现在他的绘画中就是对色彩的解放。鲁本斯的绘画风格既符合新兴贵族的新的审美趣味，也是人文主义精神的进一步发展。同时期的著名画家安东尼·凡·代克曾是鲁本斯的助手，后来因为他出色的肖像画而在欧洲画坛上享有不小的声誉。他最著名的作品是他在做查理一世的宫廷画家期间创作的一系列宫廷人物肖像。和鲁本斯绘画中那种浓烈的色彩印象不同，他偏爱冷色，总是用一种偏冷的棕色来处理暗部，使其显得透明（见图 3-42）。他笔下的人物也因此略带忧郁，朴素而不失文雅，特别受英国人喜爱。现在还有一种棕色的油画颜料被

称为"凡代克棕"，就源于他画中常常使用的冷棕色，早期的摄影印刷作品也使用这种颜色。

图 3-41　抢劫吕西普斯的女儿（鲁本斯）

图 3-42　科内利斯凡德范的肖像（凡·代克）

　　在意大利的卡拉瓦乔主义和西班牙文学的影响下，17 世纪的西班牙绘画也开始强调表现时代和现实生活，这一时期产生了一种称为"波德格涅斯"的绘画风格。"波德格涅斯"原含有小酒馆、小饭店之意，而古典主义的理论家们瞧不起那些描绘下层人民生活的风俗画，于是以嘲弄的口吻把这类作品统称为"波德格涅斯"的绘画。这时期的西班牙画坛产生了何塞·德·里贝拉、弗郎西斯科·德·苏巴郎、迭戈·德·希尔瓦·委拉斯贵支、穆里略等一批代表人物，标志着西班牙美术的"黄金时期"。从委拉斯贵支的早期作品中可以明显看到卡拉瓦乔绘画的影子和"波德格涅斯"风格，尤其体现在利用强明暗对比的表现手法和一些特定题材上。他的《煮蛋老妇》《早餐》《卖水的人》描绘的都是普通的街头场面。在《卖水的人》（见图 3-43）中，一个年轻人正从衣衫褴褛的老汉手中接过一杯水，他身上的黑衣服融入了深色的背景中，只有明暗对比强烈的头部非常突出。老汉的手正抚摸着一个巨大的水罐，这个水罐也用强烈的明暗对比关系描绘，纹理的塑造也极为细致，仿佛和老人脸上的皱纹一样叙述着沧桑的岁月。这幅画没有使用过多的色彩，却在沉稳的色调之中反映出西班牙人民稳重、严肃的性格，朴实无华却极具魅力。画家对于这些不起眼的形象与器物的细腻描绘让我们看到了孕育于平凡之中的最真实的美。即使委拉斯贵支在成为宫廷画家以后，他的这种风格也没有消失。他总是用一种冷静的、批判的视角真实描绘上层人物，从不粉饰。在《教皇英诺森十世》（见图 3-44）中，画家大量地使用了深浅、冷暖、纯度不一的红色，烘托出强烈的宗教气息，在这种耀眼华丽的色彩包围之中，教皇的年迈与虚弱被反衬了出来。画家以非凡的技法、浓烈的色彩和细致入微的洞察，记录了最真实的教皇的形象，甚至因为没有对形象进行丝毫美化而遭到拒绝。

图 3-43　卖水的人（委拉斯贵支）　　　　　图 3-44　教皇英诺森十世（委拉斯贵支）

　　17 世纪的意大利、荷兰和西班牙画家多多少少对油画色彩表现进行了新的探索，在 18 世纪的法国，一种被称为"洛可可"的新风格进一步打开了色彩的大门。"洛可可"是法国路易十五统治时期的一种艺术和室内装饰风格（以凡尔赛宫为代表），是对路易十四时代庄重、豪华的古典主义风格的一种反叛，几乎主宰了 18 世纪的前半期。路易十五的情妇和私人秘书蓬巴杜夫人是洛可可风格的有力"赞助人"，她以文化保护人的身份左右着法国文艺的发展和宫廷的审美模式，美化妇女在这一时期成为压倒性的新风尚。洛可可绘画因此也致力于表现琐碎的宫廷生活，尤其是轻快、亲密的集会场景，有时也描绘美丽的田园风光，风格妩媚和煦。我们已经看过其代表人物华托的作品，他的这幅《舟发西苔岛》（见图 3-45）创作于 1717 年，题材取自当时流行的歌剧。西苔岛是希腊神话中爱神维纳斯的居住地，华托尽情地描绘了一众贵族男女正准备出发拜访那里的情景。画家将这场贵族的聚会放置在一个亦真亦幻的环境中，蔚蓝色的大海与天空和远山连为一体，前景是浓郁的暖绿色的树林和田野，点缀其间的是身着华丽绸缎衣裙的三姐妹和各自的恋人。人物的活动形成了一个流动的时间曲线，造成活泼喧嚣的人物与安谧寂静的风景之间的对比。金色的霞光普照大地，清楚地映现出这些醉生梦死的贵族男女；盘旋于人群队伍之上的小爱神仿佛正在召唤他们；远处待发的船帆点出了画面的主题。这幅画虽然描绘的是一幅充满诱惑与诗意的幻景，却真实地反映出当时法国宫廷贵族的生活趣味和心理要求，即对永恒之爱的追求和渴望。洛可可绘画的重要代表人物还有弗朗索瓦·布歇和让·奥诺雷·弗拉戈纳尔。布歇是一位将洛可可风格发挥到极致的画家，他和蓬巴杜夫人的审美情趣非常接近，为夫人画过多幅肖像。画中的蓬巴杜夫人穿着宝石般翠绿的皱褶裙，其上点缀着粉红色的繁缛镶边和花饰。夫人的皮肤是象牙白，两腮的红晕是当时最流行的妆容。她的身后是华丽的黄色帷幕和具有东方特色的沙发靠垫，将整幅画面的色彩纯度推向了极致。

帷幕之间有一面大镜子，反射出法国宫廷贵族极尽奢华的室内装饰，镜中景象用更深的色调描绘，将前景中的色彩衬托得更加强烈（见图 3-46）。弗拉戈纳尔的代表作《秋千》（见图 3-47）则描绘了一幅林间幽会的场景。在静谧的树林深处，一位穿着粉红色衣裙的少女正在荡秋千，不慎飞落了一只高跟鞋，躲在花丛中偷看的浪荡公子为献殷勤正急着去接落下的鞋子。画家特别巧妙地利用了绿色和粉红色的补色对比关系，粉红色衬托出少女的娇羞，而不同层次的深绿色树林则营造了幽静、神秘的气氛，两种色彩相映成趣、相得益彰。这幅画虽然和《蓬巴杜夫人》一样使用了红绿色彩关系，却传达出不一样的氛围。这是由红色和绿色微妙的色彩倾向差异造成的。洛可可绘画中的色彩总体上摆脱了沉重的酱油色基调，转而追求更为丰富、鲜艳的色彩审美趣味。

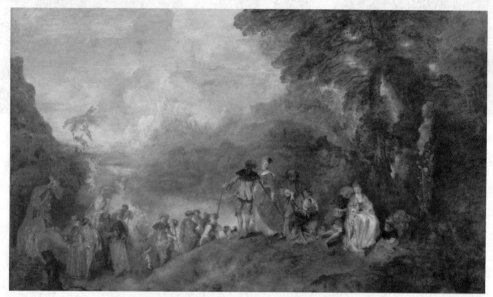

图 3-45　舟发西苔岛（华托）

图 3-46　蓬巴杜夫人（布歇）

图 3-47　秋千（弗拉戈纳尔）

四、通向色彩之路——19世纪绘画中的色彩

在19世纪的法国，新古典主义、浪漫主义和批判现实主义绘画大放异彩，而60、70年代异军突起的印象主义更将法国绘画的发展推向高潮，也为世界艺术带来了新的启示。新古典主义、浪漫主义和现实主义都具有革新意识，也表现在色彩的探索和运用上。例如，安格尔就是一位在色彩上有着独特品位的画家。在《布罗格利公主》（见图3-48）中，画家塑造了一位典雅、柔美的公主形象。安格尔显然把重点放在描绘公主的蓝色衣裙上，匀整的色彩如蓝宝石镶嵌般散发着明亮的光泽，与前方的明黄色椅背既有对比又非常和谐。他通过减弱明暗对比、加强外轮廓线来强调色块的完整性，创造出既有古典主义传统，又具有一种东方装饰主义平面色彩独特韵味的绘画样貌。浪漫主义绘画大师则展示出截然不同的色彩表现方式。《希奥岛的屠杀》（见图3-49）可以说是德拉克洛瓦将自由的笔触和奔放的色彩语言发挥到极致的杰作。这幅画创作于1824年。1822年土耳其人血洗掠夺了属于希腊版图的希奥岛，侵略者的暴行激怒了全欧洲的进步人士，也深深地激怒了德拉克洛瓦。他怀着巨大的同情，以鲜明有力的构思、动人心魄的形象和雄劲奔放的构图揭露了土耳其人的残暴罪行。画家几乎把全部精力都放在了色彩力度的强化上，依托豪放的大笔触和复杂动荡的构图渲染出令人悲悯和惊恐的场景，把这幕悲剧表现得淋漓尽致。这幅作品还代表浪漫主义与古典主义斗争的进一步尖锐，甚至被古典主义和学院派惊呼为"色彩的屠杀"。德拉克罗瓦到摩洛哥和阿尔及利亚旅行时还创作了许多充满异国风情的作品，在色彩上有意加强补色对比，《阿尔及尔妇女》（见图3-50）就是一幅用色彩和笔触交织而成的杰作。

图3-48　布罗格利公主（安格尔）

图 3-49　西奥岛的屠杀（德拉克洛瓦）　　　　图 3-50　阿尔及尔妇女（德拉克洛瓦）

1848—1870 年是法国现实主义艺术大放光彩的时期，现实主义在风景画方面的体现当属活跃于 19 世纪 30 至 40 年代的巴比松画派，因一批不满七月王朝统治和学院派绘画的画家陆续来到巴黎南郊约 50 km 处的一个村落——巴比松小镇作画而得名。这些画家厌倦都市生活，信奉"回归自然"，主张走出画室，在自然光下直接对景写生，再以写生稿为基础进行风景画创作。他们以写实的手法表现大自然的外貌，并致力于探索自然界的内在生命，力求在作品中表达出人对自然的真诚感受，从而以真实的自然风景画否定了学院派虚假的历史风景画及其创作程式。巴比松画家认为只有写生才能获得最真实新鲜的感受，而真实描绘变幻多端的、强烈的自然光线照射下的景物也使画面的色调变得明亮起来。查尔斯·弗朗索瓦·杜比尼是巴比松画派的代表人物，他的《瓦兹河上的落日》（见图 3-51）以分离、复加的大笔触"书写"了阳光明媚、春风拂煦的湖边美景。逆光中的田野和树木是深褐色，湖面在冷灰色中泛着微妙的暖色，远处布满天空的云彩仿佛是画面的主角，在落日余晖的照射下显现出层次丰富的明暗、冷暖变化，好像每一笔都是用不同颜色画成的。交错的笔触营造出空气的流动感和空间的深远感，这一切色彩如果不亲临大自然现场是观察不到的。

图 3-51　瓦兹河上的落日（杜比尼）

另一位巴比松画派的代表人物卡米耶·柯罗尤爱描绘朦胧的暮色与颤动光线下的森林。在他最著名的《蒙特芳丹的回忆》（见图 3-52）中，恬静、优美的湖面和天空呈现出珍珠般的银灰色，映衬着浓郁的绿褐色森林。画中场景仿佛笼罩在一片迷雾中，点缀其间的妇女的红裙与头巾是画面最响亮的"音符"。画家巧妙地利用色彩搭配关系营造出梦幻与现实相间的独特诗意。柯罗一生坚持边旅行边写生，他的足迹遍布法国、荷兰、英国和意大利。他在旅行中所作的风景画（见图 3-53）不同于《蒙特芳丹的回忆》那种具有古典主义风格的作品，更像是在大自然中直接写生得来的，构图显得自由随意，画上有时还露着底子，笔触也好似未经处理，可以看到笔刷涂抹和颜料堆积的痕迹。虽然看起来没有那么完美，但色彩关系更接近于眼睛观察到的真实样貌。柯罗十分热爱大自然，他曾说："艺术就是，当你画风景时，要先找到形，然后找到色，使色度之间很好地联系起来，这就叫作色彩。这也就是现实。但这一切要服从于你的感情。"这简短的几句话说明柯罗的风景画是在深入观察自然的基础上，动用了画家全部的情感画成的，代表了自然和人的情感的和谐。科罗的绘画在欧洲风景画发展史上是一座不朽的丰碑。

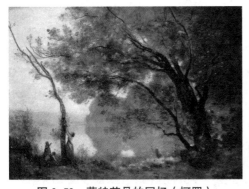

图 3-52　蒙特芳丹的回忆（柯罗）

图 3-53　罗马坎帕尼亚和克劳迪亚引水渠（柯罗）

比起巴比松的其他画家，米勒似乎对法国乡村的劳动场面更感兴趣。这幅奥赛博物馆的镇馆之宝——《拾穗者》（见图 3-54）是米勒在 1857 年创作的，描绘了农村秋季收获后，妇女从地里捡拾剩余麦穗的情景。画家选择了 3 个普通的农妇形象，用寻常的拾穗动作表现广大劳动人民的困苦和农民生活的艰辛。在米勒看来，脚踏实地劳动的农民本身就是美的，米勒只是把平凡生活中最能反映人物内心本质的一瞬间定格下来，拾穗虽然是很常见的动作，却在作者的画笔下得到了升华。[①] 从色彩构成上看，画中 3 位农妇的头巾分别用红、黄、蓝 3 种颜色来表现，最左边和最右边的农妇的裙子是纯度更低一些的蓝灰色，最左边妇女的上衣和最右边妇女的围裙倾向于黄色，而中间头戴红色头巾的妇女的护袖是更浅一些的同色系，这些色块之间的巧妙呼应使得头巾的红、黄、蓝三原色并不显得突兀，画面的整体始终笼罩在暖洋洋的黄色调中，既淳朴又庄重，代表着收获的喜悦和劳动的高尚。

① 《美术大观》编辑部.中国美术教育学术论丛：造型艺术卷 10 [M]，沈阳：辽宁美术出版社，2016：479.

第三章　色彩的魅力／

图 3-54　拾穗者（米勒）

曾有人这样描述巴比松："它就在枫丹白露森林里。这实在是块好地儿，当我们在高高的橡树下面，抽着烟斗，使用大量的矿物颜色画画时，你将看到它是怎样的美丽！"这种艺术主张和实践创作经验不但揭开了19世纪法国声势浩大的现实主义美术运动的序幕，也为印象主义的到来铺平了道路。

在这一部分的学习之后，请同学们完成"色彩分析"课题，通过分析经典作品中的色彩构成，深入地体验绘画艺术的色彩之美。

色彩研究练习三
色彩分析

五、印象主义的色彩革命

在19世纪后半叶，先后出现的印象主义、新印象主义和后印象主义以崭新的面貌向陈陈相因的传统艺术发起了挑战，从色彩上颠覆了传统绘画的基调，彻底改变了色彩在绘画中的地位，也孕育着20世纪现代主义艺术的诞生。

色彩的历史——
印象主义的色彩革命

（一）印象主义的贡献

印象主义绘画因其明快的色彩和轻松的题材广为流传，印象主义画家们对绘画中色彩的可能性的探索和贡献主要表现在以下几个方面。

1. 用色彩的冷暖造型

印象主义画家吸收了巴比松画派写实观念的影响，在现代光学理论的启发下，主张将画室移到室外，根据眼睛观察和直接感受描绘与研究外光条件下的色彩变化。最

典型的印象主义画家克劳德·莫奈尤善于观察和表现阳光、空气对色彩造成的微妙影响，捕捉光与色的瞬间印象。他用纯粹的色彩造型，而不仅仅是明暗关系，在画面中追求单纯的色彩关系之美。前面已经分析过，他的《喜鹊》（参见图3-24）是用透明的蓝灰色和暖白色来描绘阳光照射下的雪地的明暗变化，他发现了物体的暗部色彩并不是古典主义绘画中单一的灰褐色，赋予了暗部更丰富的色彩。雪地不再是单一的白色，而是有着丰富而细腻的冷暖变化的色彩。色彩不再是造型的附属之物，而是造型的关键元素。这一发现彻底改变了延续了几个世纪之久的"酱油色调"，掀开了色彩的"屋顶"。

2. 拓展了色彩的领域

印象主义画家还发现了不同气候、不同时间室外光线的不同变化对色彩产生的一系列影响，他们通过对同一处景物的反复观察和描绘，探索色彩的无限可能。在《鲁昂大教堂》（见图3-55）系列作品中，莫奈似乎不在乎教堂宏伟绝伦的和美轮美奂的表面装饰细节，而是将兴趣点放在一天中不同时刻的阳光对建筑表面色彩产生的影响及其变化上。为了快速捕捉光线变化，他常常同时在数块画布上作画。在清爽的早晨，教堂笼罩在淡蓝色的薄雾中，只有初升太阳的微弱光线将教堂西门的东面染上了一抹淡淡的粉橘色。在夕阳的照射下，教堂呈现耀眼的黄色，而阴影处则是普蓝和深赭色交织的冷灰色。在不同光照条件下，教堂时而是炽热的红色，时而是梦幻般的紫色，时而是明艳的黄色，时而是美妙的淡蓝色……没有一幅画的亮部或暗部色彩是重复的，创造出数不清的色彩和丰富多样的色彩关系。莫奈用近乎科学实验般的精神追踪着阳光的踪迹，捕捉光与色的无穷变幻，从而拓展了色彩的领域。

图 3-55　鲁昂大教堂（莫奈）

3. 笔触与气氛的营造

由于需要快速捕捉光与色的印象，印象派的画家往往将调和好的颜色直接涂抹在画布上，这种"直接画法"不可能像古典主义油画的多遍罩染技术那样保持画面的平整和光洁，往往留有笔触的痕迹，而正是因为这些生动的痕迹才使得印象主义绘画的色彩强度得以更好地发挥，甚至还能传达出特定的氛围、情绪和美感。印象主义的得名之作《日出·印象》（见图3-56）创作于1872年，莫奈捕捉了清晨太阳在塞纳河上刚刚升起的一个瞬间。因为太阳升起的时间十分短暂，因此，画家只能奋笔疾书，而这些自由松散的笔触恰巧表现出河面的波光粼粼，让人联想到中国草书的酣畅淋漓，或写意绘画的临机应变、气韵生动。这种一笔一色、笔中含情的画法已经超出了技法

的范畴，是感受的真实流露。虽然画面里没有一个物象被塑造得饱满清晰，也打破了古典主义的写实法则，却展示出另一种"真实"。这是印象主义认为的真实，这不是依据旧有经验和概念的真实，而是基于当下观察和感受的真实。

图 3-56　日出·印象（莫奈）

（二）新印象主义的色彩实验

在印象主义开拓的道路之上，一些画家开始尝试利用光学科学的原理来指导实践，由此发展出了新印象主义。谢佛勒的《色彩的并存对比法则》中有关色彩混合的理论给新印象主义带来了启示，他认为"自然科学试验的成果表明，在光的照耀下，一切物象的色彩是分割的色彩，把不同的、纯色彩的点和块不经调混地并列在一起，颜色的彩度的亮度可以获得最鲜明的效果，而中间色则是在观赏者眼中的视觉调绘中形成的。"新印象主义的发起者是修拉，他直接将这个色彩理论应用于他的绘画，他的《大碗岛的星期天下午》（参见图 2-49）完全是用未经调和的颜料色点组合而成的，离近一看，所有的线条、体积和色彩都是虚的，只不过是点状的颜料的组合结构，离远一些观赏，形象和空间才自然显现。

为了保留色彩的鲜艳度，新印象主义在追求绘画中光和色的表现上有了进一步的发展，虽然在技法上对印象主义有一定的延续，但在某种意义上是对印象主义的基于经验写实的反驳，仿佛又将古典主义的理性精神灌注于艺术之中。自印象派和新印象派开始，色彩在绘画中的地位愈发重要，甚至成为绘画的主角。

（三）后印象主义的主张

被称作后印象主义的画家有凡·高、高更、塞尚、劳特累克、波纳尔等，他们一方面延续印象主义所开拓的道路继续探索，另一方面不满足于印象主义的规则，从各自不同的角度向印象主义发起挑战，主要体现在色彩的大胆使用上。

凡·高喜欢用对比反差强烈的色块来安排画面，几乎采用平涂手法，将色彩的强度与表现力推到了极致，深深地影响了 20 世纪的野兽主义和表现主义绘画。具体而

言，他的色彩表现特点主要有以下几个方面：第一，受到印象派画家毕沙罗、修拉等色彩技法的影响，摒弃了绘画初期暗浊、沉重的色彩，开始采用一些高明度、高纯度的色彩，创造出一种光亮明快的夸张色调和装饰美感。在所有色彩之中，凡·高最偏爱黄色，简单明了的黄色还象征着太阳和大地，代表着光明和希望。这幅《向日葵》（见图 3-57）是他几幅同题材绘画中的一幅，画面以大面积的中黄作为主要基调，再配以土黄色、柠檬黄、橘黄等，背景是接近于平涂的鲜亮的绿色，使画面产生一种璀璨炫目的视觉效果，也表现出画家对美好生活的向往。第二，使用了大色块的并置与对比这一表现手法。凡·高画作中的色彩常常是大块的且较平整，这与他临摹和借鉴了大批东方的浮世绘绘画有关。他在写给他弟弟提奥的信中提到过《凡·高在阿尔勒的卧室》（见图 3-58）："画面中的色彩是多么单纯，整间卧室的氛围显得多么愉快轻松。就像从日本版画上所看到的一样，没有任何阴影，全部都是用平面的色彩描绘。"这样的手法既简化概括，又增添了颜料的厚重感和色彩的鲜艳度。第三，用笔触形成的肌理表现出色彩的不同质地。笔触与色彩息息相关，在任何材料的绘画中，材料本身的笔触或肌理都会对画面造成影响。莫奈在描绘睡莲时用轻松、自由的笔触表现出光线和空气的流动感，毕沙罗则喜欢用点状、密集的笔触描绘巴黎雨中的街景，造成湿润、忧郁的视觉效果。凡·高也是一位十分注重笔触运用的画家，在《星空》这幅画中，长长的线条般的笔触流动着、旋转着，密集的、不同方向的笔触表现出星夜迷幻而令人沉醉的天空（见图 3-59）。因此，笔触能够改变色彩被看见的样子，同样的色彩用不同的笔触加以表现，会带来不同的视觉感受。

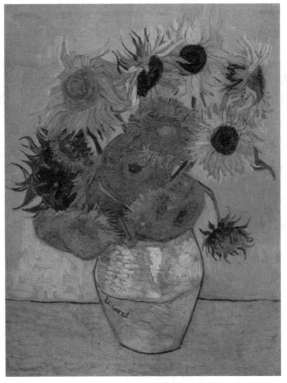

图 3-57　向日葵（凡·高）

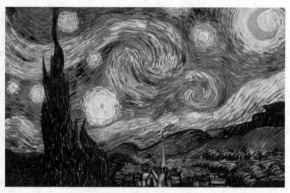

图 3-58　凡·高在阿尔勒的卧室（凡·高）　　　　图 3-59　星空（凡·高）

高更的绘画灵感来自西印度群岛马提尼岛上的热带风光。他的作品在形式和色彩上都做了进一步简化，以此来传达纯粹的感受，具有一种象征意味。他也用纯度较高的颜色大胆平涂，用线条来分割色彩的区域，从而放弃了传统的以光影和明暗区分色彩的方式。在他的绘画作品（见图 3-60）中，看不到相近的调和色，而是纯色的对比，使画面具有强烈的视觉冲击力和美妙的装饰效果。大家还记得原始、古代时期艺术的色彩特点吗？高更的色彩仿佛回到了最初阶段，充满了原始的单纯与狂热。塞尚则反对印象派因迷恋外光影响下物体表面的色彩变化而破坏了物体的实体结构。在静物画（见图 3-61）中，他用小而扁平的笔触和色彩的冷暖关系来描绘被概括成几何形的物象的体积，形成了画面中的色彩团块。这种微妙的对形体和色彩的平面化概括并没有失掉画面的厚重感，反而使形体变得更加结实、耐看。这位伟大的造型开拓者也是色彩的"工程师"，这得益于他明察秋毫的观察和极为敏捷的思绪。

图 3-60　塔希提少女（高更）　　　　　图 3-61　静物（塞尚）

我们已经看过图卢兹·劳特累克用线条捕捉的巴黎蒙马特地区豪放不羁的艺术家和表演者的生活，他也是一位出色的色彩画家。在《红磨坊的舞会》（见图 3-62）中，劳特累克用夸张的、略带漫画式的讽刺造型描绘了一群男男女女纵情玩耍的场景。蓝绿色构成了画面的主色调，其间穿着鲜艳的玫瑰色裙子的半身女子显得鲜明突出，画面中心是一对翩翩起舞的男女。女人高高地提起长裙扭摆着身体，而对面的绅士也在和着节拍欢快地跳动着。疯狂的动作与呆板的表情形成了有趣的对比，在疯狂和放荡

中寻找精神的麻木与舒展。画面的色彩为这个荒谬的场面更增添了一抹迷幻的气氛，绿色、红色、玫瑰色和深深的冷灰色交织，以及星星点点点缀其间的昏暗的黄色，带来辛酸晦涩的共鸣，把整个场面带入了一片虚幻的境界。除了鲜明活跃的色彩外，画家还运用充满流动感的线条和笔触增强了人物的动势，色彩、线条和笔触的交织是劳特累克的画面具有强烈表现力的秘密。

图 3-62　红磨坊的舞会（劳特累克）

　　被誉为 20 世纪最伟大的色彩画家之一的波纳尔是"纳比派"的代表画家。纳比派画家大多反对印象主义，喜欢用强烈的带有装饰性的色彩和扭曲的造型来表现光线的氛围和情感。波纳尔从不简单地描摹自然，而是主观地对色彩和光线进行处理，他笔下的色彩有着闪烁的微妙关系，美轮美奂。在《背光中的模特》（见图 3-63）中，他用最敏锐的视线捕捉到最美的室内光，在逆光中的美丽裸女呈现出稳重的暖灰色，与之相对的是洗手台、墙面和大盆共同构成了微妙的冷灰色块，这两个色块几乎没有明度的差异，只有冷暖变化。洒满阳光的窗户上的蕾丝窗帘、它右边贴着漂亮壁纸的墙面和铺着玫瑰色图案的沙发都是用颤动的、密集的色彩笔触描绘的，五彩斑斓，令人目不暇接。在波纳尔的画中，我们看不到结实的形体，却感受到了光线和色彩之美。这是一种纯粹的美的感受，而不是依托于故事、情节或形象。自印象主义以来，色彩不再是造型的附庸之物，各种各样的色彩关系反而构成了绘画的主体。

图 3-63　背光中的模特（波纳尔）

六、自由的色彩——现代主义艺术中的色彩

现代主义绘画打破了传统的创作规律，一方面醉心于主观世界的抒发，另一方面追求平面、抽象的形式语言，而色彩成为纯粹形式语言和精神涵义的象征，在一些特定流派中具有独特的意义。

色彩的历史——现代主义绘画中的色彩

（一）主观的色彩

野兽主义画家延续着凡·高、高更开拓的道路，热衷于用艳丽、纯粹的色彩来表达情感。马蒂斯的《生活的欢乐》（见图 3-64）典型地体现出野兽主义绘画的特质。画中描绘的是画家记忆中的柯里欧尔附近森林中的景色，让人联想到神秘的阿卡迪亚乐土。最远处蔚蓝的大海形成一抹冷静的直线，明黄色的海滩上三三两两地点缀着姿态各异的人，粉红色的裸体和起伏的曲线与大海形成了鲜明对比。平涂的色彩、扭曲的线条、富于稚趣的人物造型，以及画中主题都显示出后印象主义的影响，像一块用不同色彩拼接成的挂毯。马蒂斯曾把绘画比作安乐椅，是供人消遣和赏心悦目的东西，就像这幅画那样，表现出一种和谐、纯粹而又宁静的美。以马蒂斯为首的野兽主义画家不是直接描绘大自然中的色彩，而是加以主观处理，使画面中的色彩摆脱了物象固有的色彩的束缚。色彩从此不再依附于自然形态，而拥有属于自己的品格和特征。

图 3-64　生活的欢乐（马蒂斯）

（二）心理的色彩

在野兽主义的影响下，表现主义也反对对客观现实的机械模仿，主张表现人的主观情感和内在精神的美。相较于野兽主义，表现主义画家笔下的色彩并不唯美，却显得更加自由，毫无禁忌。在一些画作中，色彩甚至显得狂乱、毫无章法，而这正是在社会不平等和人类灾难之中挣扎的"人"的写照。表现主义的主要活动基地在德国。直接对其产生影响的画家是挪威的蒙克。他耳熟能详的代表作《呐喊》中已经出现强烈的表现主义因素。这幅画（见图 3-65）是 4 个版本中的一幅，也是最具视觉感染力的一幅。血红的天空像一个怪物张开的血盆大口，仿佛正要吞噬这个世界。画面中央捂着耳朵的人因紧张和恐惧而扭曲，像是一具骷髅或是一个鬼魂，令人毛骨悚然。远去的行人和飘荡在深蓝色水面上的两只小船更渲染出荒寂和孤独之感。大面积的红色、蓝色和黄色及绿色、黑色的交织并没有传达出马蒂斯绘画中的那种和谐与宁静，却是一个被内心深处的极度恐惧所征服的人的心灵写照。

德国表现主义先后在德累斯顿、慕尼黑成立了桥社、青骑士社和新客观社 3 个社团。代表人物有基希纳、弗兰茨·马尔克、康定斯基、马克斯·贝克曼等。马尔克的《蓝马》（见图 3-66）是他一系列动物画中最重要的一幅，画家用鲜艳、单纯的色彩和简洁而富有张力的造型营造出了一个感人的景象。用纯度很高的蓝色描绘的马占据了画面前景的大部分空间，它们低着头、弓着背，像裸露在森林中的石头一样沉静、祥和，与红色的弧形山丘、飘动的彩色云彩及绿色的枝叶融为一体。蓝色在红、黄、绿的簇拥下显得高贵、沉静而又生机勃勃。马尔克画里的色彩具有特别的象征意义，他认为蓝色代表男性气概，坚强而充满活力；而黄色具有女性气质，宁静而温和；绿色是二者的协调；红色是沉重和暴力的象征。这 4 种颜色在《蓝马》中有机地分布着，折射出他对世界精神实质的感悟和理解。这与康定斯基的色彩观点也有相似之处。康定斯基认为，在敏感的心灵那里，色彩能发挥出更深刻更动人的感染力。由此我们获

得观看色彩的第二种体验，即色彩的心理效应。[1]他说："色彩可以是冷的，也可以是暖的，在任何色彩中也找不到在红色中所见到的那种强烈的热力，黄色能够表现出凶暴和狂乱的疯狂"。[2]色彩除了能给人留下其本身的物理印象以外，还具有了某种心理效应。在现代主义绘画里，色彩不仅是特定的绘画语言，还是表达情感的重要手段。主观的、感性的色彩表达也是现代主义绘画的主要特征。

图 3-65　呐喊（蒙克）　　　　　　　　　图 3-66　蓝马（马尔克）

（三）抽象绘画中的色彩

　　康定斯基与马尔克共同组建了青骑士社，却分别探索不同的绘画之路。康定斯基吸取了野兽派的色彩组织特点，赋予色彩以与音乐相类似的性质，如"构图""即兴""抒情"等。在他的抽象作品里只有色点、色彩线条和色块，它们有时颤动、旋转，有时交错、飞溅，有时互相冲突，有时急速运动，生动而变幻。就像《黄色－红色－蓝色》（见图 3-67）那样，是不同大小形状的红色块，不同纯度、倾向的蓝色块和黄色块，以及黑色、紫色、灰色、绿色的自由组合。康定斯基认为色彩和形式是不可分割的，尤其色彩不能独立存在，它必定会受轮廓限制，形式作为客观条件会影响到作为主观条件的色彩。因此，形状与色彩之间有着必然的关系，黄色的三角形、蓝色的圆形、绿色的四边形……，所有这些都可以是不同活动实体，有着不同的精神价值。[3]色彩与形式的组合和视觉效果数不胜数、妙趣横生，而他的绘画正是色彩与形式组合的可能性的持续探索。这些探索在后来成了抽象表现主义的新课题，即：艺术家的意图，要通过线条和色彩、空间和运动，不要参照可见自然的任何东西，来表明一种精神上的反应或决断。荷兰风格派代表人物蒙德里安的抽象作品也有着极为独特的色彩章法，他偏爱使用单纯的红、黄、蓝三原色和黑、白，并将其构筑在横线和竖线垂直交叉的画面上。与康定斯基类似，蒙德里安认为艺术应从根本上脱离自然的、外在的形式，以抽象来追求一种精神世界的统一。《百老汇的爵士乐》（见图 3-68）是他移居纽约时受到纽约生活的影响创作的作品，他企图用几何结构来展现爵士乐的欢

① 康定斯基.艺术中的精神［M］.余敏玲，译.重庆：重庆大学出版社，2011：70.

② 刘农.现代主义艺术中的色彩表现特点［J］.西南大学学报（社会科学版），2011，37（2）：188-189.

③ 同①：70-75.

快节奏。这幅画里的直线是明亮的黄色带，其上排布着大大小小、断断续续的彩色矩形，它们跳跃着、颤动着，营造出节奏的变换和频率的震动。在构成主义那里，马列维奇也在探索运用方形、三角形和圆形等单纯色块的组合构成画面。在马列维奇看来，一个方形或一种颜色本身就具有一种独特的表现性和个性，而这种探索最终以最纯粹的黑色和白色终结。《白上白》（参见图1-65）中那个白底上的白方块微弱到难以分辨，它仿佛没有边界，消失在更为广阔的白色中。这一标志着至上主义终极性的作品看似彻底抛弃了色彩的要素，却深刻地挖掘出色彩的精神表征，那难以用肉眼辨别的白色可能只能用心灵体察。

图 3-67　黄色－红色－蓝色（康定斯基）

图 3-68　百老汇的爵士乐（蒙德里安）

　　发展于20世纪40年代中期的纽约抽象表现主义绘画同时吸收了抽象形式和表现主义画家的情感价值取向，创造出多样的绘画风格。这些作品往往画风大胆粗犷、尺幅巨大，而色彩也表现出更多的可能性。杰克逊·波洛克的"行动绘画"是用棍子或笔尖浸入盛着颜料的罐子中，然后凭着直觉把颜色滴到或甩到铺在地上的画布上，留下纵横交错的颜料挥洒痕迹。这些痕迹正是他作画时身体运动轨迹的记录，而我们所看到的就是他创造这些色彩痕迹的过程。这种追求随机和偶然的观念可以上溯到达达

主义，又与中国的写意大泼墨画殊途同归。《第1号（薰衣草之雾）》（见图3-69）是他的第一件行动绘画实验作品。淡紫色、银灰色、黑色、白色的颜料纠缠在一起，凌乱、混沌、毫无秩序，犹如一团迷雾。在脱去了形体、空间、形象和规则的重重外衣之后，色彩本质的"物质性"被重新展现出来。20世纪下半叶美国最重要的艺术批评家克莱门特·格林伯格是波洛克最早的支持者，他认为：抽象的、不带任何叙事性的平面绘画是最现代的。他坚信现代绘画要拥抱画布媒介的二维性，而不要像具象艺术那样，通过制造视觉假象来尝试颠覆它。他进一步提出，任何对外部世界的影射，都会阻碍形式和色彩发挥其对观者情绪与心理的影响。而波洛克标志性的行动绘画也成为格林伯格艺术理论的最佳体现。

图3-69　第1号（薰衣草之雾）（波洛克）

　　海伦·弗兰肯特尔也是美国战后抽象艺术的先驱，创造了一种自称为"渗透染色"的画法，她用松脂稀释的颜料直接大块泼洒在画布上，使颜料浸入画布纤维。这样就使得画和画布保持在了同一个平面上，即色彩在画布中，而非在画布上。她最著名的作品是1952年创作的《山与海》（见图3-70），这幅作品改变了抽象表现主义绘画的发展轨迹。格林伯格把她的绘画和使用与之相似的手法的绘画放在一起，提出了"色域绘画"的概念。马克·罗斯科就是色域绘画的代表人物，他的作品在抽象表现主义绘画中最具色彩特质。1947年左右，马克·罗斯科形成了自己的独特风格，即用矩形的、各不相同的大色块平行排列在垂直构图的画面上，色彩之间的相互作用形成了一种温和而又有节奏的脉动感。色块的边缘总是模糊不清，它们的空间位置也因此模棱两可，忽远忽近，不可捉摸，就像悬浮在画布之上。他的画幅巨大，超出了人的视线范围，当观者在他的画前驻足观看时，会产生一种宁静沉思的效果（见图3-71）。这些色块看似平静，却包含着画家的深刻感情。正如画家自己所说："我不是一个抽象艺术家，我对于色彩或形或任何东西的关系没有兴趣，我的兴趣只在于表达人类基本感情悲剧、沉迷、厄运，等等。很多人在我的画前面崩溃、哭泣，这个事实说明我能传达这些基本的人类感情，在我的画前面哭泣的人具有和我在作画时一样的宗教经验。"

抽象表现主义是第一个由美国兴起的艺术运动，也是二战之后西方艺术的第一个重要的运动，自此之后的一段时期里，西方现代艺术的中心从巴黎转移到了纽约。这既是战后漫长风格实验的开端，也标志着一个新时代的到来。

图 3-70　山与海（弗兰肯特尔）

图 3-71　白色中心：玫瑰色上的黄色、粉色和薰衣草色（罗斯科）

从原始到现代，色彩经历了漫长的发展旅途。在今天，色彩已是视觉艺术各个领域中不容忽视的元素，对色彩可能性的探索还在不断推进。在观摩了这么多色彩表达的经典案例之后，请同学们完成第 4 个色彩研究课题——"色彩表述"，大胆地用色彩来传达情感、表达观念，讲述属于自己的故事吧！

色彩研究练习四
色彩表述

实践课题 色彩研究

一、色彩采集

（一）训练内容

从生活中采集足够多的色彩材料。

（二）训练目的

通过采集生活中的色彩材料，打开发现色彩的眼睛，改变简单、概念的色彩认知习惯，发现色彩的丰富性，为后期研究课题打下基础。

（三）具体要求

1. 步骤

（1）发现生活中的色彩，并寻找色彩材料。

（2）将找到的色纸材料，如印刷品、旧书报、旧衣物、废弃纸箱、包装袋等，进行裁切和保存。

（3）将找到的色彩材料进行分类，分类的方式有：① 按照色相分类；② 按照明度分类；③ 按照纯度分类。

2. 要求

（1）需要收集尽可能多种类的色彩材料，如红色、黄色、蓝色、绿色、橙色、紫色、灰色、白色、黑色……

（2）每一种色彩材料要收集尽可能多的层次，如红色，需要收集不同纯度、明度、冷暖的红色，建议不少于 8 个。

（3）为更好地将色彩材料用于后续实践，每一个色彩材料的面积不宜过小。

（4）绝对不可使用现成的色纸。

3. 成果

本课题的一整套成果包括：不少于 50 个颜色的色彩材料。

（四）参考案例

二、色彩感知

色彩感知

（一）训练内容

用采集到的色彩材料，以拼贴的方法形成不同颜色的 4 个单色块。

（二）训练目的

在形成色块的过程中，充分感知和理解色域的宽广和色阶的微妙，并深入观察和体会同一种颜色由于材质不同而产生的微妙差异。

（三）具体要求

1. 步骤

（1）选择 4 种类别的颜色。

（2）在 15 cm × 15 cm 的正方形内（在素描纸上）设计平面布局结构，可描绘草图。

（3）将找到的色彩材料，按照喜欢的方式拼贴在正方形内，也可以对已有材料进行加工处理后再拼贴。

2. 要求

（1）自行选择 4 个种类的颜色，拼贴 4 个单色块，例如，红色、黄色、蓝色、绿色为一组，或蓝色、橙色、黄色、紫色为一组，或红色、灰色、黑色、棕色为一组，或紫色、黄色、灰色、白色为一组……自由组合。

（2）每一个色块要求使用不少于 6 种颜色。

（3）可以自行设计色块内的平面布局结构，建议尽量抽象、简洁。

（4）每个色块不小于 10 cm × 10 cm。

3. 成果

本课题的一整套成果包括：不同颜色的 4 个单色块。

（四）参考案例

作者：郭古娜（2018 级） 　　作者：王梦琴（2018 级）

名称：色彩感知——橙色　　　名称：色彩感知——橙色

材料：综合材料　　　　　　　材料：综合材料

老师点评：

　　我们看到两位同学都选择拼贴橙色块，却得到了不同的结果。左边的同学选择了有趣的具象形象——树。她的灵感可能来自深秋时节校园里的银杏树，她被树叶那丰富多彩的黄色吸引，于是创作了这样一幅作品。她把收集到的黄色的纸揉捏成小纸团，模拟树叶的饱满。背景用类似马赛克的方式拼贴出来，并没有保留底子的白色，这是一个好的做法。请大家注意，在做任何一个颜色的色块拼贴时，都不应该在正方形中留有底子（素描纸）的白色，除非你做的是白色的色块。总之，这个作业充满了丰富的色彩和微妙的细节。右边这件作品也选择了略带具象的方式分割画面，她眼中的橙色与左边的作品相比显得更暖，更接近于红色。这说明，即使面对同一个颜色，每个同学的认知是不一样的，也说明色彩的边界是不确定的。请同学们大胆地打破对色彩的习惯认知或概念认知，从自己的感受出发，发现丰富而微妙的色彩，构建自己的色彩世界。

作者：王昕睿（2018级）
名称：色彩感知——黄色
材料：综合材料

作者：杜雨青（2018级）
名称：色彩感知——黄色
材料：综合材料

老师点评：

　　这两件黄色块拼贴作品都很好地对材料进行了再加工，使原本的单一色彩材料变得更丰富。尤其在右边的那件作品中，这个同学为了更好地模仿凡·高《星空》画作中树的质感而使用了刮擦的手法，让光滑的印刷品表面有了粗糙的褶皱。左边的这件作品出现了一个刚才提到的小问题，即保留了底子的白色。大面积的白色冲淡了黄色的印象，也不符合作业的要求和标准。除此之外，他对黄色的丰富性的理解和使用是非常好的。

作者：董芳彤（2020 级）
名称：色彩感知——红色
材料：综合材料

作者：蒋子凌（2020 级）
名称：色彩感知——红色
材料：综合材料

老师点评：

　　左边的这件红色的拼贴作品是较标准的作业，从她的红色块中，我们可以看见不同明度、纯度、冷暖和色彩倾向的红色，十分丰富。右边的同学不仅使用了不同色彩和肌理的材料，还对这些材料作了进一步加工处理，主要是折叠，而不同的排列方向也带来了更加丰富的视觉效果。不同肌理会使同一种颜色呈现出不同的样貌，使原来的颜色产生变化。希望同学们多多尝试将手中的材料进行各种各样的处理，达到"一加一大于二"的视觉效果。

作者：曹昱雯（2020 级）　　　　　作者：毛姝颖（2020 级）
名称：色彩感知——绿色　　　　　名称：色彩感知——绿色
材料：综合材料　　　　　　　　　材料：综合材料

老师点评：

　　绿色是一个丰富的色彩世界，这两位同学就选择了绿色作为研究对象。绿色在色轮上处于蓝色和黄色之间，从这两位同学的作业中，我们可以看到不同的绿色倾向，左边那幅更倾向于蓝色，而右边那幅更倾向于黄色。进一步说明了色彩的边界有时是非常模糊的。

作者：唐中博（2020 级）　　　　　作者：白明松（2018 级）
名称：色彩感知——蓝色　　　　　名称：色彩感知——灰色
材料：综合材料　　　　　　　　　材料：综合材料

老师点评：

　　左边这幅蓝色块拼贴采用了非常有意思的"编织"法来形成抽象画面。现代杂志和宣传海报材料经过这种天然的处理形成了巧妙的对比，具有一种亲切感和原始性。右边的灰色块拼贴作品没有局限于黑色和白色相加形成的灰色，而是发现了灰色领域的宽广。冷的灰、暖的灰、深的灰、浅的灰构成了既丰富又和谐的色块。他处理材料时没有用剪刀，而是用手撕的有机的方式，增添了一种古朴的韵味。他将颜色材料看似随意地组合在一起，形成了非常有趣的抽象画面。

作者：单乐（2018 级） 作者：钱楠（2018 级）
名称：色彩感知——黑色 名称：色彩感知——白色
材料：综合材料 材料：综合材料

老师点评：

 这两位同学分别选取了黑色和白色作为研究对象。从他们的作品中我们可以看出黑色的千差万别和白色的微妙差异。当我们真正深入地去观察这些颜色时会发现它们是那么的丰富。左边那件黑色的作品巧妙地利用了印刷品上图像本身的肌理，这些具体的形象经过拆解和重构变得抽象而迷离，充满了神秘感。选择做白色的同学非常勇敢，因为白色是最难分辨的颜色。建议大家将不同的白色材料，如书、笔记本、打印纸、报纸等放在一起比较着观察，就会发现所谓的"白纸"也是不一样的白。

三、色彩分析

（一）训练内容

 经典作品的色彩构成研究。选择 1 幅喜欢的绘画作品，根据作品原有的色块排列关系，对其进行分析和概括，并以拼贴的方式呈现出来。

（二）训练目的

 在分析经典作品的色彩构成过程中，深入体会和理解大师作品中的色彩魅力，同时建立起色块意识，明白色彩在绘画作品中的组织原理。

（三）具体要求

1. 步骤

（1）挑选 1 幅经典绘画作品，在素描纸上勾勒基本的外轮廓线。

（2）观摩分析经典作品的色彩结构，并对其进行简单的概括。

（3）选取尽量接近的色彩材料，拼贴在概括后的色块内。

2. 要求

（1）分析概括后，要求使用不超过 6 种颜色进行拼贴。

（2）不用过分纠结色彩材料与原画中的色彩是否完全相同，将注意力放在色彩关系上。

（3）建议活用黑、白、灰平面构成知识与经验。

（4）作品尺寸不小于 32 开。

3. 成果

本课题的一整套成果包括：经典作品的色彩构成分析作品 1 幅。

（四）参考案例

作者：潘莹镜（2017 级）
名称：色彩分析——秋千
材料：综合材料

作者：王千千（2018 级）
名称：色彩分析——抢劫吕西普斯的女儿
材料：综合材料

老师点评：

　　左边的同学选择了弗拉戈纳尔的《秋千》作为研究对象，她发现了色彩的"表情"，用印有粉色的水蜜桃图像的色纸还原了原画中少女的粉色裙底，极为巧妙地传达出原画的意境和趣味，背景绿色的层次也非常丰富，就像原作中的密林一般，是一幅非常值得大家借鉴的作品。右边的同学选择了鲁本斯的《抢劫吕西普斯的女儿》来研究，她用橘红色的色纸来突出少女的躯体，而周围的形象全都概括为黑色、灰色或白色。从她的作品中可以看出这位同学对第二章知识掌握得非常到位，在这一章的研究中才能够活学活用。

作者：张启阳（2018级）
名称：色彩分析——一个梦
材料：综合材料

作者：成思越（2018级）
名称：色彩分析——一个梦
材料：综合材料

老师点评：

这两位同学都选择了毕加索的作品《一个梦》进行分析，却得到了不同的结果。左边的同学巧妙地利用了杂志上的图像和色彩，还原了原画的色彩关系，是一份标准作业。而右边的同学则在原画基础上加上了自己的主观理解，对原作的色彩进行了改编，加强了原画中的绿色块的纯度，使得红绿对比更为强烈，也不失为一次大胆的尝试。实际上，毕加索也在这幅画的基础上做过多次不同色彩配比的实验。

作者：孙丹华（2018级）
名称：色彩分析——有苹果的静物
材料：综合材料

作者：张玥（2018级）
名称：色彩分析——干草垛
材料：综合材料

老师点评：

同学们在寻找与原画相近的色彩时，并不一定非要找到完全相同的颜色，有时在"似像非像"之间，反而能获得更有趣的视觉效果。这两位同学就是这样做的。左边的同学在表现塞尚的《有苹果的静物》桌面的绿色时，没有找到完全相同的单色材料，就用杂志上印刷着草地图像的一个局部加以替代，让这块原本就十分丰富的绿色更增添了一抹生气。而右边的同学用布满线性植物纹样的蓝色色纸来表现莫奈干草垛中的天空，原有的白色的图案好像天上的云朵，增添了蓝色的层次感和丰富性。更有意思的是，他用毫不相干的饼干图像来表现地面的色彩，却看起来恰到好处，非常幽默。

作者：王瑞明（2018级）

名称：色彩分析——亚威农的少女

材料：综合材料

老师点评：

　　这位同学实力非同一般，他不满足于这个作业的原本要求，在研究基础上还加入了自己的创造。他将毕加索的名画《亚威农的少女》放到了一个更为广阔的背景上，这个背景是用支离破碎的杂志剪贴拼接而成的，色彩极为丰富。他不是模仿了一幅立体主义绘画，而是将立体主义的精神注入到了自己的创作中，是一件非常具有启发性的优秀作品。

四、色彩表述

色彩表述

（一）训练内容

　　色彩的情感表述与创造。在以下主题词汇中选择2个一组或4个一组，以拼贴的方式，用不同的色彩关系表达不同主题。

（二）训练目的

　　尝试用色彩表达自己的情感、观念或精神状态，理解色彩的心理效应，大胆探索

色彩与情感表达的联系。

（三）具体要求

1. 步骤

（1）选择一组主题词汇，并为之设计一个相对统一的结构样式。

（2）从自己的感受和理解出发，用色彩材料为每一个主题词汇拼贴1个作品。

2. 要求

（1）选择的主题词汇之间要有明显的区别，也要有所联系。可参考的主题词汇有：酸、甜、苦、辣、喜、怒、哀、乐、宁静、躁动、希望、郁闷、热闹、孤独、凉爽、炙热、自由、束缚……也可以自拟主题。

（2）设计的结构样式尽量抽象、简洁。

（3）建议活用黑、白、灰平面构成知识与经验。

（4）每幅作品尺寸建议为15 cm × 15 cm。

3. 成果

本课题的一整套成果包括：2幅一组或4幅一组的色彩表述拼贴作品。

（四）参考案例

作者：杨卓文（2020级）

名称：色彩表述——平和、热情

材料：综合材料

老师点评：

这位同学在构图设计完全相同的两幅作品中使用了不同的色彩关系来传达不同的感知。她的图形设计简洁、流畅，左部为直线的排列，右部和中部为婉转、交织的曲线。"平和"使用的是纯度较低的灰色系，给人带来安谧、飘逸之感；"热情"则使用了高饱和度、反差大的色彩关系，强调出热烈的激情，是一幅符合标准的作业。

作者：张晓如（2020级）

名称：色彩表述——虚假、真诚

材料：综合材料

老师点评：

　　这位同学选择了"虚假"和"真诚"这对主题词。她使用了明度、纯度都很低的色块来表现虚假，这些几乎接近于白色的色块的叠加就像"重重迷雾"，让人分辨不清；而"真诚"则用高纯度的橙色、黄色、蓝色、紫色、绿色的组合来传达，视觉对比明确而强烈，有一种爽朗的氛围。

作者：李嘉宾（2021级）

名称：色彩表述——凉爽、炙热

材料：综合材料

老师点评：

　　凉爽与炙热是两种截然不同的感受。在表现凉爽时，这位同学选择了几个相近的冷色块，与灰色和白色搭配在一起，并且将色块的边缘切割成曲线，使画面从视觉上产生了和谐之感，观看这幅作品时我们能够联想到在海边漫步的惬意与舒爽。而炙热则正好相反，红色和绿色的补色关系充斥着整个画面，仿佛把我们带到了热带地区。

作者：何鸿政（2020级）

名称：色彩表述——过去、未来

材料：综合材料

老师点评：

　　这幅作品非常具有创新性，这位同学没有选择拼贴方式，而是用冰棍棒蘸着颜料随意涂抹，获得了意想不到的纹理效果。"过去"使用了大面积的暖棕色、土黄色，营造出一种破旧的氛围，而背景朦朦胧胧的浅灰蓝则让人觉得这仿佛只是一场回忆；"未来"总是引起我们的遐想，他用淡蓝色和白色营造出一种远在天边又近在眼前的感觉，表现出他对未来的深刻思考。他的作品具有抽象表现主义绘画的特点。

作者：佚名

名称：色彩表述——家

材料：综合材料

老师点评：

　　这位同学用色彩讲述了一个关于家的故事。小时候一家三口住在不大的房子里，非常温馨，因此，第一幅以粉色为主；第二幅中大面积的红色代表了处在叛逆期的孩子想要挣脱家的束缚，独自拼搏的勇气；第三幅用紫色、灰色的组合描述了只剩下父母二人的家失去了往日的热闹，显得有些凄凉。故事的结局是孩子终于回到家中，依偎在年迈的父母身旁，而家又恢复了往日的甜蜜与温馨。这个同学用为数不多的色彩和图形进行多种组合，讲述了一个感人的故事。看来，色彩不仅能表达情感，还能讲故事！

作者：姚冠琪（2019级）

名称：色彩表述——人生

材料：综合材料

老师点评：

　　这位同学不仅利用了色调，还利用图形和形象表现了人的一生的变化，色彩与图形的组合带有强烈的叙事意向，不仅是一件非常精彩的色彩表述作品，还具备绘本或海报设计的雏形。

第四章

创作的乐趣

不知不觉我们已经学过了 3 章内容了，相信大家已经掌握了一些美术技能，对造型也有了一些自己的理解和认识。最后一章将围绕"创作"展开，我们将看到现代主义及其之后的艺术家如何进行创作，如何将自己对自身所处的时代的思考以艺术的形式展现出来，如何通过形式的创新与观念的推进给未来的艺术家带来新的启示。请大家在这一章的学习过程中，把自己当作一个"艺术家"，尝试将前几章所学到的知识和经验融会贯通，应用到创作中去，体会创作的乐趣。

第一节　什么是创作？

什么是创造

一、何谓创造力

所有艺术、科学和技术，或者说世界上所有文明的产生与发展都源于人类的想象力或创造性思维。我们常常谈及的那些令人羡慕的"艺术天赋"指的就是在艺术上具备超群的"创造力"。那么称之为创造力的天赋究竟是什么呢？简单来说，创造力即创造有价值的新事物或新观念的能力。我们强调那些被创造出来的东西仅仅新颖是不够的，还必须具有某种价值，或解决了新的问题，或开创了全新的思维模式。

帕特里克·弗兰克在《艺术形式》中提到，创造力至少包含以下几个要素。第一个要素是"联想"能力，就是将看似没有关联的事物联系起来观察和思考的能力。例如，从蓝色联想到天空、大海，继而联想到辽阔、自由。联想能力能够帮助我们更容易地推断事情的发展趋势和结果，帮助我们触类旁通、文思泉涌、天马行空。小到记忆一个语汇，大到创作一件作品都离不开联想能力。第二个要素是"质疑"能力，指不断地对现有的事物发起挑战，对现存现象进行反思，对事物如何发展至今和发生改变的原因提出疑问的能力，简单来说就是发现问题和提出问题。任何科学的探索和艺术的创新都从发现新问题开始，以解决这个问题结束。在解决新问题的过程中，我们产生了新的思考，创造了新的方法。质疑还强调要具有"反判"意识，以及为了真理不向权威和固有的传统经验低头妥协的勇气，可以说质疑是创造的起点。第三个要素是"观察"能力，这里的观察指的是不施加评判地仔细观察一切。评判基于原有的经验，而只有脱去旧有经验的枷锁才能真正进入并深入观察，才能获得新知识、获取新见解。所谓"开卷有益"也是类似的道理。第四个要素是"交流"能力，交流同样要求我们敞开心扉，即使我们与他人的观点差异甚大，即使我们所擅长的领域与此并不相关，也乐于与他人交流学习，互通有无，这是突破"舒适圈"的最有效方法。第五个要素是"试验"，也是艺术创作者最应具备的能力。艺术创作和科学创造一样，都需要不断"试验"。试验是一种冒险，一场游戏，冒险要承担风险，游戏有输赢之分，其结果是不确定的，而"试验"就是去拥抱这些不确定。艺术家在创作过程中总是会遇到成百上千、大大小小的失败，艺术创作就是要跨越失败的痛苦和沮丧，不断地试验、失败、再尝试……直到接近心中的答案。这反而又是艺术创作的最大乐趣，因为可能

性永远是个未知数，艺术创造的结果也永远未知。试想一下，如果我们早已知道将要做出的作品的模样，那它一定是依据某种范本或规则制作出来的作品，也就只是对旧有经验的模仿。如果你拥有这 5 个能力，就说明已经具备了创造的基础。

二、何谓艺术创作

创造力存在于人类的大部分劳动中，而我们更关注的是艺术的创造。艺术的创造力也显现为多种形式。以视觉艺术为例，从古希腊的制陶工匠在陶器表面绘制图案和图像，到今天电影工作者用各种先进技术手段制作出视觉奇观，其中都包含着视觉艺术的创造力。大家都有用相机或手机拍照的经历，这也需要视觉艺术的创造力。今天的视觉艺术早已超越了美术的概念，视觉艺术的创造就是用所有的视觉手段来传达那些凭借语言无法描述的事物。

选修这门课的大多是没有美术基础的同学，常常因为没有艺术创作的经验而感到羞涩，然而，在"人人都是艺术家"的课堂上，我们更愿意鼓励没有创作经验的人来从事艺术创作。艺术创作是人的天性，是每个人与生俱来的权利，并不是专业艺术工作者或那些具有独特天赋的人占有的独特领域。尽管训练、技能、知识在艺术创作中起很大的作用，但并不是必要条件。我们强调过，艺术创作的方法是"试验"，试验是平等的，每个人都可以从自己的感觉出发，独立思考、判断，用自己的方法表达自己的观念，抒发自己的感情，得出自己的答案。艺术面前人人平等，这就是"人人都是艺术家"的含义。

每个人都有艺术创作的潜能，有时我们认为自己缺乏天赋，是因为我们总是把艺术从生活中剥离出来，事实上，艺术的创造渗透在生活的点点滴滴，接受过训练和未受过训练的"艺术家"都可能产生惊人的创造。被联合国教科文组织授予"民间工艺美术大师"称号的"剪花娘子"库淑兰从未接受过专业美术训练，她的剪纸技艺传承自母亲。这些剪纸一开始甚至不能称之为艺术，只是用来打发劳动外的闲暇时光的手工，然而正是从农村生活与劳动中获得的灵感造就了库淑兰剪纸艺术的独特魅力。她从不局限于传统样式，而是大胆求新，用饱满的构图、活灵活现的形象和艳丽明朗的色彩描绘生活百态（见图 4-1），打破了几千年来中国剪纸停滞、徘徊在旧的技法、章法、布局、图式、主题中的僵局，把剪纸中的小花、小草、小猫、小狗、飞鸟、鱼虫、咒符号、神像从封建迷信、吉祥祈福的民俗观念中解放了出来，[1] 创造了源于生活又高于生活的美，具有火热的生命力。

绘画是儿童使用的一种通用的视觉语言。6 岁以前的儿童通常用象征的方式而非现实的方式描绘世界，他们头脑中的形象更多的是一种心理构造而非视觉观察的记录。3 岁的阿兰娜所画的《奶奶》，在重复的红色和绿色的画圈中表现出她的自信和热情，在眼睛和头部的描绘中寻找到了一种乐趣和节奏，并将其延伸到袖子的创作中。[2] 有时，回到原始与天真的状态反而更容易表达最真实的情感，就像毕加索后来所追求的

① 韩靖 . 中国最美剪纸 : 库淑兰剪纸艺术［M］. 北京：金盾出版社，2014：3.
② 弗兰克 . 艺术形式［M］. 北京：中国人民大学出版社，2016：12.

那样。因此，即使没有创作经验又有什么可害怕的呢？只要不怕失败，敢于试错，无论是受过训练的艺术家还是没有受过训练的普通人都可以发挥出创造潜能，创造出新的、有价值的作品。

图 4-1　空空树（库淑兰）

第二节　20 世纪及其之后的艺术变革与创新

　　经过前 3 章对古代到现代主义艺术基本发展脉络的梳理会发现，艺术的创新有时是对前代艺术的承袭，有时却是反叛。例如，印象派把画室挪到了室外，从而改变了延续几个世纪的油画基调；现代主义的画家又打破了造型的传统规则，探索纯粹的绘画语言和精神性。接下来，我们将把目光投向 20 世纪及其之后的一些极具先锋意识的艺术流派和艺术家，每个艺术家都以其独特的方式在继承与叛逆中持续思考绘画与艺术的意义，创造了一件又一件有趣、深刻，又极富争议的作品。

一、向传统宣战——达达主义与超现实主义艺术

艺术的变革与创新
——达达主义与
超现实主义

（一）马歇尔·杜尚与达达主义

　　达达主义是第二次世界大战前西方现代主义艺术的重要流派之一，其代表人物马歇尔·杜尚不仅在当时为现代艺术的发展开拓了新局面，他的艺术观念在今天仍影响

着许多当代艺术家的创作。杜尚的早期作品具有立体主义和未来主义[①]特点，这幅现藏于美国费城艺术博物馆的《下楼梯的裸女2号》（见图4-2）表现出他对如何在静止画面上展示连续运动过程的兴趣。据说他的灵感来源于一张重复曝光的底片，画里的裸女形象被拆解成重叠、交织的线条和块面。但是这些块面并不像是纯粹抽象的几何图形的组合，而好像是用有明亮光泽的材料制作的物品的集合，让人联想到工业时代的机器人。这幅画在美国的军械库展览会上露面时并不受欢迎，被讽刺为"木材厂大爆炸"。在创作了这幅"格格不入"的作品之后，杜尚开启了他的"叛逆"艺术之路。在《巧克力研磨机1号》（见图4-3）里，他用一台想象的"机器"隐喻高等动物——人类的消化循环系统，以此表达对工业机械社会的嘲讽。这个平面的、带有试验性质的"机器"成为杜尚后来使用"现成品"制作艺术的开端。

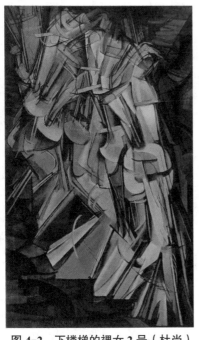

图4-2　下楼梯的裸女2号（杜尚）　　　　图4-3　巧克力研磨机1号（杜尚）

　　把"现成品"当作媒介进行艺术创作是达达主义的主要观念，达达主义由此完全摒弃了传统艺术和其他流派在艺术语言上的追求，在反抗、嘲讽和戏谑中发展出新的美学价值，提出了新的审美可能。《有胡子的蒙娜丽莎》（见图4-4）使用了一件特殊的现成品——达·芬奇的《蒙娜丽莎》画作的印刷复制品，杜尚所做的只是用铅笔在蒙娜丽莎那神秘的微笑上加上两撇小胡子和山羊须，再签上一段无意义的符号"L.H.O.O.Q"。达·芬奇的《蒙娜丽莎》是文艺复兴盛期的巅峰之作，也代表了西方写实绘画的传统。杜尚却将这幅经典名作当作公然嘲讽的对象。这种不可思议的做法表明了达达主义反理性、反艺术、反传统、反规律、反对一切偶像崇拜的立场。《泉》（见图4-5）这件作品同样令人惊讶。1917年，纽约独立艺术家协会要举办一次展览，

① 未来主义：于20世纪初出现于意大利的文艺运动，绘画上的代表人物有：翁贝托·波丘尼、卡洛·卡拉、贾科莫·巴拉等。

作为评委之一的杜尚送去了一个在公共厕所中随处可见的男用小便器，并签上了自己编造的化名"R.MUTT"。这件作品立刻遭到拒绝，当然，他们不知道作者是当时赫赫有名的杜尚。看到同行们的反应，杜尚终于验证了自己的预测，他明白自己的艺术观念太过超前，时人无法接受，于是退出了展览。然而，这件作品的多个复制品至今仍展览于许多美术馆，在 2004 年英国艺术界举行的一项评选中，已经去世的艺术家马塞尔·杜尚的《泉》打败了现代艺术大师毕加索的两幅作品，成为 20 世纪最富影响力的艺术作品。这件让人怀疑到底是不是艺术的"东西"为什么具有这么大的魅力呢？其实，这个看似简单的行为提出了一系列直击艺术本质的问题：到底什么才是真正的艺术？艺术是高高在上的吗？艺术与生活的距离到底有多远？现成品艺术后来成为杜尚最重要的艺术观念，这种偶发的创作方式及对"原创性"的消解，对第二次世界大战后的美国艺术产生了重要影响。

图 4-4　有胡子的蒙娜丽莎（杜尚）

图 4-5　泉（杜尚）

达达主义的"荒唐行为"产生于特定的历史背景。在第一次世界大战期间，欧洲在经历了工业革命后随即出现了疯狂的战争，这使得当时的社会观念发生了巨大动荡。人们不满现实、厌倦战争，传统的道德观念受到冲击，世纪末的病症未及痊愈，人们的思想陷入了混乱。当时的立体主义与未来主义就显现出对传统的否定，而达达主义则更加激进。他们在 1916 年 4 月 16 日在《达达公报》上发表了自己的宣言，除了扬言要打倒立体主义和未来主义外，还要否定一切。达达主义虽然具有悲观、消极的一面，但对传统美学的批判，为后来的艺术开辟了更加宽广的道路。

（二）超现实主义

两次世界大战之间盛行于欧洲的超现实主义以弗洛伊德的精神分析中的潜意识、梦的解析等理论为依据，致力于探索人类的潜意识心理。超现实主义绘画放弃以逻辑经验和以记忆为基础的现实形象，将现实与人的本能、潜意识和梦的经验相融合，展现出人类深层心理中的形象世界。安德烈·布雷东于 1924 年在巴黎发表的第一篇《超现实主义宣言》为其下了定义："超现实主义是纯粹的精神自动主义。"由此，超现实主义作为一种艺术思潮得以确立。超现实主义画家认为，人的本能和欲望在现实世界

中受到理性的控制而被压抑，只有进入绝对而超然的世界，如人的深层心理或梦境，才能够真正展示人的心理真实和本来面目。因此，他们力求打破理性与意识的樊篱，追求原始冲动和意念的自由释放，将创作视为纯个人的自发心理过程。

我们最熟知的超现实主义画家萨尔瓦多·达利用天才般的想象力描绘了许多梦境，他将内心的荒诞、怪异与外在的客观世界相结合，用不合逻辑的方法排列毫不相干的事物，把熟悉的物象扭曲变形，再以精细的写真技术加以肯定，让幻象显得无比真实。他的代表作《记忆的永恒》（见图 4-6）展现了一片海边风景，海滩上躺着一只似马非马的怪物，它的前部又像是睫毛、鼻子和舌头被不合常理地组合在一起的人脸残部，这个怪物旁边的平台上长着一棵枯死的树。最令人惊奇的是，画里的好几只钟表都变成了柔软的东西，它们软塌塌地挂在树枝上、搭在平台上、披在怪物的背上。这些本应用金属、玻璃等坚硬的物质制成的钟表好像在长时间的等待中变得疲惫不堪。达利承认自己表现了一种由弗洛伊德所揭示的个人梦境与幻觉，为了寻找这种超现实的幻觉，他还去精神病院了解患者的意识。他运用熟练技巧精心刻画的那些离奇的形象和"真实"的幻象，令我们体验到对现实世界秩序解脱的畅快感，这也许就是超现实主义绘画的魅力所在吧。

图 4-6　记忆的永恒（达利）

在布鲁塞尔的马格利特博物馆珍藏着超现实主义画家勒内·马格利特那些奇思妙想的作品。他早期也受到立体主义和未来主义的综合影响，后来在另一位超现实主义画家——基里科的影响下放弃了自己的早期风格。他的超现实主义艺术与达利不同，不表现个人的困惑或幻想，而是企图赋予日常熟悉之物一种崭新的寓意，或者将不相干的事物以不合常理的方式组合在一起，造成视觉的错位感和突兀感，同时营造出一种安静的、近似恍惚的气氛，神秘又幽默。在《观点：达维特的雷卡米埃夫人像》和《马奈的阳台》（见图 4-7 与图 4-9）中，他大胆地对两幅名画（见图 4-8 与图 4-10）做了改编，他用棺材代替了画中的人物，好像在宣告传统绘画的"死亡"。实际上，他的许多作品都包含着机智的论辩精神。他最具影响力的代表作《这不是一只烟斗》（见图 4-11）探讨了艺术与现实的关系。画中描绘了一只烟斗，但烟斗下方

的文字又表述道："这不是一只烟斗"。一开始，你会觉得文字背离了图像，可实际上却正好相反，因为这确实不是一只烟斗，而是一幅烟斗的画！自文艺复兴以来的画家用种种手段营造的视觉"骗局"突然被戳破，这幅画让观者恍然大悟，原来绘画就是绘画，它从来都不是真实。在剥去了假象的外衣之后，绘画只是一件东西，这就是所谓的绘画的"物性"。马格利特将这幅作品命名为《图像的叛逆》，这既是一个视觉游戏，也是用绘画来探讨绘画本体问题的一次冒险。《人类的境遇》（见图4-12）也蕴含着类似的观点，画家将文艺复兴时期确立起来的"绘画是通向世界的窗口"这一观念引为例证。立在画架上的作品逼真到几乎与窗外的真实景色连为一体，但是在观看这幅画时，我们却并不惊叹那个不在场的画家的高超的写实能力，反而会让我们产生怀疑和思考，因为画中的风景永远不可能成为真实的风景，它只是一幅画而已。马格利特对绘画的"叛逆"与达达主义使用现成品的观念一步步消解了绘画与现实、艺术与生活之间的界限，为后来的装置艺术、观念艺术和波普艺术带来了重要启示。

图4-7 观点：达维特的雷卡米埃夫人像（马格利特）

图4-8 雷卡米埃夫人像（达维特）

图4-9 马奈的阳台（马格利特）

图4-10 阳台（马奈）

图 4-11　这不是一只烟斗（马格利特）

图 4-12　人类的境遇（马格利特）

　　乔治·基里科是一位意大利超现实主义画家，他专注于揭示表象之下的象征意义，形成了独特而怪异的风格。他喜欢按照自己发明的艺术语言和手法作画，自称是采用了一种"形而上"的绘画方法。他将石膏像、手套、儿童玩具、体育用品等没有生命的物体当作人类社会的象征，运用多视点的构图方式、梦魇般的光线及不和谐的色调构成纯净而充满陌生感的画面。《一条街上的忧郁与神秘》（见图 4-13）描绘了一个在伫立着古罗马建筑的街道上奔跑的少女，而在她看不见的地方，死神仿佛即将到来。黄色的街道、绿色的天空、黑色的影子烘托出神秘而不祥的气氛。另一位独具特色的超现实主义绘画代表人物是活跃在西班牙的画家、雕塑家、陶艺家、版画家——胡安·米罗。和其他超现实主义画家不同，他的画显得单纯而天真。除了受凡·高、马蒂斯、毕加索和达达主义影响外，他独特风格的形成也得益于家乡美丽的自然环境和深厚的文化艺术传统，尤其受到加泰罗尼亚民间艺术及罗马式教堂壁画的影响。米罗的画中通常没有明确具体的形，只有一些弯曲的线条、类似胚胎的形状和爆发的色彩，总是洋溢着自由、烂漫的气息（见图 4-14）。这些怪异、幽默、扭曲的形体和古怪的几何结构体现出他企图摆脱理性和逻辑的主宰，把无意识的心灵解放出来的欲望及探测不可见领域的奥秘的理想。

图 4-13　一条街上的忧郁与神秘
　　　　　（基里科）

图 4-14　加泰隆风景（米罗）

二、纯粹的力量——抽象表现主义与极少主义

艺术的变革与创新
——抽象表现主义
与波普艺术

（一）抽象表现主义绘画

第二次世界大战后的西方现代主义艺术也被称为"后现代主义"，其概念无明确界定，最早出现在建筑领域，后来逐渐扩展到美术的其他领域。评论家 L. 史密斯把战后的美术发展趋势概括为"从极端的自我性转向客观性，作品从徒手制作变成大量生产，从对工业科技的敌视转变为对它的兴趣并探讨它的各种可能性"。

发展于 20 世纪 40 年代中期，蓬勃于 20 世纪 50 年代的抽象表现主义是后现代主义的第一股思潮，也代表着美国现代艺术在西方的崛起。其最具代表性的画家是杰克逊·波洛克，如前文介绍，他利用身体动作将流质的油彩和涂料泼、滴、洒在画布上，把身体当作绘画媒介，而身体的动作是偶发的，画面也因此充满了偶然性和不确定性。抽象表现主义的画家没有固定风格，但画风大多大胆粗犷、尺幅巨大、色彩强烈，经常出现偶然效果，往往具有某种反叛的，无秩序的，超脱于虚无的特异感觉。罗伯特·马瑟韦尔也是抽象表现主义运动的组织者，他是一位学识丰富、精力充沛的艺术家。其最著名的《西班牙共和国挽歌》系列作品（见图 4-15）已经介绍过，他用类似书法般的黑色大笔触涂抹在白色背景上，形成几何化的团块和结构。他在作画过程中其实还注入了理性，试图平衡意识与非意识，并且在自由表达和保持构图之间做出协调。因此，他的画面总是给人带来一种纪念碑式的沉稳、厚重之感。这一系列作品的题材来自欧洲近代史，西班牙内战夺走了 70 万人的生命，语言和任何具象的形式在巨大的悲痛面前似乎都显得苍白无力，马瑟韦尔选择以一种庄严的、仪式般的方式涂刷出一个个饱含情绪的抽象图形，这就是艺术家对战争作出的回应。说明"主观性"的抽象绘画也可以表现历史或社会题材，抽象表现主义也不仅仅是一种"即兴"的艺术。同样是战争题材，将马瑟韦尔的作品与毕加索的《格尔尼卡》做比较就可以看出艺术向前推进的过程。《格尔尼卡》（参见图 1-59）以分割的形象表达了人们对战争的恐惧，

图 4-15　西班牙共和国挽歌 No.110（马瑟韦尔）

控诉了战争的残酷；而在马瑟韦尔的作品中，只剩下笔触和近乎黑、白的两种色彩，但这丝毫不影响我们从作品中"阅读"出悲痛的情感和严肃的主题。从某种程度上说，这种"无意识"的表达比具体的形象更容易直击心灵。画家似乎无须借助任何描画的形象来传达情绪，笔触中已包含了一切。

美国抽象表现主义的代表人物还有巴尼特·纽曼，他也是"色域绘画"的发起人之一。他的 *Onement I*（见图 4-16）上只有一根明亮的浅红色线条穿过黑红色的画布。纽曼认为"崇高"是它的母题，宣称这幅作品代表了他的风格。这和马克·罗思科只用矩形色块组织画面一样，看似简单却耐人寻味。罗思科认为自己更重视的是精神表达，试图在西方传统文化中找寻今天西方文明的根。他认为现代人的内心体验从没有离开从古至今的传统，因此，要表现精神的内涵，就需要追溯到希腊的文化传统中去。于是他吸收了希腊悲剧精神中的人与自然、个人与群体的冲突的矛盾状态。在他看来，这些冲突概括了人类生存的基本情形，而他把它们转化成这些不可再简的形，却触动了生活在现代的我们内心最深层次的情感（见图 4-17）。

图 4-16　*Onement I*（纽曼）　　　图 4-17　蓝、橙、红（罗斯科）

（二）极少主义艺术

在抽象表现主义之后，出现了一种被称为"后绘画性抽象"的艺术思潮，这些画家摒弃了抽象表现主义的笔触、肌理和情感表达，用平整、清晰的抽象形式取而代之，即所谓的"极少主义"。"极少主义"一词最早出现在发表于《艺术杂志》（1965年1月）上的一篇名为《极少艺术》的文章中。实际上，其艺术的根源可以上溯至马列维奇的几何抽象（见图 4-18）及杜尚在 20 世纪 20 年代的现成品（见图 4-19）艺术。马列维奇的抽象艺术，特别是他的雕塑，以形式的极端简化和有意缺乏表现性内容为特征，在 20 世纪 50 年代后期成为一种倾向。随后这种极端简化的观念发生在前卫艺术的各个方面，例如，康斯坦丁·布朗库西的某些雕塑（见图 4-20），多梅尼科·丰塔纳的空间主义（见图 4-21），依夫·克莱因的单色画布（见图 4-22）及色域画家的一些作品。作为一个运动，极少主义主要发生在美国，而不是欧洲，其非个人化的制作

艺术的方式是对抽象表现主义的情感主义的反动，例如，丰塔纳的作品尤其符合极少主义的观念，他用刀子将一张黄色的画划破，这幅画就不再是画，而是变成了一件东西。极少主义的艺术作品往往不能用雕塑或绘画来概括，它们的界限变得模糊，因为绘画从架上走向了装置、走向了物品，雕塑亦然。

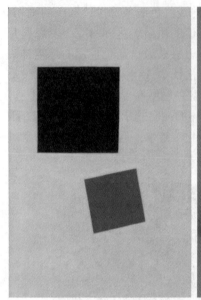

图 4-18　至上主义绘画　　　　图 4-19　自行车轮（杜尚）　　　图 4-20　无尽之柱
（马列维奇）　　　　　　　　　　　　　　　　　　　　　　　　　　（布朗库西）

图 4-21　封塔纳的切割画布绘画　　　图 4-22　克莱因使用纯蓝色绘画和制作艺术

　　卡尔·安德列是极少主义运动的代表人物之一，他的典型作品是将商业现成品（砖头、水泥块、金属板等）安排在几何结构中（见图 4-23）。这些材料没有黏合和拼接，不展览时就被拆除了。而且他的作品还可以变换排列方式，可以放置在室内也可以放置在室外。他不强调物的功能性，因此，这些"物品"变成或代替了"雕塑"，从而改变了传统的雕塑概念。另一位极少主义的代表人物是美国雕塑家、设计师和艺术

理论家唐纳德·贾德。他在 1959—1965 年间主要作为批评家为《艺术杂志》写作。从 1963 年起，他开始制作那些著名的悬挂于墙面的盒状结构排列装置（见图 4-24）。这些装置使用了木头、铁皮等多种材质，他把它们称为"特殊物品雕塑"，认为"实际的空间在本质上比画在平面上的空间更有力量"。托尼·史密斯是一位建筑师和文艺理论家。他的极少主义作品是一些比例巨大、棱角分明的抽象结构（见图 4-25），通常放置在室外环境中，有一种建筑般的庄严感和厚重感，因此被称为"初级结构之父"。托尼·史密斯对美国雕塑的影响贯穿了整个 20 世纪 70 年代。他的一些观念成为罗伯特·史密斯、迈克尔·海泽等人的大地艺术作品的基础。

图 4-23　等价物Ⅷ（安德烈）

图 4-24　无题（贾德）

图 4-25　游戏场（史密斯）

我们已经介绍过德国艺术家、理论家、设计师约瑟夫·阿尔伯斯在色彩理论上作出的重大贡献，他同时也是极少主义绘画的代表人物，他最著名的作品是将多个不同色彩的方块重叠放置在画面上（见图4-26）。由于色彩与色彩之间的奇妙关系和对人的心理产生的影响，他的绘画看起来并不完全平面，而像是一个空房间或寂静的走廊。美国画家弗兰克·斯特拉则以其朴素的几何画成为20世纪60年代极少主义运动的领导者。他的画作尺幅巨大，形状多变，色块与色块之间没有过渡，留出干净的硬边（见图4-27）。这样大尺幅的画作通常需要在车间里经过工艺处理，类似于工业生产的方式，因此，比起抽象绘画，他的作品更像是一件物品。

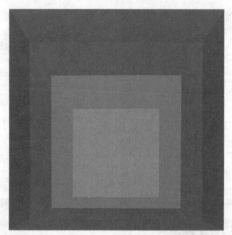

图4-26　向正方形致敬：幽灵（阿尔伯斯）

图4-27　*Harran II*（斯特拉）

一方面，从抽象表现主义到极少主义，后现代主义艺术为了追求自身的纯粹性，一味追求技巧上的革新，最后只剩下空荡荡的画布，这种不断否定与解构的行为最终使绘画陷入了困境，落入了虚无主义的深渊。另一方面，这些充满了实验性的前卫艺术也有其开拓性、创新性的一面。

三、打破艺术与生活的界限——波普艺术与综合艺术

（一）波普艺术

20世纪60年代中期，波普艺术替代了抽象表现主义成为主流的前卫艺术。与现代主义艺术对都市文明和工业化的反感、逃避背道而驰，这些大胆的艺术家们对新兴的都市大众文化十分感兴趣，以各种大众消费品进行创作，延续了达达主义艺术使用现成品的做法。波普艺术的特点是将大众文化的一些细节，如连环画、快餐及印有商标的包装进行放大或复制。这个流派的名称也来源于大众文化。"波普"（pop）可能是"棒棒糖"（lollypop）的一个简化口语词，也可能是指瓶子开启的声音，可口可乐之类的"汽水"（soda pop）一词，也是这个时期产生的。无论如何，这个词都具有轻松愉快的享乐意味。

一般认为，波普艺术首先在英国由一群自称为"独立团体"的艺术家、批评家和建筑师引发，1956年，这个独立团体举行了"此即明日"画展，展出了一幅理查德·汉密尔顿的作品——《究竟是什么使今日家庭如此不同、如此吸引人呢？》。这幅作品以拼贴画的手法展现了一个典型的美国现代客厅，客厅里有一个从药品杂志上剪下来的肌肉发达的半裸男人，手里拿着一个巨大的棒棒糖，他旁边的沙发上有一位性感女郎；墙上挂着加了镜框的当时流行的通俗漫画《青春浪漫》，茶几上放着一块包装好的"罗杰基斯特"牌火腿，灯罩上印着"福特"标志，还有电视机、录音机、吸尘器、台灯等现代家庭必需品；透过窗户还可以看到室外的街道上巨大电影广告的局部……汉密尔顿在1957年为"波普"这个词下了定义，即：流行的，转瞬即逝的，可随意消耗的，廉价的，批量生产的，年轻人的，诙谐风趣的，性感的，恶搞的，魅惑人的，以及大商业的。

对波普艺术影响最大的艺术家是安迪·沃霍尔，他也是波普艺术的倡导者和领袖，他创造的许多形象和符号直到今天还非常流行。他还做过电影制片人、作家、摇滚乐作曲者、出版商，是纽约社交界和艺术界大红大紫的明星式艺术家，被誉为20世纪艺术界最有名的人物之一。他的多重身份促使他大胆尝试20世纪的新鲜技术，将凸版印刷、橡皮或木料拓印、金箔技术、照片投影等各种复制技法综合运用到艺术创作中。他最出众的风格是用丝网印刷技法制作的不断重复的形象。这幅《可口可乐》（见图4-28）是沃霍尔的第一件创作。以往的不少画家都描绘过日常生活，但聚焦的多是庄稼、牛车、鲜花、水果，而将可口可乐、罐头甚至美元等商品置于画布中央，无疑是一个大胆的创举。他自己描述道："你在电视上看到可口可乐时，你会知道总统和任何人都可以喝可口可乐。你喝的可口可乐和别人喝的一样，没有钱能使你买到比街头流浪汉喝的更好的可口可乐。所有的可口可乐都是一样的，所有的可口可乐都是好的。"紧接着，沃霍尔以32幅《金宝罐头汤》（见图4-29）系列画作举办了自己的首个波普艺术展，画面中的图案简洁明朗，带有一种干净的、几何的、机械的模式，重复、硕大的logo宣告着它们的商品身份。这些作品说明他有意将艺术纳入"复制""量产"程序，打破了艺术与消费产品之间的界限。他把位于纽约东区47大道的银色工作室称为"工厂"，只要别人付钱，他就愿意帮其生产版画、海报或广告。沃

霍尔将艺术和商业混合在一起，把艺术创作变成了流水线上的生产，因此消解了"原作"，所有作品都是"复制品"。这是对传统的艺术技巧和原创性的消灭与摒弃，他就是要用无数的复制品来取代原作的地位。

图 4-28　可口可乐 3（沃霍尔）

图 4-29　金宝罐头汤（沃霍尔）

　　罗伊·利希滕斯坦喜欢借用流行的美国漫画和美术史中的意象，用标志性的广告色和大圆点来表现美国人的生活哲学。例如，他根据厄夫·诺维克漫画（见图 4-30）改编的作品 *Whamm!*（见图 4-31）和直接借用米老鼠漫画绘制的《看，米奇》（见图 4-32）。连毕加索·德拉克洛瓦等画家的名作也没能逃脱他的模仿（见图 4-33），这种"模仿式创作"在起初备受争议，媒体曾嘲笑他为"美国最糟糕的艺术家"。然而，他作品中传达出的简洁明快的视觉效果和强烈的时尚感特别符合商业社会追求个性鲜明、引人注目的需求。

图 4-30　厄夫·诺维克的漫画

图 4-31　*Whaam！*（利希滕斯坦）

图 4-32　看，米奇（利希滕斯坦）

图 4-33　阿尔及尔女人（利希滕斯坦）

　　克莱斯·奥登伯格或许是波普艺术家中最幽默、最激进、最富有创造性的一位。在经历了一段用涂鸦般的手法组合废弃材料的艺术实践之后，他开始进行具象的实物艺术创作。他的一系列关于日常随处可见之物的"软雕塑"是把这些物品放大，然后用帆布代替原来物品的材质来重新制作，通过对日常实物的再创造来消解这些物品的功能性和日常属性。奥登伯格认为自己仿制这些普通的、创造出来的物品并不带有搞艺术的意图，而是试图通过质朴的模仿去进一步发展这些东西，是想教诲人们习惯于普通物品的威力。奥登伯格还喜欢将日常生活用品巨大化，使世俗的东西转化为一种场所化的雕塑（见图 4-34 与图 4-35），他将其称为"雕塑纪念碑"，并希望通过它们来取代那些传统的古典、庄严的纪念性雕塑。奥登伯格的艺术以其超乎寻常的尺寸让熟悉的日常之物变得陌生、怪异，用善意的嘲讽手法引发了人们对生活、物质、消费的思考。

第四章　创作的乐趣／

图 4-34　落地汉堡包（奥登伯格）

图 4-35　衣夹（奥登伯格）

　　由此可见，波普艺术家们将曾经高高在上的艺术品"降格"为商品，将我们所熟知的广告、漫画、电影等大众文化和消费品变成了艺术，进一步拉近了生活与艺术的距离，也打破了高雅与通俗的界限。波普艺术融入了现代文明的技术，也为后来的艺术创作方法开辟了新的道路。在这部分内容学习之后，请同学们从媒介、形式、方法、观念等角度切入思考，谈一谈抽象表现主义艺术与波普艺术的特点及它们之间的联系与区别。

（二）综合艺术与新现实主义

　　后现代主义艺术在波普艺术之后已经没有所谓流派，各种艺术门类和领域之间的界限逐渐模糊。从波普艺术开始继续向日常生活的方向发展，就形成了一类被称为"综合艺术"的艺术现象；而向科技的方向发展，就出现了光与动的艺术，即新媒体艺术的前身。

　　罗伯特·劳森伯格是综合艺术和战后美国波普艺术的代表。他将达达主义艺术的现成品观念与抽象表现主义的行动绘画结合起来，在 20 世纪 60 年代创造出了一种被称为"融合绘画"的艺术风格。融合绘画其实就是一种拼贴技法，即利用生活中的现成品实物、新闻图片、大众图像与丝网版画相结合，组成大型的绘画或装置。劳森伯格作品中使用的材料包括自行车轮、空罐头、石头、动物标本……，这些东西都是从垃圾堆里捡来的。美国在战后进入了经济繁荣期，自由放纵的消费方式使得产品、时尚和图像的更新速度急剧加快，劳森伯格的创作正好赶上了这股淘汰经济潮的开端。他从垃圾里取回那些已被宣告不适用而被抛弃的东西，找回了人类轻易遗失的东西，并赋予它们全新的含义，从而进一步扩大了杜尚的"现成品"概念。在作品《峡谷》（见图 4-36）中，他将一只老鹰标本挂在帆布上，而《交织字幕》（见图 4-37）则是用山羊标本、轮胎和画板组成的。从 1981 年开始，在其他创作的间隔，劳森伯格开始创作一幅似乎永远不会完结的作品——《四分之一英里画作》。这件作品集合了劳森伯格创作生涯各个阶段的主题与技术，就像一个漫溢在画布上的赘生物，或者根本不能称之为"画"。有些部分延伸到墙面之外，连接到地面上，有些部分甚至单独放置在地面上。作品中囊括了极为丰富的日常物品，那些百纳被、衣物、桌布、纸箱、枕

头……都保留着过去的使用痕迹，并以一种出人意料的方式被整合、重置。这件作品于 1987 年在大都会博物馆展出时占据的空间相当于一个体育馆，而 2015 年在北京的尤伦斯当代艺术中心展览时则占满了整个展厅（见图 4-38）。这种结合了绘画、雕塑、拼贴和现成品等形式的作品从根本上消除了艺术门类之间的区别，而将这些不相关的物体融入艺术语境的做法也进一步打破了艺术与生活的界限。

图 4-36　峡谷（劳森伯格）

图 4-37　交织字母（劳森伯格）

图 4-38　四分之一英里画作（劳森伯格）

　　凡是能表现艺术家思想的一切材料、环境和行为都被拿来制作艺术，因此，这些美国艺术也被称为"新达达"。具有不同面貌的新达达艺术可以说都源于杜尚的观念。1962 年，杜尚在一封信里写道："新达达也就是有些人所说的新写实主义、波普艺术、集合艺术等，是达达的余灰复燃而成的。我使用现成品是想侮辱传统的美学，可是新达达却干脆接纳现成品，并发现其中之美。"在 20 世纪 60 年代的法国出现的"新现实主义"与美国的新达达在精神上相互呼应但也有所不同。美国的波普艺术或新达达更关注大众文化和消费，而新现实主义则通常通过特殊的媒介或行为对当下的生存状态

提出批判和反思。法国艺术家阿尔曼·费尔南德的"垃圾箱"系列作品是把小汽车、钟表、破布、废纸、小提琴、火柴盒、水壶等日常生活中的各种垃圾废物都收集起来，装在透明的箱子里，创造了所谓的"集合艺术"。他说："实物在堆积中失去了他的身份，数量改变了物体的质量……从而改变了物品的身份和意义。"他将生活中的实物集合起来进行重新排列和堆叠，由此创造出了物的新形态，表达对社会现实的见解（见图4-39）。垃圾箱艺术是反艺术、反审美的，却反而成就了化腐朽为神奇的废品美学。瑞士艺术家达尼尔·斯波利则以一种叫作"圈套图"的系列作品而著名，他把放置着盘子、银器、玻璃杯和食物残渣的"餐桌"展示在墙面上。他的第一幅"圈套图"——《基奇卡的早餐》制作于1960年，是用他女朋友的剩余早餐制作成的，现在收藏在纽约现代艺术博物馆，而1964年用马塞尔·杜尚的一顿饭的残留物组成的圈套图可能是他最昂贵的作品。斯波利这样解释他的作品："……一顿饭的剩余部分被固定在餐桌上，餐桌被挂在了墙上。水平放置的东西变成了垂直展现，平面改变了，物体变为了图片。"斯波利把人们的消费行为带进了艺术的领域，认为这些吃剩下的食物、碗盘、乱放的刀叉、烟蒂等人们无意识行为的结果也具有美的成分，是消费文明的新自然（见图4-40）。

图4-39　家，甜蜜的家（费尔南德）

图4-40　餐厅的桌子是美术馆（斯波利）

　　20世纪60年代的这些艺术家将创造行为与日常生活联系起来，逐渐推动着现实或现代生活的碎片融入艺术之中。其实，每个人都可以把艺术带进生活，或者通过创作来发现生活、表现生活、反思生活、热爱生活。

四、未完结的艺术——后现代主义的其他艺术流派

艺术的变革与创新
——观念艺术、影像艺术与大地艺术

（一）影像艺术

　　从后现代主义开始，艺术各门类间、艺术与生活间的界限已经消失，新的艺术形

式很难以传统的方式展示，也导致人们的观看方式发生了转变。结合了视听体验的影像艺术就是在这样的环境里产生的。影像最初用于记录艺术家的表演，后来独立出来，在今天仍是具有强大生命力的艺术媒介。

影像艺术的创始人是韩裔美国艺术家白南准，这位"视频艺术之父"的最初职业是音乐家和作曲家。他曾到德国的慕尼黑大学学习音乐史，在学习期间结识了作曲家约翰·凯奇和观念艺术家约瑟夫·博伊斯，二人促使他进入影像艺术的创作。1964年，白男准移居纽约，开始与古典大提琴家夏洛特·摩尔曼合作，将电视、音乐和表演融合在一起进行艺术创作。在作品《电视大提琴》（见图4-41）中，一台电视机摞在另一台电视机上，摆成了一个大提琴的形状。当摩尔曼"奏响"这架"大提琴"时，她正在演奏时的影像也同时出现在电视屏幕上。这件影像装置作品既包含了影像本身展现的图像，也把播放影像的工具作为一个实体来展示。1965年，索尼生产出第一台便携式录像机，白南准敏锐地预见到这个"工具"会给未来的艺术创作带来变革，他说："在未来，艺术家将与电容、电阻和半导体工作，如同他们现在使用的笔刷、小提琴和废品这些媒介一样。"白南准开创性地使用新技术、新工具来创作艺术，直接引发了后来的新媒体艺术的产生，也为今天互联网和信息技术时代背景下的重要命题——"科技艺术"带来了启示。

图 4-41　电视大提琴（白南准）

（二）观念艺术

观念艺术在20世纪60年代中后期出现在美国和欧洲。一直以来，我们所认为的艺术都是以眼睛的观看为基础的，但是观念艺术认为作品的表面形式并不重要，重要

的是隐藏在形式背后的观念。它的基本概念源于杜尚提出的"一件艺术品从根本上说是艺术家的思想，而不是有形的实物"。杜尚的《泉》（参见图 4-5）就已经具有观念艺术的内涵，而超现实主义艺术家马格利特的《这不是一只烟斗》（参见图 4-11）用绘画探讨绘画自身的问题，其实也使用了类似观念艺术的创作方法。

如果《这不是一只烟斗》探讨了什么是绘画，那么约瑟夫·科苏斯的《一把和三把椅子》（见图 4-42）则探讨了什么是艺术的问题。这件作品由一把真正的椅子、一张椅子的照片和椅子定义的文字 3 部分组成。这 3 件东西都没有经过艺术处理，实体的椅子是一把很普通的椅子，对它的定义是从一本辞典中影印的，而照片甚至都不是科苏斯本人拍摄的。其实真正的作品并不是这 3 件东西，而是其背后隐藏的观念，即提出了"什么才是真正的椅子？"的问题。这一切看上去像是同义词的重复，"一把椅子是一把椅子是一把椅子"正如重复地宣称"艺术是艺术是艺术"那样，实则代表了一种连续的自我批判状态。科苏斯的这件作品像是对后现代以来的艺术现象和思潮的总结，也对后来的艺术家提出了新问题。观念艺术不再需要艺术家创作出绘画、雕塑这种有形的作品，而是依托文字、图片、影像、行为等各种传播媒介来传达艺术家的观念及其形成过程。这种艺术使得艺术摆脱了物质的束缚，却也由于缺乏形象的表现力而使艺术陷入危机。

图 4-42　一把和三把椅子（科苏斯）

约瑟夫·博伊斯是 20 世纪欧洲美术世界中最有影响的人物，也是一位重要的观念艺术家。装置和行为艺术是他的主要创作形式，他还非常善于用艺术制造事件，引起社会反响。1943 年，博伊斯驾驶的飞机在轰炸苏联克里米亚地区的基姆防空基地时被敌方击落，舱内战友当场丧命。博伊斯宣称他在颅骨、肋骨和四肢全部折断的情况下，幸运地被当地的鞑靼人救了回来，靠着动物油脂和毛毯恢复了健康。这个故事后来引发了许多争议，有人认为他只是为了给其作品使用的材料寻找一个由头而编造了这个

故事。博伊斯的众多作品如《油脂椅》（见图4-43）、《驮包》《奥斯威辛圣骨箱》等就是把动物、毛毡、油脂、蜂蜜等废弃材料组合在一起，像是从遭受创伤的国家的历史废墟里提取出来的景观。用这些材料，尤其是毛毡和动物油脂，博伊斯营造了一种脆弱的悲凉气氛，引起人们对悲怆的历史的回忆。在博伊斯看来，暴力是一切罪恶的根源，他反对以暴力去争取和平。他认为艺术是最具有革命潜力的，艺术创新是促进社会复兴的无害的乌托邦。博伊斯试图用艺术去重建一种信仰，重建人与人、人与物及人与自然的亲和关系。他的《我喜欢美国，美国也喜欢我》（见图4-44）是一件行为艺术，博伊斯身裹毛毡，拿着一根拐杖在展览空间内与一匹野狼共度了3天。这种偶发的、随机的行为艺术与传统的表演艺术不同，无法直接在舞台上展示给所有观众，而只能通过影像记录和保存。因此，影像在后现代乃至当代艺术中都扮演着非常重要的角色。

自博伊斯之后，艺术的价值已经无法停留在对形式审美的判断上，它同诗歌、文学、音乐及哲学一起，承担着对人类文化机制质疑、破坏和重建的重任。

图 4-43　油脂椅（博伊斯）

图 4-44　我喜欢美国，美国也喜欢我（博伊斯）

（三）大地艺术

后现代艺术的一个重要特点是改变了传统的艺术观看方式。新的艺术不仅要被看到，还要被身临其境地体验和感知，从而促使了像大地艺术这样的，营造整体场域或景观的艺术的出现。大地艺术通过对大自然的景物进行人为加工，如开挖、堆叠、包装等，以改变自然地景原来的面貌，制造出新的人工景观，因此，大多远远超过了人的尺度，有的还位于偏远地区，超越了美术馆的展示空间，甚至只能借助照片、影像才能看到，从而彻底改变了艺术的陈列方式和观看方式。在第一章中介绍过的《螺旋形防波堤》（参见图1-96）就是一件典型的大地艺术作品，这个长450 m，宽4.57 m的螺旋体因为体量巨大和自然条件的影响无法直接看到全貌，只能借助影像来观看。

美国艺术家迈克尔·海泽将传统雕塑语言引入大地艺术，利用岩石、土地及沙漠

景观是海泽艺术创作的核心美学。他在 1969 年创作的《双重否定》（见图 4-45）位于拉斯维加斯以东约 80 英里处的一个山地上。他在山上开凿了两个约为 15 m 深，9 m 宽，排成一线总长度有 458 m 的沟渠。作品的主题也是关于大地的，当推土机发动起来，在原始的土地上推出第一道凹槽时，我们感到了第一重否定，即人工机械代表的现代力量对原始的自然的否定；但随着这一工程的进展，大量的挖掘机和推土机在大地上开掘巨大沟壑的时候，我们又感到了第二重否定，即自然的力量对人的机械的力量的否定。大地被敞开，它的岩层是亿万年沧海桑田的产物，是不可动摇的，而我们只是它表面上一层转瞬即逝的"微生物"而已。双重的否定是对大地的肯定，引发了人们对自然、对环境，以及人与自然的关系的反思。由于自然界的侵蚀，这件作品会随着时间的流逝而损毁，而这正符合海泽创作的初衷，时间与空间的变化同样是艺术创作的一部分，所有的作品都需要以当下的时空作为体验的依据。

克里斯托夫妇是近代一对最引人注目的大地艺术家。他们标志性的艺术风格是用人工材料包裹海岸线、山谷、公共建筑等，创造出让人既熟悉又陌生的环境景观，因此，他们也被称为"包裹艺术家"。他们曾包裹的建筑有芝加哥的当代艺术博物馆、巴黎彭特诺夫酒店、柏林国会大厦等。在 1968 至 1969 年制作的《包裹海岸》是用 92 900 m² 的防腐布料和 56 km 的绳索对澳大利亚悉尼附近 1 609 m 的海岸进行的包裹。整片海岸上峭壁的坚硬、嶙峋的棱角都被银白色的柔软织物覆盖，创造了一个看似虚拟的世界。他们接着对美国科罗拉多峡谷进行了包裹，《包裹峡谷》（见图 4-46）是把 3.6 t 的橘黄色尼龙布悬挂在相距 1 200 英尺的两个山体斜坡上。饱和度极高的橘色在山体间形成了一个巨大的 U 形，展现出既张扬又热烈的美，虽然这种美在悬挂一天后就被暴风雨摧毁了。其实他们的所有作品都是临时的，克里斯托认为："艺术家都在追求永恒。但我什么也不想留下，这需要勇气。"他们的作品通常工程浩大，运作方式与传统的美术馆展览与收藏模式不同，不能长久保存，不能被美术馆或个人收藏，观众的参观也都是免费的。他们做作品的费用全靠出售早年的小型作品和作品草图来筹集。虽然他们的艺术的原始概念非常简单，只是"包裹"而已，但在制作过程中却不可避免地涉及政治、经济、法律、外交等复杂的问题，这也是他们艺术的魅力所在。

图 4-45 双重否定（海泽）

图 4-46 包裹峡谷（克利斯托夫妇）

第三节　当代艺术——正在发生！
你们的艺术——将要发生！

　　沿着后现代主义艺术的道路，今天的艺术家所关注和探讨的问题早已超越了艺术本身的范畴，政治、资本、环境、身份、全球化等都是艺术家争相讨论的话题。当代艺术也不拘泥于某种技法或媒介，而是拥抱各种新兴科技，自由地表达着各种各样的观念。

当代艺术——正在发生：你们的创造——将要发生

　　中国的当代艺术在当今国际艺术领域中占有重要地位。中国当代艺术家一方面面对着 5 000 年的丰厚历史文化传统，另一方面又面对着科技、经济飞速发展的社会现状。如何重新挖掘和认知传统，使其在当代焕发出新的活力，将中国的传统语言转变成有影响力的世界语言，是许多中国当代艺术家思考的问题。

　　大家一定对 2008 年北京奥运会开幕式的焰火表演印象深刻。象征着奥运历史的 29 个焰火构成的大脚印沿着北京中轴线，一步一步走向鸟巢，随后绚烂的烟花照亮了整个会场，将开幕式推向了高潮。这个设计出自当代艺术家蔡国强之手，在担任 2008 年北京奥运会开闭幕式视觉特效艺术总设计之前，他就已经是风靡海内外的国际化艺术家了。蔡国强的艺术横跨绘画、装置、录像及表演艺术等数种媒介，最著名的是他的室外爆破计划。他以东方哲学和当代社会问题作为他作品观念的根基，因地制宜地阐释和回应了当地的文化历史。他的《蔡国强：农民达·芬奇》展览正值上海世博会开幕之际，在展览上展出的是他持续收藏了多年的出自农民之手的创造物。来自 12 位农民"达·芬奇"的 60 多件发明通过蔡国强的精心构造，在大都市的美术馆呈现出来，在上海世博会期间向来自世界的人们展示中国农民的非凡创造力。通过这个展览，我们不仅能看到每一件发明背后鲜活的生命和感人的故事，还能够看到农民对城市的现代化做出的贡献，更看到了我国农民的现实处境和一个民族追求公平、民主社会的希望。

　　另一位具有国际影响力的中国当代艺术家是徐冰，他自 20 世纪 80 年代末开始创作的系列作品是他亲自设计和刻印的四千多个"新汉字"，这些字看起来既熟悉又陌生，它们有着中国汉字的构造，却不可读释。当这些没有意义、无法交流的"假汉字"通过雕版印刷并装帧成书的时候，却呈现出一种严肃、庄重的形式下的无意义，这就是徐冰的成名作《析世鉴——天书》。《析世鉴——天书》虽然是"书"却拒绝读者进入，当你越企图阅读这本书，就越遭受到一种挫败感和恐惧感。徐冰自己评价说："这是一本在吸引你阅读的同时又拒绝你进入的书，它具有最完备的书的外表，它的完备是因为它什么都没说，就像一个人用了几年的时间严肃、认真地做了一件没有意义的事情，《析世鉴——天书》充满矛盾。"徐冰用最古老的中国文字探讨了中国文化的本质和思维方式。他的其他作品如：《烟草计划》《木林森》《凤凰》等也非常深刻地探讨了全球视野下和中国本土的社会问题。

　　至此，我们已经看到了古今中外几个世纪以来的重要艺术现象，认识了许多艺术家和他们令人尊敬与惊叹的创造。同学们也一定摩拳擦掌，跃跃欲试地想要开始自己

第四章　创作的乐趣

的创作了。其实，艺术的缪斯早就站在那里，就看你是否具有发现的眼睛，是否能够对所处的时代和社会的种种问题进行冷静、深入的思考，是否能够建立在对前代艺术孜孜不倦地研究和探索之上的反思与批判精神。请大家把学到的所有知识和技能大胆地运用到创作中去吧，只要你想创作，随时随地都可以，每个人都可能成为艺术家！

创作实验

实践课题 创作实验

（一）训练内容

以"试验"的方法进行艺术创作。

（二）训练目的

将课程中所学到的知识、能力应用到创作实践中，自由地表达自己的情感或观念，亲身感受艺术创作的乐趣。

（三）具体要求

1. 步骤

（1）拟定主题。

（2）为自己的创作绘制 2 ~ 3 幅草图，在有条件的情况下，与老师沟通讨论草图方案。

（3）选择自己熟悉的工具、材料，以任意形式完成一件作品。

（4）为自己的作品撰写一篇作品阐述，并记录自己的创作思路、过程，撰写创作感言。

2. 要求

（1）可以自己拟定创作主题，也可以不定主题，自由、随性地创作。

（2）尽量认真完成作品的制作，尽量做到完整。

（3）重点体验创作的过程。

（4）作品的尺寸与形式不限，可以是绘画、雕塑、综合材料拼贴、摄影，也可以是影像、装置作品；作品阐述等文字性内容不超过 500 字。

（5）在活用以前的知识与经验的基础上，充分发挥想象力，突破自己的思维局限，大胆创作。

3. 成果

本课题的一整套成果包括：1 件完整的创作作品，1 篇包括作品阐述、创作思路与过程和创作感言的报告。

（四）参考案例

作者：马晓宇（2019级）

名称：进步

工具：综合材料

老师点评：

　　该作品关注时代，立意明确，创意构思巧妙，用车轮的演变隐喻时代的进步，以小见大地表现了交通行业的飞速发展。作品以红色为背景，非常夺人眼球；每一个车轮都用写实主义的手法细致描绘，同时借鉴了波普艺术、抽象艺术的创作方法，将车轮有秩序地排列起来，使画面显得既简洁又充满了可读性。这是一件非常优秀的作品。

作者：李嘉宾（2021级）

名称：时代下的新概念赛跑

材料：钢笔、油画棒等综合材料

老师点评：

　　该作品借鉴了利希滕斯坦的波普艺术的表现手法来表现飞速发展的高铁科技，画面用色单纯、大胆，造型关系明确，很好地吸收了波普艺术的特色，又能和自己表达的主题进行有机融合。可见这位同学在学习过程中十分注意积累，能够将所学知识活学活用，是一件非常值得参考的作品。

作者：曹煜雯（2020 级）

名称：背影

材料：iPad

老师点评：

 该同学能够关注社会问题，并从自己的角度加以表现和表达。她用医护人员的背影的排列组合来表现众志成城，抗击疫情的决心，同时也对工作在一线的医护人员表达了深深的敬意：他们不是一个人，他们是一群人，甚至一个国；虽然我们看不到他们的长相、样貌，但他们的背影足以带给我们力量！

作者：姜悦麟（2020 级）

名称：芭蕾舞者

工具：综合材料

老师点评：

　　这位同学的作品同样具有时代性。他用综合材料表现了一位翩翩起舞的医护人员，将医护人员比喻成芭蕾舞者，表现了他们的精神美。可能受到了达达主义和综合艺术的启发，他选择使用身边最容易获得的材料来进行创作，对这些材料恰到好处的加工使得它们显得一点也不廉价，反而恰如其分，说明这位同学有很好的观察力、感知力、想象力、审美能力和深入思考的能力。

作者：刘超帅（2021 级）

名称：信息时代的特殊应对办法

材料：计算机绘图

老师点评：

　　这位同学对自己所处的时代非常敏感，具有批判精神。他发现了当今互联网和信息技术的发展在给人们带来福利的同时也带来了一些负面影响。当我们的生活变得便利的同时，隐私也更容易暴露。他假想了一个未来场景，用拼贴的手法表现了出来。在这里每个人的信息都必须通过提交密码才可以获得，这可能就是信息时代的特殊应对办法吧。

作者：张宁远（2021 级）

名称：科技困惑

材料：数位板、SAI

老师点评：

　　这位同学也用艺术的手法表达了自己对所处时代的看法。他察觉到虽然现代科技飞速发展，但人们的精神世界仍充满各种各样的困惑。虽然他目前说不清楚，也无法解决，但发现问题永远是创造的第一步，他的这种反思精神非常值得大家借鉴。此外，他用漫画的手法来表现这个主题显得非常合适，画面构图饱满，人物造型生动、可爱，主色调统一，是一件非常优秀的作品。

作者：何禹成（2019级）

名称：科技时代

工具：综合材料

老师点评：

　　与前两位同学不同，这位同学用热烈的色彩和大胆的想象歌颂了科技的进步和发展给人们带来的福利。他描绘了一个宇航员遨游太空的场景，他描绘的宇宙不是一片黑暗，而是有着彩虹般的绚烂色彩，大面积的红绿对比使画面显得明朗而强烈。他借鉴了波普艺术和未来主义的表现手法，还带有一点超现实主义的意味，是一件不错的作品。

参 考 文 献

[1]　朱青生. 没有人是艺术家，也没有人不是艺术家 [M]. 北京：商务印书馆，2022.

[2]　丁一林，马晓腾. 解构与重构：构图新概念 [M]. 广州：岭南美术出版社，2003.

[3]　丁一林. 油画教学：第二工作室 [M]. 北京：北京大学出版社，2007.

[4]　胡明哲. 色彩表述：主观配置色彩训练 [M]. 北京：人民美术出版社，2005.

[5]　周翔. 色彩感知学 [M]. 长春：吉林美术出版社，2011.

[6]　中央美术学院美术史系中国美术史教研室. 中国美术简史 [M]. 北京：中国青年出版社，2010.

[7]　中央美术学院人文学院美术史系外国美术史教研室. 外国美术简史（彩插增订版）[M]. 北京：中国青年出版社，2014.

[8]　王镛. 中国书法简史 [M]. 北京：高等教育出版社，2004.

[9]　葛路. 中国画论史 [M]. 北京：北京大学出版社，2023.

[10]　王伯敏. 中国画的构图 [M]. 天津：天津人民美术出版社，2012.

[11]　高居翰. 图说中国绘画史[M]. 李渝，译. 北京：生活·读书·新知三联书店，2014.

[12]　易英.《世界美术》文选：纽约的没落 [M]. 石家庄：河北美术出版社，2004.

[13]　王南溟. 现代艺术与前卫：克莱门特·格林伯格批评理论的接口 [M]. 上海：上海大学出版社，2012.

[14]　陆蓉之. "破"后现代艺术 [M]. 上海：文汇出版社，2002.

[15]　朱其. 当代艺术理论前沿：美国前卫艺术与禅宗 [M]. 南京：江苏美术出版社，2010.

[16]　曲丹儿. 古希腊瓶画的叙事性 [M]. 北京：北京交通大学出版社，2020.

[17]　霍丽. 帕诺夫斯基与美术史基础 [M]. 易英，译. 南宁：广西美术出版社，2019.

[18]　安德鲁斯. 风景与西方艺术 [M]. 张翔，译. 上海：上海人民出版社，2014.

[19]　沃尔夫林. 艺术风格学：美术史的基本概念 [M]. 潘耀昌，译. 北京：中国人民大学出版社，2004.

[20]　沃尔夫林. 抽象与移情 [M]. 王才勇，译. 沈阳：辽宁人民出版社，1987.

[21]　阿恩海姆. 艺术与视知觉 [M]. 滕守尧，译. 成都：四川人民出版社，2019.

[22]　贡布里希. 艺术与错觉：图画再现的心理学研究 [M]. 林夕，李本正，范景中，译. 杭州：浙江摄影出版社，1987.

[23]　顿斯坦. 印象派的绘画技法 [M]. 平野，陈友任，钱建业，译. 天津：天津人民美术出版社，1984.

[24]　福柯. 马奈的绘画 [M]. 谢强，马月，译. 长沙：湖南教育出版社，2009.

[25]　福柯. 这不是一只烟斗 [M]. 邢克超，译. 桂林：漓江出版社，2012.

[26]　城一夫. 色彩史话 [M]. 亚健，徐漠，译. 杭州：浙江人民美术出版社，1990.

[27]　夏皮罗. 现代艺术：19与20世纪 [M]. 沈语冰，何海，译. 南京：江苏美术出版社，

2015.

[28] 布雷特尔. 现代艺术：1851—1929 [M]. 诸葛沂，译. 上海：上海人民出版社，2013.

[29] 莱文. 后现代的转型：西方当代艺术批评 [M]. 常宁生，邢莉，李宏，译. 南京：江苏教育出版社，2006.

[30] 格林伯格. 艺术与文化 [M]. 沈语冰，译. 桂林：广西师范大学出版社，2009.

[31] 弗雷德. 艺术与物性：论文与评论集 [M]. 张晓剑，沈语冰，译. 南京：江苏凤凰美术出版社，2013.

[32] 科库尔，梁硕恩. 1985年以来的当代艺术理论 [M]. 王春辰，何积惠，李亮之，等译. 上海：上海人民美术出版社，2010.

[33] 卡巴纳. 杜尚访谈录 [M]. 王瑞芸，译. 桂林：广西师范大学出版社，2001.

[34] 罗斯科. 艺术家的真实：马克·罗斯科的艺术哲学 [M]. 岛子，译. 桂林：广西师范大学出版社，2009.

后　　记

　　每每到了课程快结束的时候就会有同学问我：在"美术造型基础"课上，老师为什么不教给我们绘画技法呢？比如如何用笔、如何排调子、如何调颜色等。这个问题的答案正好触及了艺术的本质和何谓创造的问题。

　　一方面，我们认为艺术的本质就在于创造。一件艺术品如果只是对前人或自己的模仿就只是一种重复性的劳动，而进入美术史的那些经典作品一定创造了某种新的东西，或以奇思妙想的形式拓展了我们的视觉经验、带给我们美的享受，或以批判或自省的态度从观念上进行推进，从而启发我们的思考。从某种角度来说，艺术和科学的本质都是创造，科学的创造解决了人们的实际问题，而艺术的创造帮助人们解决科技无法解决的精神问题。二者相辅相成，共同推进人类文明的进步。创造，既是艺术的原动力，也是艺术的最终目的。

　　另一方面，视觉艺术的创作过程是心、眼、脑、手的联动过程。"心"指的是直观的心灵感受，"眼"指的是观察与感知，"脑"指的是分析和思考，我们要将观察到的信息与心灵的感知和体验产生共鸣，然后传递到大脑，经过大脑的分析和判断，再指导手进行实践操作。因此，基于眼睛的看、基于心灵的感知，以及基于大脑的思考才是我们认为的美术造型训练的重点，而基于手的技法的训练是第二位的。然而，手的训练也是必不可少的，艺术家的劳作和实验也包含技法。广义的技术训练有一个1万小时定律，任何人只要不断针对某种技术训练1万小时，就会变成掌握这门技术的专家。这个原理在绘画或其他艺术创作中也同样适用，例如，学会画一个三维立体的立方体，至少需要一周；熟练掌握一种油画的罩染方法，可能需要几个月到几年。而想要成为一个真正的艺术家，则要在一生当中孜孜不倦、经年累月地坚持工作。因此，每一件好的艺术品的背后都是一个艺术家积累了好几年甚至几十年的结果，凝结着艺术家的生命轨迹。因此，重复性或技术性劳动虽然不能等同于艺术创造，但艺术创造又离不开它。此外，真正的创作是无规律可循的，但是我们也不能因此而忽视在走上成熟道路之前对前人留下的经验及具有普遍性、规律性的知识的学习和研究。因此，在短短的课上时间，我们主要帮助大家建立良好的观察习惯，拓展思维和眼界，激发感知力、想象力和创造力。而想要把每一个课题中的作品都做好，想要真正创作出好的作品则需要花费更多的时间和精力。

　　因此，这本书和这门课只能在大家的美术学习生涯中起到抛砖引玉的作用，它的内容绝不也不可能详尽所有美术话题，短短的32学时也不可能全面地解决所有美术创作问题。它只能为刚刚接触美术的学习者们打开一扇门，而后续的深入学习还需要依托未来更系统的、综合的、多样的美术课程。一门课是有局限性的，因此，建议使用本课程或本书的院校同时开设多门课程来满足不同层次学生的美术学习需求。此外，本书只是为课程的开展提供了一种可能的线索，在实际教学过程中，如何通过形式多

后
记

样的教学环节和手段来激发学生的审美创造力仍然是每一位有意开展美术通识教育的教师要亲自解决的问题，也是一个值得持续探讨的话题。来自不同专业的学生的知识储备、能力基础、思维方式都不尽相同，尽量与学生面对面地交流，手把手地指导仍然是我们认为最为有效的美术教学手段。

鸣　谢

　　这本书成书于本人执教的第五个年头，五年教学经验使我深深体会到建设好一门课、教好一门课的责任与艰辛。每当在教学过程中或在本书写作过程中陷入困境之时，我总会回想起在我从艺和育人道路上给予了我莫大帮助的先生们的谆谆教诲，故借此机会，向先生们表达我的由衷感谢！

　　在北京交通大学开设一门美术课（此前本校没有类似课程）的想法萌生于朱青生教授的鼓励。2012 年，朱先生为我的《后幸福》个人作品展览写了一篇评论，告诉我"人人都是艺术家，而人人又都不是艺术家"的道理，鼓励我大胆、自信地继续艺术创作。朱先生认为艺术史应是大学本科阶段的必修课，他在北京大学开设的《艺术史》从来座无虚席。惭愧的是，近年本人艺术成果未达先生愿景，只是把在综合类大学开设美术通识课的想法付诸了实践，以期待能将自己在艺术创作道路上的思考和经验传授给后辈。这本书和这门课都是在朱先生的启迪之下建设而成的，也算是拿出了一点微末的成果回报先生。

　　这门课的成型得益于我敬爱的导师丁一林先生。丁先生不仅是中国重要的画家还是我崇拜的美术教育家，是我在中央美术学院本科到博士学习阶段给予我最大帮助的老师。他的"解构与重构"课程是油画系独一无二的名课，在这个课程上所学到的创作方法至今仍使我受益匪浅。本书的第二章内容就是以对这段学习经历为基础的梳理、总结和重新整理，希望能用专业美术的教学内容和方法让更多非美术专业的学生获益。同时，丁先生与胡明哲先生都十分重视色彩在艺术创作中的作用，胡先生系统的色彩教学方法也对我产生了巨大影响。艺术创作中的色彩问题向来是一个教学难题，专门的教材甚少，唯有胡先生在《色彩表述》中将色彩与创作系统地联系起来，教会我们在美术创作的前提下观察色彩、感知色彩、应用色彩。一读此书，如获至宝。虽在求学期间没有机会跟着胡先生学习，但也手捧此书认真跟读跟学，那些学习体验已融入本书第三章，以期能帮助学生们获得科学、系统的美术色彩学习方法。

　　跟随博士论文导师易英先生学习的那段时间是我读书最多的时间，也是我的艺术史论素养增长最快的时期。他的每一次"当头棒喝"都给我的艺术思考带来重要启发，甚至影响了我的人生发展轨迹。他对我的影响体现在方方面面，第一是要求我必须要有细致严谨和吃苦耐劳的读书与研究态度；第二是他的重要思想总是给我的学术研究和艺术创作思维带来启发；第三是以他为榜样，我明白了作为一名学者应有的素质和修养。他也是启发我开设一门艺术史论和艺术实践并重的美术通识课的原因。因为创作的高度决定于思维的广度和深度，而思维的广度和深度则来源于艺术理论的修养。

　　还要感谢建筑与艺术学院设计系的前辈老师们和基础教研室的教学团队老师们，是你们给予了我莫大的信任，让我开设了这门课，并且从未怀疑我的决心和能力，并一直给予我各方面的支持。这门课的线上慕课"人人都是艺术家——美术造型基础"在本书出版之前已经被评为国家级一流本科课程，这是整个教学团队的荣誉和功劳。

　　最应该感谢的是所有修习过这门课的可爱的同学们，感谢你们对我的肯定，更感谢你们的辛勤付出。你们的每一件创作作品、每一次珍贵的思考和与你们进行的每一次有深度的讨论都给我带来许多惊喜和启发。本书的写成离不开你们的努力投入。感谢你们对艺术的热爱，希望你们一直热爱下去，对艺术、对生活、对自己。

　　还有很多很多给予我帮助的同事、同学、老师，此处无法一一列出姓名，感谢你们在课程建设和本书完成过程中给予我的无私的关心和帮助！

<div style="text-align:right">

曲丹儿

2024 年 8 月

写于宋庄工作室

</div>